지식재산권이란 산업, 학술, 문예, 미술 등의 분야에서
인간의 창조적 활동으로 만들어진 산물에 부여된 권리이다.

디자인 지식재산권

2013년 10월 29일 초판 인쇄 O 2016년 2월 22일 2쇄 발행 O **지은이** 김지훈, 이정민, 안혜신
감수 경민수, 문삼섭, 송승민, 정부용 O **펴낸이** 김옥철 O **주간** 문지숙 O **편집** 민구홍
디자인 이현송 O **마케팅** 김헌준, 이지은, 정진희, 강소현 O **인쇄** 스크린그래픽
펴낸곳 (주)안그라픽스 우10881 경기도 파주시 회동길 125-15 O **전화** 031.955.7766 (편집)
031.955.7755 (마케팅) O **팩스** 031.955.7745 (편집) 031.955.7744 (마케팅)
이메일 agbook@ag.co.kr O **웹사이트** www.agbook.co.kr O **등록번호** 제2-236 (1975.7.7)

이 도서의 국립중앙도서관 출판시도서목록(CIP)은 e-CIP 홈페이지(www.nl.go.kr/ecip)와
국가자료공동목록시스템(www.nl.go.kr/kolisnet)에서 이용하실 수 있습니다.
CIP제어번호: CIP2013021003

ISBN 978.89.7059.706.5(03600)

디자이너·기획자·기업을 위한
지식재산권 사용법

디자인
지식재산권

김지훈·이정민·안혜신 지음
경민수·문삼섭·송승민·정부용 감수

안그라픽스

추천하며

우리나라 역사상 지금처럼 디자인 보호에 관심이 높은 적이 없었다. 그동안의 많은 연구는 경제가 발전할수록 연구와 개발보다 디자인이나 브랜드의 부가가치가 더 높다는 점을 보여주었고, 디자인 관련 분쟁도 꾸준히 증가하고 있지만 우리나라에서 디자인 보호에 관한 관심은 극히 일부에게 편중되어왔다. 물론 지식재산 제도 자체가 우리나라에 도입된 것이 100년 남짓이고, 그나마 법률 체계를 제대로 갖추게 된 것은 해방 이후의 일이어서 그 역사가 짧은 까닭도 있겠지만, 특허, 저작권, 상표에 대한 그간의 법률적·실무적 관심과 비교해보면 지나치게 낮았던 것이 사실이다.

그러나 이제 디자인은 지식재산 전쟁이 치열하게 전개되고 있는 상황에서 중심 화두로 떠오르고 있다. 스마트폰 디자인을 둘러싼 두 글로벌 IT 기업의 분쟁을 보면서 사람들은 디자인권의 중요성을 새삼 실감하게 되었고, 어떻게 창작된 디자인을 법적으로 보호받을 수 있는지에 대해 관심을 두게 되었다. 우리나라의 디자인 출원 건수가 몇 년 동안 5만 7,000건 안팎에서 정체되어 오다가 2012년 6만 3,135건의 최고 출원 건수를 기록하게 된 것도 이런 상황을 반영한 것이리라. 하지만 각론에 들어가면 디자인 창작자인 디자이너가 자신의 창작물을 구체적으로 어떻게 보호받을 수 있는지에 대해 알기란 여전히 너무 어렵다. 지금까지 디자인의 보호 방법을 설명하는 자료는 각 단행 법률 위주로만 설명되어 구체적으로 디자인이 어떻게 보호받을 수 있는지에 대한 종합적인 설명이 부족하고, 더욱이 그들만의 언어, 다시 말해 법률적인 용어 중심으로 정의되어 있다.

이런 상황에서 김지훈 박사를 비롯한 세 명의 디자인 및 지식재산 전문가가 디자이너를 위해 이 책『디자인 지식재산권』을 쓰게 된 것은 시의적절하다고 생각된다. 지식재산의 기초부터 디자인을 보호받을 수 있는 구체적이고 종합적인 방안까지, 이처럼 디자이너가 필요한 사항을 디자이너의 관점에서 이해하기 쉽게 설명한 것은 지금까지는 찾아보기 어려운 참신한 시도이며, 오직 디자인과 법의 두 측면을 잘 이해하는 이만이 가능한 일이다. 나는 이 책이 디자인 보호 제도에 대한 디자이너의 이해를 높여 자신이 창작한 디자인을 효과적으로 보호해 노력에 대한 정당한 권리를 보장받을 수 있도록 도와주고, 나아가 우리나라가 디자인 강국이 되는 데 길잡이 역할을 하리라 믿는다.

우종균
김앤장법률사무소 변리사
미국변호사
법학박사

한국디자인진흥원에 등록된 디자인 전문 기업은 2013년 현재 3,900여 곳이다. 이들 기업은 연간 4만여 건의 디자인 프로젝트를 수행하고 있으며, 이를 통해 다양한 로고, 제품, 인쇄 매체, 멀티미디어, 사용자 인터페이스, 기구 메커니즘, 서비스 등을 세상에 선보이고 있다. 지식재산권 측면에서 보면 하나의 프로젝트당 여러 개의 상표, 디자인, 특허 등이 적게는 수 건에서 많게는 수십 건이 창작되고 있는 것인데, 어림잡아도 연간 10만 건은 족히 넘을 것이다. 그러나 현실적으로 디자인 전문 기업의 실제 지식재산권 출원은 그리 많지 않다. 다시 말해서 디자이너와 디자인 전문 기업은 그들의 권리를 적극적으로 주장하지 않고 있는 것으로 볼 수 있다. 디자인계의 분위기가 이렇게 된 데는 지식재산권에 대한 이해와 교육이 여러모로 부족한 학계에도 책임이 있을 것이고, 지식재산권을 포함해서 거의 모든 용역 수행 결과물을 갑에게 귀속시키는 업계의 고질적인 계약 관행도 큰 문제일 것이다. 상황이 이렇다 보니 디자이너는 정작 자신이 창작했음에도 그 디자인을 진정 자신의 것, 다시 말해 자신의 재산이라고 생각하는 의식이 매우 희박하게 된 것은 아닌가 한다.

디자인 업계의 이런 현실에서 김지훈 박사와 두 저자가 엮은 이 책 『디자인 지식재산권』은 디자이너와 디자인 기업에는 일종의 기분 좋은 자극이라고 할 수 있다. 이 책은 디자이너가 개발한 창작물 가운데 어떤 부분을 어떻게 보호해야 하며 법적 효과는 어떤 것인지 풍부한 사례를 이용해 이해하기 쉽고 명쾌하게 설명해주고 있다. 특히 2장 '지식재산권 사례 엿보기'와 3장 '지식재산권 묻고 답하기'는 디자인 실무에서 경험할 수 있는 지식재산권 문제의 소소한 면까지 정확하게 짚어내고 있으

며 외국의 실제 지식재산권 분쟁 사례까지 소개하고 있어 최근 해외 진출이 활발한 디자인 전문 기업에도 큰 도움이 될 것으로 확신한다.

아무쪼록 이 책의 출간을 계기로 현장의 많은 디자이너와 디자인 기업이 지식재산권에 대한 인식을 새롭게 다지고, 디자인을 수행하는 디자이너와 디자인 기업과 디자인을 의뢰하는 클라이언트가 서로 지식재산권의 소유에 대해 건전한 합의점을 찾아 상생하는 기반이 마련되기를 바란다. 아울러 우리나라의 디자이너가 이 책을 십분 활용해 자신이 창작한 디자인에 대한 지식재산권을 충실히 확보하고 이를 통해 외국 시장에서 한국 디자인의 위상을 크게 높여주기를 소망한다.

김득주
(사)한국디자인기업협회 디자인권리보호위원장
디자인 전문 기업 디토 대표이사

들어가며

최근 우리나라와 미국의 대표적인 테크놀로지 기업이 세계 곳곳에서 벌이는 지식재산권 분쟁이 시선을 끌고 있다. 이번 분쟁의 쟁점은 이례적이게도 디자인이다. 아직 확정된 것은 아니지만, 2015년 12월 기준으로 이번 분쟁과 관련해서 미국 연방항소법원이 판결한 수천억 원에 달하는 손해배상액 대부분이 스마트폰의 하드웨어와 소프트웨어의 외관, 즉 디자인 특허 침해에 관한것이고 기능 특허의 영향은 미미한 것으로 밝혀졌다. 디자이너들도 디자인이 이 정도의 산업적 파괴력을 지니고 있는 줄은 아마 몰랐을 것이다. 지금까지 국내외를 막론하고 커다란 지식재산권 분쟁 대부분은 주로 특허, 다시 말해 테크놀로지에 대한 것이었다. 이는 디자인이 지식재산권의 중심이 되어, 이토록 시선을 끈 적이 일찍이 없었다는 뜻이기도 하다. 두 기업의 분쟁이 완만하게 해결되기를 바라지만, 한편으로는 이번 분쟁으로 특허보다 상대적으로 홀대받아온 디자인의 법적 권리에 대한 중요성이 새롭게 주목받는 것은 환영할 만하다.

그럼에도 디자이너의 지식재산권에 대한 이해도는 디자인과 가까운 분야에 있는 엔지니어보다 턱없이 낮다. 그 중요한 이유는 관련 자료의 부족에 있다. 서점에 있는 지식재산권 관련 도서 대부분은 법률 전공자를 대상으로 쓰였고, 일반인의 눈높이에 맞춘 지식재산권 교양 도서도 디자이너에게는 만족스럽지 않다. 문장과 단어는 난해하고 딱딱하며, 특히 사례로 언급된 사건들은 디자이너의 호기심을 끌기에 너무 추상적이어서 디자인 실무에 적용하기에는 거리가 있다.

따라서 이 책은 디자이너의 눈높이에서 주요 지식재산권인 특허권, 상표권, 디자인권, 저작권을 살펴본다.

1장 '지식재산권 이해하기'에서는 주요 지식재산권인 특허권, 상표권, 디자인권, 저작권의 기본 개념을 다룬다. 이를 위해 디자이너에게 친숙한 사례를 소개하고 디자이너에게 낯선 전문 법률 용어나 복잡한 설명은 최대한 줄였다. 그럼에도 반드시 필요한 부분은 부록에 수록했다.

2장 '지식재산권 사례 엿보기'에서는 국내외에서 디자인을 둘러싸고 일어난 다양한 지식재산권 분쟁 및 활용 사례를 다룬다. 기본적으로 지식재산권에 관한 법률 체계는 국가마다 다르다. 따라서 여기에서 다루는 사례를 우리나라 현실에 곧바로 적용하기에는 어려움이 따를 수 있다. 그러나 각국의 다양한 사례는 국가 간의 제도적 차이를 폭넓게 이해하게 하며, 더불어 자신의 디자인으로 세계 시장에 도전하고자 하는 디자이너에게 유용한 정보가 될 것이다.

3장 '지식재산권 묻고 답하기'에서는 디자인 실무에서 맞닥뜨릴 수 있는 지식재산권 관련 가상 상황을 설정하고 이에 대한 질문과 답을 엮었다. 제품 디자인, 시각 디자인, 패션 디자인, 공간 디자인 등 분야에 따라 상황을 정리해 해당 업계의 실무 디자이너들이 자신이 처한 상황을 대입해 적용하기 쉽도록 했다.

마지막으로 '부록'에는 지식재산권과 관련된 그 밖의 유용한 정보를 정리했다. '찾아보기'를 통해서는 지식재산권 관련 용어가 본문에서 어떻게 사용되었는지 다시 한번 되짚어 볼 수 있다. '알아두기'에는 본문에서 직접 다루기에는 다소 균형이 맞지 않아 생략한 것을 따로 모았다. 특허증, 상표등록증, 디자인등록증, 저작권등록증의 견본은 물론 출원 번호와 등록 번호 읽는 법, 디자인 표준 계약서, 지식재산권 관련 국

내외 기관의 목록과 연락처 등도 수록했다.

이 책은 '디자이너의 렌즈'를 통해 지식재산권의 다양한 세계를 바라본 결과물이다. 따라서 그 폭과 깊이에서 한계가 있을 수밖에 없다. 특히 가상 질문과 답변으로 구성된 3장 '지식재산권 묻고 답하기'의 경우 본문에 제시된 해결 방안 외에 무수한 답이 있을 수 있다. 다시 말해 사건에 따라서 특허법, 상표법, 디자인보호법, 저작권법, 민법 등 다양한 법률 시스템을 각각 다르게 선택하거나 조합할 수 있으며 그 가운데 어느 쪽에 비중을 둘지는 전적으로 해당 법률 전문가의 경험과 창의성에 달린 문제이다.

우리는 이 책이 디자이너를 위한 법률 자문가보다는 오히려 디자이너가 스스로 지식재산권을 올바르게 이해하고 좀 더 쉽게 접근할 수 있도록 하는 동기 부여의 역할을 했으면 한다. 더불어 디자이너가 지식재산권 분쟁으로 고민해야 하는 상황에 마주할 경우 법률 전문가와 좀 더 생산적으로 의사소통하고 좀 더 창의적인 해결 방안을 찾아가는 데 도움이 되었으면 한다. 지식재산권 분쟁이 합의가 아닌 법정 소송으로 이어질 경우 당사자에게는 유무형의 막대한 손해가 발생한다. 디자인 실무에 쏟아도 부족한 시간을 법원이나 법률 사무소를 드나드는 데 허비할 수는 없다. 따라서 디자인 기획 단계에서 꼼꼼한 보호 전략을 세워 잠재적 위험 요소를 최소화해 지식재산권 분쟁을 예방하는 것이 최선이다. 또한 분쟁이 발생하더라도 이를 법정 소송으로 확대하지 않고 최대한 합의를 통해 해결해야 한다.

최근 '오픈소스(Open Source) 디자인' '카피레프트(Copyleft) 운동'

등이 주목받고 있다. 여기에서 더 나아가 특허 같은 지식재산권 시스템이 지닌 폐쇄성이 오히려 사회의 진보와 혁신을 저해하는 요소로 작용하고 있으므로 이를 해체해야 한다는 과격한 주장도 들린다. 하지만 이에 대한 판단은 그리 쉽지 않다. 시대, 지역, 분야에 따라 지식재산권의 역할과 가치가 지속해서 변화해왔기 때문이다. 그러나 분명한 것은 이에 앞서 지식재산권에 대한 진지한 이해가 선행되지 않으면 건전한 비판도 불가능하다는 점이다. 그렇지 않으면 지식재산권 제도의 어떤 측면을 어떻게 개방하고 완화해야 하는지, 또는 해체해야 하는지 합리적으로 판단할 수 없기 때문이다.

처음에는 이 책을 지식재산권 보호에만 중점을 두고 썼다. 하지만 지금은 디자이너가 지식재산권 제도를 개념적으로 이해하는 데에도 도움이 되어 앞으로 법률 전문가 사이에서뿐 아니라 디자인 공동체에서도 지식재산의 보호와 개방에 관한 담론을 형성하는 데 이바지할 수 있기를 기대한다.

2013년
김지훈·이정민·안혜신

추천하며

들어가며

1. 지식재산권 이해하기

2. 지식재산권 사례 엿보기

3. 지식재산권 묻고 답하기

디자인 활용

지식재산권
이해하기

1

이 장에서는 지식재산권의 기초 개념과
법적 근거는 물론 대표적인 지식재산권인 특허권,
상표권, 디자인권, 저작권의 기본 이론을 설명한다.
동산이나 부동산 같이 눈으로 확인할 수 있고,
손으로 만질 수 있는 대상에 부여하는 법적 권리는
이해하기 쉬울 수 있으나, 발명이나 창작 같은
추상적 대상에 부여하는 권리인 지식재산권을
디자이너가 이해하기란 쉬운 일이 아니다.
따라서 이 자에서는 지식재산권의 법적 개념과
관련 절차를 디자이너가 이해하기 쉽도록
디자이너에게 친숙한 사례와 함께 설명했다.

먼저 주요 지식재산권의 특징을 소개한다.
본격적으로 책을 읽기 전에 숙지한다면 도움이 될 것이다.

구분	특허권	디자인권	상표권	저작권
보호 목적	산업 발전	산업 발전	산업 발전	문화 및 관련 산업의 향상
보호 대상	자연 법칙을 이용한 기술적 사상의 창작	디자인(물품의 형상, 모양, 색채 및 결합)	기호, 문자, 도형, 입체적 형상, 색채 또는 결합	문학, 학술, 예술 창작물 아이디어의 표현, 컴퓨터 프로그램
주요 등록 요건	산업상 이용 가능성 신규성 진보성	공업상 이용 가능성 신규성 창작비용이성	현저한 식별 가능성	창작성
보호 기간	출원일로부터 20년 (실용신안은 10년)	출원일로부터 20년 (등록일부터 발생)	등록일로부터 10년 (10년마다 갱신)	저작자 생존 기간 (사후 70년)
등록 절차	엄격	엄격	엄격	간편
주무 부처	특허청			문화체육관광부

지식재산권별 주요 내용 비교

18

지식재산권

일상생활에서 디자이너만큼 '지식재산'이나 '저작권' 같은 용어를 자주 사용하는 직업도 드물다. 이는 디자이너가 직·간접적으로 창작자이기 때문일 것이다. 그러나 지식재산권의 구체적 의미나 디자인 실무와의 연관성에 대한 디자이너의 이해는 턱없이 부족하다. 디자인만 잘하면 그만이지 그런 것까지 알아야 하느냐고 반문하는 이가 있을 수도 있다. 하지만 이런 이해 부족의 결과는 단순히 디자이너 자신이 이익을 더 보느냐 덜 보느냐의 문제에서 그치지 않는다. 경우에 따라 의도와는 상관없이 타인의 권리를 침해할 수도 있으니 그리 가볍게 볼 문제는 아니다. 어딘가에서 당신이 지식재산권을 침해했다며 민형사상 책임을 지거나 손해를 배상하라는 경고장을 보내왔다고 상상해보라. 물론 디자이너가 변호사나 변리사 같은 법률 전문가가 될 필요는 없다. 하지만 지식재산권에 대한 기본적인 이해가 있어야 예상하지 못한 문제에 당황하지 않고 대처할 수 있을 것이다.

이 장에서는 발명, 디자인 등 창작의 결과물인 지식재산과 여기에 부여된 법적 권리인 지식재산권의 개념적 정의, 그리고 디자인, 특허, 상표, 저작물의 법적 개념까지 하나하나 살펴보자.

2011년 제정된 우리나라의 지식재산 기본법 제 3조에서는 지식재산을 다음과 같이 정의한다.

> 지식재산이란 산업, 과학, 문학 또는 예술 분야 등에서 **지식재산 기본법 제3조**
> 인간의 창조적 활동에 의해 만들어진 것으로서
> 재산적 가치가 실현될 수 있는 것을 말하는 것이다.

한편, 세계지식재산기구(World Intellectual Property Office, WIPO)의 설립 협약에서는 지식재산에 부여되는 법적 권리인 지식재산권을 다음과 같이 정의하고 있다.

> 지식재산권은 인간 활동의 모든 분야에서의 발명, 과학적 발견, 디자인, 상표, 서비스표 및 상호, 기타 상업상의 표시, 불공정 경쟁에 대한 보호 권리 등 산업, 학술, 문예, 미술 분야의 지적 활동에서 형성된 모든 권리를 포함한다. (김지훈 옮김)
>
> **세계지식재산기구의 설립 협약**

아울러 국가의 기본 법칙으로 국민의 기본권을 보장하기 위한 규범인 우리나라의 헌법은 저작가, 발명가, 과학기술자, 예술가 등 창작자의 권리를 국가가 마땅히 법률로서 보호해야 한다고 말한다.

> 저작가, 발명가, 과학기술자, 예술가의 권리는 법률로서 보호한다.
>
> **헌법 제22조 제2항**

정리하면, 지식재산이란 산업, 과학, 문학, 예술 분야에서 활동하는 창작자의 지적 노력의 산물이며, 국가는 이를 국민의 기본적인 권리로 엄중히 보호해야 한다는 것이다. 그렇다면 우리나라를 포함한 주요 국가들이 국제기구까지 만들어 지식재산을 보호하는 이유는 무엇일까. 전통적으로 다음과 같이 설명할 수 있다. 지식재산이란 개인이 기술적 문제를 해결하거나 자신의 개성 또는 인격을 드러내기 위해 지적 노고를 들여 만든 것이다. 이것이 공동체에 유·무형의 기여를 했다면 일반적인 사유 재산과 마찬가지로 마땅히 창작 주체가 법적 권리를 소유해야 한다. 더 나아가 국가가 이런 지적 창작물에 대한 권리를 보장한다면 사회 전반에 건전한 분위기가 고양되어 공동체의 성장과 발전을 촉진할 수 있

다. 이외에도 다양한 철학적·경제학적 의견이 있지만, 더 자세한 설명은 이 책의 범위를 벗어나므로 다루지 않는다.

그런데 앞서 말했듯이 지식재산은 산업, 과학, 문학, 예술 활동 등 으로 만들어진 것이므로 물건이나 토지 등과 달리 구체적인 형태를 지니고 있지 않는 것은 물론, 눈에 보이거나 만져지지 않는 경우가 적지 않다. 그러므로 권리를 부여해서 보호하고자 할 경우 그 대상과 범위를 명확하게 규정하기가 쉽지 않다. 따라서 편의상 지식재산에 부여하는 권리인 지식재산권을 몇 가지 포괄적인 분류 체계를 통해 설명하는 것이 일반적이다.

기본적으로 산업 활동을 통한 이익 추구를 목적으로 하는 대상에 부여하는 산업재산권, 예술, 문학, 학술 활동을 통한 문화의 향상과 관련 산업의 발전을 목적으로 하는 창작물에 부여하는 저작권, 그리고 최근 기술의 발전으로 이 둘의 범주에 속하지 않지만 법적으로 보호해야 할 가치가 있는 것을 일컫는 신(新)지식재산권이 그것이다. 한 단계 더 들어가보면, 산업재산권은 다시 산업에 이용되는 발명, 고안, 표장, 디자인 등에 부여하는 특허권, 실용신안권, 상표권, 디자인권 등으로 나뉘

지식재산권		
산업재산권	저작권	신지식재산권
특허권	지적재산권	첨단산업재산권
실용신안권	저작인격권	산업저작권
상표권	저작인접권	정보산업재산권
디자인권		기타

1.1 지식재산권의 세부 구분

며, 저작권은 저작물의 창작자의 재산적 이익을 보호하기 위한 저작재산권과 그들의 명예와 인격적 권리를 보호하기 위한 저작인격권, 그리고 그 저작물을 일반인들이 쉽게 즐길 수 있도록 매개체 역할을 하는 이들에게 주어지는 권리인 저작인접권 등으로 나뉜다. 우리나라의 경우 산업재산권은 특허청에서, 저작권은 문화체육관광부에서, 그리고 신지식재산권은 특허청과 문화체육관광부에서 세부 영역별로 관련법의 제정 및 행정 실무를 담당하고 있다.

이제 디자인의 문제로 돌아가보자. 과연 디자이너가 디자인 실무를 진행하는 과정에서 법적으로 자신의 창작품을 보호해야 하는 상황에 직면했을 때, 앞서 언급한 다양한 종류의 지식재산권을 어떻게 선택하고 활용해야 할까. 이 문제는 그렇게 단순하지 않다. 과거와 달리 디자이너의 활동 범위는 하루가 다르게 다양해지고, 더욱이 오늘날 디자인은 단지 겉모양을 보기 좋게 장식하는 것에 그치지 않기 때문이다. 오늘날 디자인은 사회가 요구하는 미적·기능적·상업적·문화적 가치에 대해 복합적이고 유기적인 해결 방안을 제시해야만 한다. 다시 말해 '굿디자인(Good Design)'은 기능을 해치지 않으면서도 매력적이어야 하고, 시대정신을 반영하면서도 적절한 가격에 팔릴 수 있어야 한다. 그런 까닭에 디자인은 다학제적 분야라고도 불린다.

이는 디자인 보호에서도 마찬가지여서 다면적인 접근이 필요하다. 물론 우리나라는 디자인을 보호하는 법률로 디자인보호법이 있다. 그러나 하루가 다르게 변화무쌍해지는 디자인 양상을 보면 디자인보호법 하나만으로 디자인 창작의 다양한 영역을 모두 아우르기란 현실적으로 불가능하다. 그러므로 앞서 잠시 언급한 특허권, 실용신안권, 상표권, 저작권 등 다양한 지식재산권을 유기적·통합적으로 활용해야만 현대적인 의미의 디자인 보호가 비로소 가능해진다.

예를 들어 그림 1.2 같이 냉장고 하나만 보더라도 기본적으로 브랜

드명 보호를 위한 상표권, 표면에 적용된 예술 작품 보호를 위한 저작권, 그리고 시각적으로 드러나는 사용자 인터페이스 및 냉장고 하드웨어의 전체 형상과 모양 등 외관 디자인 보호를 위한 디자인권 등 다양한 지식재산권 포트폴리오 구축이 필요하다.

이제부터 각각의 지식재산권이 지닌 특징과 디자인 실무와의 관련성에 대해 구체적으로 살펴보자.

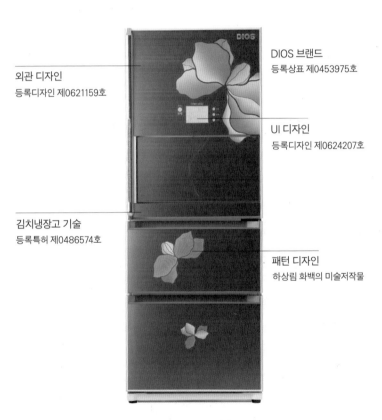

외관 디자인
등록디자인 제0621159호

DIOS 브랜드
등록상표 제0453975호

UI 디자인
등록디자인 제0624207호

김치냉장고 기술
등록특허 제0486574호

패턴 디자인
하상림 화백의 미술저작물

1.2 지식재산권의 다양한 종류(64쪽 그림 1.32 참조)

디자인권

디자인보호법과 법원의 판례에 따르면 대량생산할 수 있는 물품에 적용된 새롭고 창작성 있는 형상, 모양, 색채 또는 이들의 결합을 디자인이라 하고, 이것에 부여되는 독점적·배타적 권리를 디자인권(權)이라 한다. 다시 말해 양산할 수 있는 제품에 동일하게 반복되어 적용된 겉모양만을 디자인이라 칭하고, 그 가운데 특허청의 심사를 거쳐 새롭고 창작성이 있다고 판단되는 디자인만 등록시켜 독점적·배타적 법적 권리를 부여하는데, 이것이 디자인권인 것이다. 그런데 여기에서 유념해야 할 것은 만약 창작된 겉모양이 전적으로 기능에 지배되는 경우에는 특허나 실용신안의 대상으로 보고 디자인으로 보호되지 않는다는 점이다. 그리고 독점적·배타적이라는 것은 권리자 이외의 타인이 허락(라이선스 같은 실시권) 없이 등록된 디자인과 같거나 비슷한 디자인을 관련된 물건에 적용해 생산하는 것은 물론 거래, 전시, 수입 등을 할 수 없다는 것을 의미한다. 이를 어기는 것은 법적으로 디자인권 침해, 다시 말해 타인의 재산권을 침해하는 것으로 간주한다.

그림 1.3에서 볼 수 있듯이 대량생산되는 제품인 램프에 적용된 필리프 스타르크(Philippe Patrick Starck)의 건램프(Gun Lamp) 디자인은 특허청의 심사를 거친 결과, 새롭고 창작성이 있다고 인정받아 디자인 제30-425869호로 등록된 것이다. 만약, 누군가 필리프 스타르크가 디자인하고 이탈리아의 플로스(Flos)가 권리를 지닌 위 램프와 같거나 비슷한 디자인의 램프를 플로스의 허락 없이 제작하거나 수입해서 국내에서 판매할 경우, 이는 우리나라에서 플로스에 부여한 지식재산권, 다시 말해 디자인권을 침해한 것이 될 수 있다.

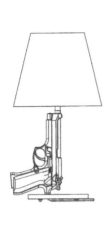
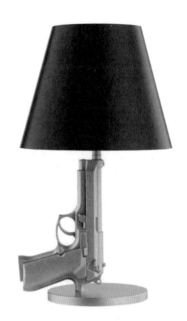

1.3 왼쪽: 건램프(등록디자인 제30-425869호) | 오른쪽: 건램프의 실제 모습

디자인보호법상 양산이 불가능한 디자인

'양산 가능성'이란 같은 물품을 수공업 또는 공업적 방법으로 대량 생산할 수 있는 것을
의미하는데 이는 디자인보호법상 디자인의 주요 등록 요건 가운데 하나인 '공업상
이용 가능성(디자인보호법 제33조 제1항 본문)'과 직결된다. 그렇다면 공업상 이용 가능성이
모자란 디자인, 다시 말해 양산이 불가능한 디자인은 어떤 것일까.
디자인심사기준과 법원의 판례에(대법원 2007후4311) 따르면 같은 형태로 양산되고
운반되는 것이 불가능한 건축물이거나 자연물을 디자인의 주요 구성 주체로 한 것,
순수 미술 분야에 속하는 저작물 등은 공업상 이용 가능성이 모자라 디자인 등록을
받을 수 없는 것으로 간주한다.

우리나라의 디자인보호법은 1961년 12월 31일 디자인법의 일본식 표현인 '의장법(意匠法)'이라는 명칭을 사용해 법률 제951호로 처음 제정된 뒤 여러 차례 개정을 거치면서 오늘날에 이르렀다. 디자인권은 기본적으로 특허권, 실용신안권, 상표권과 마찬가지로 산업재산권의 일종이기 때문에 법의 제정 목적 역시 '디자인의 보호 및 이용을 도모함으로써 디자인의 창작을 장려해 궁극적으로 산업 발전에 이바지함을 목적'으로 한다(디자인보호법 제1조). 그렇다면 디자인보호법에서 정의하는 디자인은 무엇이고, 어떤 개념적 차이가 있을까. 디자인보호법 제2조 제1호를 살펴보자.

> 디자인이란 물품(물품의 부분 및 글자체를 포함)의 형상, 모양, 색채, 또는 이들을 결합한 것으로서 시각을 통하여 미감을 일으키게 하는 것이다.

디자인보호법 제 2조 제1호

다시 말해 디자인보호법에서 의미하는 디자인은 기본적으로 물리적인 물품의 외관에 적용된 디자인만으로 한정하고 있다. 따라서 특정 제품에 적용되기 이전의 순수 조형 상태는 법적으로 보면 디자인이 될 수 없다. 또한 '물품'은 법원의 판례(대법원 2007후4311)에 따르면 일단 독립적으로 거래할 수 있는 것으로 지면에 고착된 부동산이 아닌 동산만을 의미한다. 하지만 물품은 디자인보호법 어디에도 정의되어 있지 않은 개념으로 그때그때 필요성에 따라 끊임없이 그 의미가 확대되었고, 경우에 따라 융통성 있게 해석되어왔다.

그림 1.5에서처럼 2001년 개정법에서는 물품 전체만이 아닌 특정 부분의 디자인도 보호되도록 하기 위해 물품의 부분도 보호 대상으로 확대했다. 운동화 디자인을 예로 들어 보자. 일반적인 경우 창작자는 운동화 디자인을 보호하고자 할 경우, 운동화 디자인 전체를 도면으로 만

1.4 왼쪽: 이동식 화장실(등록디자인 제30-03786670호) | 오른쪽: 조형물(등록디자인 제 30-0628699호)

디자인보호법을 통한 건축(부동산) 디자인의 보호 가능성

현재 법원의 판례(대법원 2007후4311)상, 디자인의 대상이 될 수 있는 물품을 독립적으로 거래할 수 있는 문자 그대로의 '유체동산'으로 규정하고 있기 때문에 안타깝게도 건축 디자인 창작물은 부동산에 해당하므로 현실적으로 디자인보호법의 보호 대상에서는 제외된다. 단, 그림 1.4에서처럼 가조립된 부품을 현장에 가져와 간단한 조립 공정을 통해 지면에 고정해 완성시키는 조립식 건축물(이동식 화장실, 버스정류장, 자전거 거치대, 파고라, 공원 조형물 등)은 지면과 분리되어 운반할 수 있는 동산적 성격을 일부 지니므로 디자인보호법의 보호 대상으로 간주한다. 그러나 문학, 음악, 미술 등의 예술적 창작물에 대한 권리를 다루는 저작권법에서는 건축저작물을 예술 작품의 하나로 보고 있으므로(3장 질문 7) 저작권을 통해 보호할 수 있다.

들어 특허청에 출원해 등록한다. 그런데 만약 타인이 권리자의 허락 없이 해당 운동화 디자인의 일부분인 갑피는 거의 그대로 모방하되 밑창만은 확연히 다르게 디자인해 출시할 경우 어떻게 될까. 이를 디자인권 침해로 볼 수 있을까. 안타깝지만 이를 명확하게 디자인권 침해로 간주하기에는 여러 어려움이 따른다. 법원은 디자인 침해 소송이 벌어졌을 경우, 두 디자인의 유사성을 '전체 대(對) 전체'로 비교해 판단하므로 비록 갑피의 디자인이 서로 비슷하더라도 밑창의 디자인이 크게 다르다면 결과적으로 다른 디자인으로 판결할 가능성이 높다. 이런 경우에 대비하기 위한 것이 '부분디자인'이다.

예를 들어 그림 1.5에서처럼 전체 운동화 디자인에서 갑피만을 따로 한정해 실선으로 표시하고 밑창은 권리 범위에서 제외한다는 의미로 점선으로 작도해 디자인 등록을 받을 경우, 타인이 디자인한 운동화의 밑창이 아무리 다르더라도 실선으로 표시한 갑피 디자인이 비슷하다면이는 디자인권을 침해한 것으로 판단한다. 이런 부분디자인 제도를 전략적으로 활용할 경우 기존 디자인의 장점만을 조합해 구성한 지능적인 모방에 대해서도 효과적으로 대응할 수 있으므로 유용하다(3장 질문 12).

한편, 2003년에는 심사 기준을 개정해 컴퓨터의 스크린을 통해 생성되는 그래픽 이미지를 말하는 화상(畵像) 디자인을 부분디자인으로

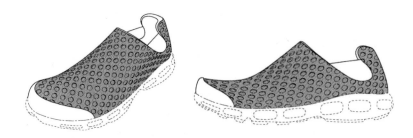

1.5 운동화(등록디자인 제30-0645940호)

등록받아 보호할 수 있도록 했고, 2004년에는 다시 한번 물품의 정의가 확대되어 물리적으로 만질 수는 없지만 글꼴(글자체)까지 물품에 포함되는 것으로 규정했다. 다만 화상 디자인을 보호하기 위해서는 그림 1.6 같이 등록받고자 하는 그래픽 인터페이스 디자인을 반드시 하드웨어, 다시 말해 인터페이스 디자인이 표시되는 특정 물품과 함께 표현하되 앞서 말한 부분디자인의 형식을 빌려 출원해야 한다. 예를 들어 스마트폰의 인터페이스 디자인을 보호받고자 한다면 인터페이스 이미지가 하드웨어인 스마트폰에서 출력된 상태로 도면을 작성해 제출해야 한다 (3장 질문 6). 이처럼 우리나라 디자인보호법은 시대 변화의 흐름에 맞추어 디자인의 대상이 되는 물품의 정의를 시의적절하게 확대시켜왔다.

디자인권 역시 특허권, 상표권 같은 다른 산업재산권과 마찬가지로, 단지 특허청에 서류를 제출(디자인 출원)했다고 해서 자동적으로 등록(디자인 등록)되는 것이 아니다. 디자인 권리를 획득하기 위해서는 디자

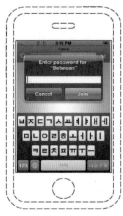

1.6 왼쪽:화상 디자인이 표시된 스마트폰(등록디자인 제30-0538673호)
오른쪽:화상 디자인이 표시된 디스플레이 패널(등록디자인 제30-799312호)

공업상 이용 가능성	공업 및 수공업적 방법으로 대량생산할 수 있는 디자인
신규성	기존에 같거나 비슷한 디자인이 없어야 함
창작비용이성	기존에 있는 디자인을 통해 누구나 쉽게 창작할 수 있는 디자인이 아니어야 함

1.7 디자인의 등록 요건(디자인보호법 제33조)

1.8 왼쪽: 코일스프링 │ 오른쪽: 마우스패드

디자인보호법상 등록받을 수 없는 디자인(디자인보호법 제33조)

다음 각 호의 1에 해당하는 디자인에 대하여는 제33조의 규정에 불구하고 디자인
등록을 받을 수 없다.

1. 국기·국장·군기·훈장·포장·기장 기타 공공 기관 등의 표장과 외국의 국기·국장
 또는 국제기관 등의 문자나 표지와 동일 또는 유사한 디자인
2. 디자인이 주는 의미나 내용 등이 일반인의 통상적인 도덕 관념인 선량한 풍속에
 어긋나거나 공공질서를 해칠 우려가 있는 디자인
3. 타인의 업무에 관계되는 물품과 혼동을 가져올 염려가 있는 디자인
4. 물품의 기능을 확보하는 데 불가결한 형상만으로 된 디자인

인보호법에서 정하는 등록 요건을 만족시켜야 한다.

첫 번째, 특허청에 출원하고자 하는 디자인이 출원 시점을 기준으로 기존에 공개된 디자인과 같거나 실질적으로 비슷하지 않고 새로워야 한다는 신규성, 두 번째, 수공업 또는 공업적인 방식을 통해 동일하게 반복 생산할 수 있어야 하는 공업상 이용 가능성, 세 번째, 너무 단순한 형상이거나 기존에 공개된 디자인을 조합해 쉽게 창작될 수 있는 디자인이 아니어야 한다는 창작비용이성 등이 그것이다(그림 1.7). 아울러 코일스프링 같이 특정 기능을 구현하는 데 불가피한 기능적 형상만으로 이루어지거나 성적 이미지를 노골적으로 표현해 미풍양속을 해칠 수 있는 디자인에 해당할 경우에는 디자인으로 등록받기 어렵다(그림 1.8).

그렇다면 과연 디자인권을 활용해서 보호하기에 가장 적합한 창작물은 무엇일까. 디자인보호법에서 보호하고자 하는 대상은 기본적으로 비기능적인 외관, 다시 말해 제품에 적용된 장식적인 외관 보호에 초점을 맞추고 있다. 구조나 기능에 지배되는 외관의 경우 실용신안 또는 특허의 부여 대상일 수 있기 때문이다. 그러므로 다음 그림 1.9에서 소개하는 디자인 창작물인 '커피체어(Coffee Chair)' 같은 창작물은 디자인 등록대상으로 적합하다.

디자이너 권순한의 작품인 커피체어는 의자의 외관, 특히 등받이 부분에 커피잔 형상을 적용한 것이 특징이다. 사실 커피체어의 기능이나 구조는 기존의 다른 의자와 비교하면 차이가 없다. 비록 측면에 형성된 가방 걸이가 기능적으로 독특하더라도 이것이 기존 의자의 기능을 압도할 만큼 창의적이거나 혁신적이라 보기 어렵다. 그러므로 이처럼 기술적이고 기능적인 고도함보다는 물품의 외관 자체에 적용된 새로운 디자인을 보호하고자 하는 경우, 디자인권을 획득하는 것이 가장 합리적인 선택일 것이다.

그림 1.10의 아이리버(iriver)가 개발한 '엠플레이어(MPlayer)'의 외

관 역시 디자인 등록에 적합한 경우이다. 이 디자인은 기존의 MP3 플레이어 기술을 기반으로 단지 외관을 미키 마우스(Mickey Mouse)의 머리 형상으로 표현한 것일 뿐, 구조, 기능, 작동 방식 등 기술적인 면에서는 새로운 점이 없다. 그러므로 설사 외관의 독특함 하나만으로 특허를 획득하고자 출원할 경우 등록 가능성은 낮다. 이처럼 창작된 디자인이 단순히 장식적인 외관 외에 기능적인 특성을 일부 지니더라도 이것이 기존의 기술을 압도할 수 있을 정도의 신규성이나 진보성을 갖추지 않았다고 여겨지면 디자인권 획득을 시도하는 것이 여러모로 유리하다.

　　그렇다면 디자인이 단순히 외관 장식에 중점을 둔 것이 아니라 마치 엔지니어 같이 기능적인 문제 해결에 초점을 맞춘 것일 경우에는 어떤 지식재산권을 선택해 보호해야 할까. 다음 장에서는 디자인 창작물과 특허 및 실용신안의 관계에 대해 살펴보기로 하자.

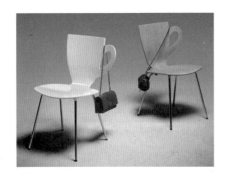 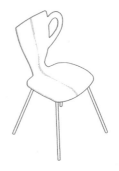

1.9 왼쪽: 커피체어의 실제 모습 ｜ 오른쪽: 커피체어(등록디자인 제30-05575050호)

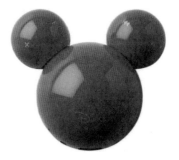

1.10 왼쪽: MP3 플레이어(등록디자인 제30-0466112호)
오른쪽: 아이리버 엠플레이어

디자인 출원과 디자인 등록

디자인 등록을 받기 위해서는 우선 '디자인등록출원서'라는 법정 양식에 디자인 도면, 디자인의 대상이 되는 물품의 명칭 등 주요 내용을 기재해 특허청에 제출해야만 한다. 이런 법적 절차를 '디자인 출원'이라 한다. 출원이 완료되면 심사에 들어가는데 물론 심사를 거쳐 단번에 등록될 수도 있으나 적지 않은 경우 '의견제출통지서'라는 서류를 받는다. 이 서류는 출원된 디자인에 대해 심사관이 문제점을 발견하고 이에 대한 출원인의 의견을 묻는 서류이다. 만약 정해진 기간 안에 이 서류에 답변(의견서 제출)하지 않으면 출원된 디자인은 거절되고 결국, 처음부터 없었던 일로 간주하므로 답변 제출 기한을 지켜야 한다. 심사관이 제기한 문제점이 모두 해결되어 법에서 정하는 등록 요건을 만족시켰다고 판단되면 특허청은 '디자인등록결정서'를 발급하며, 법에서 정한 등록료를 내면 등록이 설정되고 '디자인등록증'을 발급받을 수 있다. 누구나 이런 과정을 모두 거쳐야만 디자인권이라는 법에서 정한 권리를 소유하게 된다. 여기서 한 가지 주의해야 할 것은 타인의 디자인 침해에 대해 침해 중지를 요구하려면 디자인 출원 사실만으로는 부족하며 반드시 디자인 등록이 되어 있어야 한다(3장 질문 20). 출원 중이라는 것은 미처 권리가 형성되기 전이므로 엄격히 말해 침해라고 할 수 없기 때문이다.

특허권 및 실용신안권

역사적으로 디자인 공동체에서는 디자인 창작물이란 형태와 기능이 유기적인 조화를 이루어야만 비로소 '굿디자인'이라 생각해왔다. 심지어 디자인에서 기능과 관계 없는 과도한 장식은 범죄라고까지 주장한 아돌프 로스(Adolf Roos) 같은 건축가가 있을 정도이다. 디자이너라면 누구나 아는 '형태는 기능을 따른다.'라는 구호는 그런 철학적 바탕에서 태어났다. 따라서 디자인 창작물 가운데에는 외관 못지않게 제품의 기능과 효율성의 향상과 관련된 것이 많다. 이런 성격의 디자인 창작물을 효과적으로 보호하기 위해서는 디자인권과는 별개로 특허나 실용신안에 대한 활용 가능성 역시 검토해볼 만하다.

　우리나라의 특허법은 발명의 고도성(高度性)에 따라 특허와 실용신안을 구분한다. 고도성이란 발명의 난이도를 의미한다. 다시 말해 상대적으로 창작의 수준이 높은 발명의 경우 특허권을, 수준이 낮은 경우에는 발명대신 '고안'이라는 표현을 사용하며 실용신안권을 부여한다. 그러나 실용신안법은 특허법을 기본으로 하기 때문에 법적으로 많은 부분이 서로 같거나 비슷하다. 따라서 이 장에서는 특허법 위주로 설명한다. 참고로 출원된 실용신안과 특허는 상호 변경해 출원할 수 있다.

　특허권은 상표권, 디자인권과 더불어 산업재산권의 한 축을 형성하는 중요한 지식재산권으로 기술적 아이디어에 부여하는 독점적·배타적 권리이다. 즉 지적 노동을 한 발명자의 노고에 대한 '인센티브'로 특허라는 독점적 권리를 부여하는 것인데, 자신의 발명을 비밀로 하지 않고 외부에 명확하게 공개하게 하고, 제3자가 적정한 대가(라이선스)를 치르고 활발하게 이용하도록 한 것이다. 곧 발명자 개인의 이익 보호와

발명의 이용을 통한 사회 발전이라는 두 가지 목적을 동시에 달성하기 위한 제도이다. 그렇다면 특허법에서 규정하는 발명의 법적 정의는 무엇일까. 특허법 제2조에서는 발명을 다음과 같이 규정한다.

발명이란 자연 법칙을 이용한 기술적 사상의 **특허법 제2조**
창작으로서 고도한 것을 말한다.

다시 말해 발명은 예술적·주관적 영역이 아닌 기술적·객관적 문제 해결 영역의 창작으로 볼 수 있다. 조금 더 구체적으로 살펴보자. 특허법상 발명은 '물건발명'과 '방법발명'으로 나눌 수 있다. 물건발명은 창작의 결과물이 물질 또는 물품에 해당하는 경우로, 기계, 장치, 기구, 화학 물질, 의약품 등을 발명하는 경우이다. 반면 방법발명은 순차적인 일련의 과정을 거치며 기술적 문제를 해결하거나 개선하는 방법을 창작하는 경우와 특정 물건의 제조 방법을 창작하는 경우가 있을 수 있다. 기계 장치의 제어 방법, 의약품 제조 방법, 통신 방법 등이 이에 해당한다.

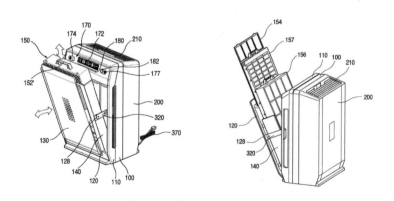

1.11 슬라이딩식으로 필터를 교체할 수 있는 공기청정기(특허 제10-11585760호)

1.12 공기청정기를 위한 가스 센서를 이용한 오염도 감지 방법(특허 제10-11059610호)

그림 1.11과 그림 1.12에 각각 표현된 물건발명과 방법발명의 사례를 비교하면 이해하기 쉽다. 슬라이딩식으로 필터를 교체할 수 있는 공기청정기의 발명은 물건발명이고(그림 1.11), 가스 센서를 이용한 공기 오염도 감지 방법의 발명은 방법발명이다(그림 1.13). 단, 방법발명은 실용신안이 아닌 특허로만 출원할 수 있다는 점을 명심하자. 또한 최근에는 방법발명, 물건발명 외에 '용도발명'을 인정하는 경우가 있다. 주로 화학 물질과 관련된 발명에서 주로 발견되는 것으로, 기존 물질의 새로운 효과, 용도를 발견하는 경우이다. 예를 들어 처음에는 해열제로 개발된 약품이 심장병에도 효과가 있는 것으로 밝혀질 경우, 이는 새로운 용도발명에 해당한다.

그렇다면 과연 디자인이 특허로 인정받기 위해 넘어야 할 장애물은 어떤 것이 있을까. 특허법에서는 특허의 주요 등록 요건을 표 1.13에서처럼 산업상 이용 가능성, 신규성, 진보성 등으로 규정하고 있다. 첫 번째, 산업상 이용 가능성이란 해당 발명이 공업, 서비스업 등 산업에서 이용할 수 있어야만 한다는 것이고, 두 번째, 신규성이란 출원된 발명과 같은 발명이 기존에 없어야 한다는 것이며, 세 번째, 진보성은 기존의 발명으로부터 쉽게 예측할 수 있는 발명이 아니어야만 한다는 것이다. 자세히 살펴보면 디자인의 등록 요건(그림 1.7)과 비슷하면서도 차이가 있다.

산업상 이용 가능성	공업, 서비스업 등 산업에서 이용할 수 있는 발명이어야 함
신규성	기존에 있는 것이 아닌 전혀 새로운 발명이어야 함
진보성	기존에 있는 것에서 쉽게 예측할 수 없는 발명이어야 함

1.13 특허 등록 요건(특허법 제29조)

서로 다른 두 발명 간의 권리 범위의 차이

특허 분야에서는 경우에 따라 비슷한 두 발명 간에 권리 범위가 넓거나 좁다는 표현을 쓰는 경우가 있다. 일반적으로 기술의 추상성이 높을수록 권리 범위가 넓고 강력한 특허로 간주하고 이와 반대로 기술이 구체적일수록 좁고 약한 특허라고 말한다. 예를 들어 '공기를 강력하게 빨아들이는 방법'에 대한 다소 추상적인 특허를 가진 A가 있다고 하자. B는 A의 특허를 바탕으로 여러 기술을 새롭게 결합해 진공청소기를 발명했고, 특허청에서는 이를 인정해 특허를 등록했다. 그렇다면 이런 경우 B는 자신의 진공청소기에 대한 특허만 믿고 자유롭게 진공청소기를 개발하고 판매할 수 있을까. 안타깝지만 법원에서는 B가 A의 공기 흡입 관련 특허를 침해한 것으로 간주할 가능성이 높다. 왜냐하면 아무리 B가 진공청소기에 대한 특허가 있더라도 이를 개발하고 생산하는 과정에서 부득이하게 A의 특허를 이용했고 이에 대해 허락을 받지 않는 것은 특허법상 침해에 해당하기 때문이다. 비유하자면 A의 특허가 B의 특허를 실현하는 길목을 지키고 있었던 것과 같다. 이런 경우 'A의 특허는 B의 특허보다 강력하고 권리 범위가 넓다.'라고 표현한다. 참고로 C가 B의 특허 기술을 이용해 진공청소기를 생산하고 판매하려고 할 경우에는 A와 B 모두에게 라이선싱을 받아야 하며 A 역시 자신이 공기 흡입에 대한 원천 기술이 있더라도 진공청소기를 생산하고 판매하려면 B에게 라이선싱을 받아야만 한다. 특히 이런 경우 A와 B는 서로 라이선싱을 주고받는 관계, 다시 말해 크로스라이선싱을 맺으면 여러모로 이익이 될 수 있다.

그렇다면 디자이너가 자신의 창작물을 디자인권이 아닌 특허로서 보호할 경우 어떤 장점이 있을까. 앞에서 언급했듯이 디자인권은 일반적으로 해당 창작물의 비기능적이고 장식적인 외관만을 핵심적인 창작 가치로 두는 경우에 선택하는 것이었다. 예를 들어 제품 디자인 실무에서 일반적으로 제품 내부의 기술은 그대로 유지하면서 외관만 바꾸는 경우 디자인권을 통해 보호하는 것이 가장 효과적이다. 그러나 디자인 과정에서 디자이너가 설계자의 몫이라 할 수 있는 제품의 기구나 구조 설계에까지 깊숙이 관여하는 경우가 있다. 제품의 새로운 메커니즘을 디자인하는 경우가 그것인데, 이 경우 단순히 디자인권을 통한 보호를 시도할 경우 적절한 보호가 이루어질 수 없다. 그림 1.14의 접이식 플러그의 사례를 살펴보자.

이 플러그는 영국에서만 사용되는 퓨즈 내장형 플러그를 다시 디자인한 것이다. 일반 노트북 두께보다 두툼한 영국 표준 플러그를 독특한 접이식 구조를 사용해 10밀리미터도 되지 않는 두께로 포개지도록 했다.

BM발명

최근 특허 분야에서는 기계, 전기 전자, 화학 등 기존의 전통적인 영역에 속하지 않는 새로운 분야의 발명이 주목받고 있다. 이것이 BM(Business Method)발명이다. BM발명은 급부상하는 정보 통신 기술을 바탕으로 한 전자상거래와 온라인 비즈니스 등의 기술에 대한 발명이다. BM은 일반적으로 기업의 업무나 제품, 서비스를 전달하거나 이윤을 창출하는 방법을 나타내는 용어인데, 이런 BM이 단순한 영업 방법이나 추상적인 아이디어에 머물지 않고 컴퓨터, 인터넷 등 정보 통신 기술이 구현된 서버, 클라이언트, 연산 장치 등 하드웨어를 통해 구체적으로 실현될 경우 BM발명으로 특허를 등록받을 수 있다. 인터넷을 통해 연예인 채용 및 가수 발굴 방법, 온라인 동영상 강의 방법, 온라인을 통한 전자 상거래 방법 등이 그 예이다(3장 질문 8).

그림에서처럼 이 플러그 디자인의 핵심 창작 가치는 형태에 있는 것이 아니라 이중으로 접히는 구조를 교묘하게 배치한 독창적 구조의 아이디어에 있다. 당연히 이 디자인은 특허로 출원되었고 공업상 이용 가능성, 신규성, 진보성 등의 관문을 무사히 통과해 마침내 특허를 획득했다. 창작은 디자인에서 출발했고 그 법적 권리는 특허로 확보한 것이다.

또 다른 사례로 접이식 자전거 스트라이다(Strida)를 만든 마크 샌더스(Mark Sanders)가 디자인한 주방용 접이식 도마가 있다. 그림 1.16에서처럼 평소에는 일반적인 도마로 사용하다가 그릇에 음식물을 넣어야

1.14 디자이너 최민규의 접이식 플러그 디자인

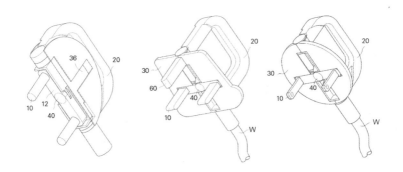

1.15 접이식 플러그의 구조(특허 제10-094959호)

할 경우에는 손잡이를 쥐면 도마의 옆면이 적절히 접히도록 디자인한 것이다. 플러그의 디자인과 마찬가지로 이 디자인 창작의 핵심은 단순히 도마의 형태가 아니라 손잡이 부분과 연동해 도마가 접히도록 힌지 부위를 어떻게 적절히 배치했는지에 있다. 당연히 이 디자인은 특허를 획득했다(그림 1.17).

지금까지 디자인 창작물을 특허권을 통해 보호하는 경우에 대해 살펴보았다. 그런데 경우에 따라 특정 제품 디자인이 시장에서 오래 사용되다보니 일반 소비자가 제품 표면의 로고나 상표를 확인하지 않더라도 디자인만으로 "이거 ○○○ 제품이구나!" 하고 반응하는 경우가 있다. 그림 1.18은 캠퍼(Camper)의 신발 밑창 디자인이다. 소비자가 신발 밑

1.16 디자이너 마크 샌더스의 접이식 도마 디자인

1.17 접이식 도마(미국 특허 제5,203,248호)

창의 반구형 패턴만으로 제품의 제조사를 알아차릴 수 있을 만큼 디자인이 독특하다고 인정받아 미국 특허청에 상표로 등록된 사례이다. 이런 상황을 지식재산권 전문가들은 디자인이 단지 상품의 외관이 아니라 사업 주체, 다시 말해 특정 기업을 상징하는 상표로 기능한다고 말한다. 다음 장에서는 상표권을 통해 디자인 창작물을 보호해야 하는 경우에 대해 살펴보자.

1.18 왼쪽: 등록상표 제40-0586798호 | 오른쪽: 미국 특허상표청입체상표
제3,340,113호

상표권

기업이라면 예외 없이 자사의 브랜드 가치를 강화하고자 총력을 기울인다. 시장에서 브랜드를 통해 자사를 차별화하기 위해서이다. 기업의 이런 노력은 자연스럽게 회사의 로고, 신제품 및 서비스 개발 등 다양한 방식으로 표출된다. 이런 다양한 노력 가운데 가장 중요하면서도 기본적인 것이 상표를 개발해 이를 특허청에 등록하는 일이다. 상표법 제1조는 상표법을 다음과 같이 정의한다.

> 상표법은 이러한 상표를 보호함으로써 상표 사용자의 **상표법 제1조**
> 업무상의 신용 유지를 도모하여 산업 발전에
> 이바지함과 동시에 수요자의 이익을 보호함을
> 목적으로 하는 법률이다.

앞서 말한 디자인, 특허와 달리 상표는 창작성이나 신규성 등을 중요하게 고려하지 않는다. 이는 상표에 대한 독점적인 권리 부여가 기본적으로 개인, 다시 말해 창작자의 노력에 대한 대가라기보다는 상거래 질서 유지에 목적을 두고 있기 때문이다.

> 상표란 상품을 생산·가공·증명 또는 판매하는 것을 **상표법 제2조**
> 업으로 영위하는 자가 자기의 업무에 관련된 상품을
> 타인의 상품과 식별되도록 하기 위하여 사용하는
> 표장으로서 기호·문자·도형·입체적 형상·색채·
> 홀로그램·동작 또는 이들을 결합한 것이나, 그 밖에
> 시각적으로 인식할 수 있는 것을 말한다.

상표는 소비자가 특정 상품이나 서비스의 출처에 대한 혼동 없이 상거래를 할 수 있도록 하는 상품의 출처표시 기능에 역점을 둔다. 다시 말해 소비자가 국가가 등록한 상표를 신뢰하고 상품의 출처에 대한 혼동 없이 마음 놓고 상품 또는 서비스를 선택하도록 하며 소비자와 사업자 사이의 신용이 유지될 수 있도록 한 것이다. 즉 상표는 그 외관에서 표현되는 조형적 창작성이나 아름다움, 신규성 등을 등록 요건으로 삼지 않는다. 따라서 상표는 특허, 디자인과 달리 창작자나 발명자라는 개념이 없으며 법적 권리자인 출원인만이 존재한다.

전통적인 상표의 유형은 레이블, 로고, 심벌 등 2차원 양식으로 표현되는 것이 대부분이었으나, 2007년 상표법 개정 이후 상품의 색채와 입체적인 형상은 물론, 동작, 홀로그램 등 타인의 물품과 식별할 수 있는 모든 유형을 포함하는 것으로 확장되었다. 특히 한미 FTA 체결 이후 상표법이 다시 한번 개정되면서 냄새, 소리 등을 비전형적인 표현 양식까지도 소비자가 식별할 수 있을 정도에 이르렀다고 인정될 경우 등록할 수 있게 되었다. 이에 따라 그림 1.19에서처럼 상표법으로 보호받을 수 있는 상표의 종류가 현재 큰 폭으로 확대되었다.

특히, 디자인권 등 다른 산업재산권들과 비교할 경우 상표권만이 지닌 또 다른 특징은 무한히 연장할 수 있는 존속 기간이다. 특허권과 디자인권은 최대 20년까지 독점적 권리를 연장시킬 수 있는 반면, 상표권은 일단 등록이 설정된 날부터 10년 동안 존속할 수 있지만 반복 갱신을 통해 시장에서 상표를 실제로 사용하고 있는 한 얼마든지 권리 기간을 연장할 수 있다. 한마디로 반영구적으로 독점할 수 있는 지식재산권이다.

상표와 서비스표의 차이

상표는 상품을 생산, 가공, 판매하는 이가 자신의 업무에 관련된 상품을 타인의 상품과 식별되도록 하기 위해 사용하는 것이고, 서비스표는 서비스업을 하는 이가 자신의 서비스업을 타인의 서비스업과 식별되도록 하기 위해 사용하는 것이다. 서비스업은 용역(광고, 통신, 금융, 운송, 요식 등), 다시 말해 서비스를 제공하는 비즈니스이므로 직접 생산하지 않더라도 타인이 생산한 제품을 판매만 하는 일에 종사할 경우, 자신의 서비스업이 타인과 구별되기 원한다면 서비스표 등록을 해야 한다. 예를 들어 '나이키(Nike)'는 상표이지만 'ABC마트(ABC Mart)'는 서비스표에 해당한다. 비록 상표와 서비스표는 보호 대상이 서로 다르지만 경우에 따라 상품의 특성상 출처의 혼동이 발생할 수 있으므로 등록하고자 할 경우 이를 고려해야 한다.

비전형상표

우리나라는 한미 FTA체결에 따른 합의 사항을 이행하기 위해 상표법을 개정해 2012년 부터 소리·냄새 같은 비전형상표도 보호 가능하다. 실제로 2015년 3월 기준으로 29 건의 소리상표가 등록되어 있다. 미국의 경우 영화사 MGM의 사자 울음소리나 펩시 (Pepsi)의 병 따는 소리 등이 대표적인 소리상표이며, 자수용 실 및 바느질용 실이 지닌 독특한 냄새, 레이저 프린터 토너의 레몬향 등도 등록된 냄새상표에 해당한다.

상표의 종류	내용	사례
문자상표	한글, 한자, 로마자, 외국어, 숫자 등의 문자로 구성된 상표로 산이나 바다, 동식물 등의 자연적 명칭이나 지리적 명칭, 인명, 상호 또는 특정의 형용사, 표어적 어구(슬로건) 등을 사용한다	
도형상표	동식물, 천체, 기물 등 사실적 도형을 도안화한 것 또는 기하학적 도형 등을 상표로 사용한다.	
결합상표	기호, 문자, 도형, 입체적 형상 등이 결합된 형태의 상표로 문자와 문자, 도형과 도형, 문자와 도형 등 서로 다른 요소가 결합되거나 상품 등의 입체적 형상의 표면에 문자나 도형 등이 평면적으로 표시된 상표도 사용할 수 있다.	
기호상표	문자나 도형 등을 간략히 한 것으로 일찍부터 문장이나 옥호 등으로 사용되어왔고, 지금도 상품에 사용되는 경우가 있으며 보통 사표(House Mark)로서 문자 등과 결합되어 사용된다.	
입체상표	평면적인 상표만 등록하던 범위를 확대해 1997년 개정을 통해 입체적 형상으로 구성된 3차원 상표의 등록을 도입했다.	

1.19 상표의 종류와 사례

상표의 종류	내용	사례
색채상표	2007년 개정을 통해 순수 색채만으로 된 표장을 상표법의 보호 대상으로 규정했으며, 현행법상의 색채상표는 색채 또는 색채의 조합만으로 된 협의의 색채상표와 기호, 문자, 도형 등 다른 구성 요소에 색채가 결합된 광의의 색채상표가 있다.	
홀로그램상표	두 가지 레이저가 서로 만나 일으키는 빛의 간섭 효과를 이용해 사진용 필름과 비슷한 표면에 3차원 이미지를 기록한 표장으로 제작에 사용되는 여러 기술에 따라 시각적으로 다양한 입체적 효과를 나타낸다.	
동작상표	동작상표는 일정한 시간의 흐름에 따라 변화하는 일련의 그림이나 동적 이미지 등을 통해 자타 상품이나 서비스업을 식별하는 표장으로, 실제로는 대부분 영화나 TV, 또는 컴퓨터 스크린 등의 매체를 통해 새로운 상표의 유형으로 많이 사용된다.	
소리·냄새상표	2012년 상표법 개정을 통해 소리, 냄새, 맛 등으로 식별할 수 있는 것을 상표로 인정하게 되었다.	

그렇다면 디자이너의 창작물이 특허청에 상표로 등록되기 위해서는 어떤 요건을 갖추어야 할까. 가장 중요한 요건이 앞서 말한 '식별력'이다. 식별력은 소비자가 시장에서 출원된 상표를 보고 특정 상품을 다른 상품과 명확히 구별할 수 있을 정도의 개별성을 갖추어야 한다는 개념이다. 출원된 상표는 일반적으로 그 자체적으로 식별력을 갖추고 있어야만 상표로 등록될 수 있다. 그러나 초기에는 식별력이 없었으나 사업자가 지속적으로 특정 상표를 반복해서 사용하고 홍보해 소비자가 특정상품의 상표로 인식할 경우, 이를 가리켜 해당 상표가 '사용에 의한 식별력'을 획득했다고 보고 이를 인정해 등록해 주고 있다.

> 제1항 제3호 내지 제6호에 해당하는 상표라도 **상표법 제6조 제2항**
> 제9조의 규정에 의한 상표 등록 출원 전에 상표를
> 사용한 결과 수요자 간에 그 상표가 누구의 업무에
> 관련된 상품을 표시하는 것인가 현저하게
> 인식되어 있는 것은 그 상표를 사용한 상품을
> 지정상품으로 하여 상표 등록을 받을 수 있다.

다시 말해 선천적인 식별력은 없었으나 부단한 노력을 통해 후천적인 식별력을 획득한 것으로 간주한다는 것이다. 등산화 상표인 K2도 고작 하나의 알파벳과 숫자가 결합된 단순한 조합이라 해서 처음에는 상표 등록이 거절되었으나 사업자의 꾸준한 사용 노력과 홍보를 통해 등산화업계에서 후천적인 식별력을 획득했음을 인정받아 등록되었다(대법원2006후 2288).

그렇다면 디자인 실무에서 디자이너의 창작물을 단순히 디자인권이 아닌 상표권으로 보호할 수 있는 경우는 언제일까. 가까운 사례로 시각 디자인 분야에서 빈번히 진행하는 CI 및 BI 프로젝트의 결과물인 로고 디자인이 있다. 이들은 대부분 상표로 보호하고 있다(그림 1.21). 문자

로 구성된 전형적인 형태의 로고에서 도형과 문자가 결합한 경우 또한 모두 상표로 출원할 수 있다. 그런데 때로는 입체적인 형상을 지닌 디자인 창작물 자체를 보호하기 위해 상표권을 이용해야 할 경우가 있다.

유형	일반적	기술적(技述的)	암시적	임의적
컴퓨터 상표의 예	PC	Hi-tech	Aladin	Apple
식별력	매우 약함	약함	적정함	강함

1.20 상표 식별력의 강약과 상표의 유형별 상관관계

상표에서의 식별력

상표법 제2조에 명시된 것처럼 상표의 주목적은 자신의 업무와 관련된 상품을 타인의 것과 식별되도록 하기 위한 것이므로 디자이너의 창작물이 상표로 등록되려면 타인의 상표와 명확히 구별되는 식별력의 유무가 중요하다(상표법 제6조). 그런데 디자이너가 제품명을 결정하는 프로젝트를 수행할 경우 식별력과 관련해 흔히 저지르는 실수가 있다. 다시 말해 제품의 이름에 성능, 사양, 특징을 직접적으로 설명하거나 쉽게 암시할 수 있는 단어를 빈번히 사용하는 것이다. 이런 상표는 상표법 관점에서 식별력이 없는 것으로 간주되어 등록되기 어렵다. 왜냐하면 이런 단어는 상품을 설명하는 과정에서 누구나 자유롭게 사용할 수 있어야 하므로 개인이 독점할 수 없는 공공 영역이기 때문이다. 예를 들어 고성능 컴퓨터의 상표로 'Hi-tech'이라는 표장을 등록받아 독점하려는 것과 마찬가지이다. 흔히 식별력의 강약에 따라 상표를 그림 1.20 같이 분류하기도 하는데, 원칙적으로 상표 자체에 상품에 대한 특징을 너무 구체적으로 기술할 경우 해당 상표는 일반적으로 관용적·기술적(技述的)이므로 식별력이 없다는 이유로 심사 과정에서 거절되기 쉽다

1.21 왼쪽: 문자상표 제40-0289829호 | 가운데: 도형상표 제40-0411805호
오른쪽: 결합상표 제40-0390831호

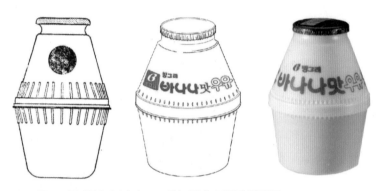

1.22 왼쪽: 포장용기(등록디자인 제18444호) | 가운데: 포장용기(입체상표
제0539281호) | 오른쪽: 포장용기(색채상표 제0815543호)

예를 들어 그림 1.22에서처럼 바나나 우유의 포장 용기 디자인은 1975
년 5월 13일 이미 디자인으로 등록되었기 때문에 수십 년이 지난 지금
디자인권으로 보호하는 것은 불가능하다. 다시 말해 권리가 이미 사라
져 누구나 자유롭게 사용할 수 있는 디자인이 된 것이다. 그러나 디자
인 권리자인 빙그레는 이를 2001년 다시 상표로 출원해 2003년에 마침
내 상표권을 획득했고, 이후 2004년에도 거듭 입체상표를 출원했으며,
2009년에는 다시 색채상표를 출원하는 등 꾸준히 상표권 등록을 통한
디자인 보호 노력을 지속해왔다. 이런 노력은 브랜드 및 마케팅 측면에
서 의미가 있다. 오랫동안 시장에서 항아리형 용기 디자인을 통해 소비

자의 잠재의식에 형성된 고객 충성도와 이미지를 단지 디자인권 기간이 만료되었다고 해서 쉽게 포기할 수 없었기 때문이다.

　미국에서는 제품의 형상 자체 또는 제품의 패키지가 시장에서 그 자체만으로도 상표로 인식되고 있는 경우를 특별히 '트레이드드레스(Trade Dress)'라 부르기도 한다. 이는 우리나라의 입체상표 개념보다 좀 더 포괄적으로 사용되고 있는 것으로 상표로서 등록되었는지 여부와 상관없이 보호할 수 있다. 하지만 등록되어 있지 않은 트레이드드레스, 다시 말해 입체상표에 대한 분쟁이 발생한 경우에는 권리를 주장하는 측이 해당 트레이드드레스가 시장에서 사실상 상표 역할을 하고 있음을 입증해야 하는부담이 있다.

1.23 왼쪽: 미국 특허청 등록상표 제3,365,816호 ｜ 오른쪽: 우리나라에서 부정경쟁방지 및 영업비밀보호에 관한 법률(이하 부경법)으로 보호되고 있는 거북이 형상 완구

상표에서 명심해야 할 또 하나의 중요한 개념은 '지정상품'이다. 지정상품은 해당 상표가 사용되는 비즈니스 영역을 상표 출원할 경우 지정하도록 한 것으로, 해당 사업 영역 안에서만 상표의 권리가 미치도록 규정한 것이다. 그림 1.24에서처럼 '뽀롱뽀롱 뽀로로'는 지정상품이 연필, 크레용, 지우개 등 문구류로 등록되어 있으므로 해당 문구 분야에서만

권리자의 독점권이 인정된다. 바꾸어 말하면, 같거나 비슷한 생김새, 발음, 의미 등을 지니는 상표라도 지정상품이 다르다면 서로 다른 상표로 간주되므로 특별한 경우가 아닌 이상 누구나 자유롭게 사용할 수 있다.

단, 상표를 등록만 해놓고 법에서 정한 기간 동안 시장에서 사용하지 않는 것으로 판명될 경우 '불사용취소심판'이라는 절차를 통해 상표의 등록이 취소될 수 있음을 염두에 두어야 한다. 다시 말해 내가 등록해서 사용하고 싶은 상표를 타인이 먼저 등록했어도, 법에서 정한 기간 동안 정당한 이유 없이 사용하지 않은 것이 확실한 경우에는 특허청에 '상표 불사용취소심판'을 청구해 이 상표의 등록을 취소시킨 후 사용할 수 있다는 것이다.

지금까지 디자인 창작물을 특허권, 디자인권, 상표권 등 대표적인 세 가지 산업재산권을 통해 보호하는 방법에 대해 살펴보았다. 전통적인 산업 사회를 거쳐 포스트모더니즘 시대에 접어들면서 디자이너의 활동 영역은 큰 폭으로 확장되고 있다. 최근에는 디자인과 예술을 구분하기가 더욱 어려워졌다. 그렇다면 디자인 창작물이 대량 생산보다는 오히려 예술의 영역에 가까운 것으로 생각될 경우, 과연 어떤 지식재산권 카드를 활용해야 할까. 다음 장에서는 저작권의 기본 개념과 디자인과의 연관성에 대해 살펴보자.

뽀롱뽀롱 뽀로로
PORORO

상표의 종류	도형 및 문자 결합상표
등록 번호	제40-856755호
출원인	㈜ 아이코닉스엔터테인먼트
	㈜ 오콘
	㈜ 에스케이브로드밴드
지정상품	색연필, 크레용, 지우개, 학습지, 메모지, 문방구용 풀 등

1.24 도형 및 문자 결합상표(등록상표 제40-856755호)

1.25 '뽀롱뽀롱 뽀로로' 상표로 권리 범위가 미치는 상품 사례

트레이드드레스

트레이드드레스란 미국의 판례법적 상황에서 발전한 일종의 상표의 또 다른
개념이다. 트레이드마크, 즉 일반 상표가 '마크'라는 전통적인 평면 매체에 중점을 둔
데 반해 트레이드드레스는 '마크' 대신 '드레스'라는 용어에서 알 수 있듯이 입체적인
외관, 예를 들어 포장, 상품 용기, 상품의 형태 등이 그 자체로 시장에서 상표의
역할을 하는 경우, 이를 상표로 간주해 보호해준다. 미국 연방상표법에 따르면
시장에서 5년 이상 독점적 또는 지속적으로 사용했음을 근거로 트레이드드레스를
입체상표로 등록받을 수 있으며 설사 등록받지 않았더라도 보호하고 있다.
최근 미국에서는 그 대상이 점차 확대되어 상품의 외형뿐 아니라 매장 인테리어,
가수의 무대 제스처, 심지어 판매 방법에까지 이르고 있다. 가령 그림 1.23에서처럼
MP3 플레이어의 표면에 별도의 상표가 없어도 외관 자체로서 어느 회사 제품인지
그 출처를 강하게 연상시키는 것으로 판단되면 미국에서는 트레이드드레스로
인정된다. 우리나라는 공식적으로 '트레이드드레스'라는 법률적 용어를 사용하지는
않지만 이와 비슷한 개념으로 입체상표 제도가 있으며 등록하지 않은 경우에는
부정경쟁방지 및 영업비밀보호에 관한 법률(부경법)에 따라서도 일부 보호가
가능하다(3장 질문 7). 거북이 형상 완구의 경우도 비록 입체상표로 등록을 하지는
않았으나 사실상 시장에서 거북이 형상 자체가 상표의 역할을 하고 있다고 판단해
부경법으로 보호를 받았다(대법원 판결 2003년 11월 27일).

저작권

각종 언론 매체는 물론 일상생활의 대화에 이르기까지 지식재산과 관련해 저작권만큼 자주 등장하는 말도 드물 것이다. 그럼에도 일반인의 저작권에 대한 상식은 사실과 다른 것이 많다. 심지어 언론에까지 '디자인 저작권'이나 '특허 저작권'이라는 정체불명의 단어까지 등장할 정도이니 말이다. 그만큼 저작권에 대한 일반인들의 이해가 매우 부족하다.

저작권의 대상이 되는 저작물의 법적 정의는 다음과 같다.

저작물이란 인간의 사상 또는 감정을 표현한 **저작권법 제2조 제1호**
창작물을 말하며

저작물이란 인간의 사상 또는 감정, 다시 말해 문학, 음악, 미술 분야 등 예술적 창작 활동의 결과물이 구체적인 양식을 통해 외부로 표현된 것을 말한다. 여기에서 '표현'이란 특허의 보호 대상인 '아이디어'와는 전혀 다른 개념이다. 예를 들어 같은 아이디어를 바탕으로 하더라도 결과적으로 다르게 표현되는 경우, 저작권법 관점에서는 서로 다른 저작물로 본다. 그림 1.26에서처럼 지하철 노선이라는 같은 정보를 바탕으로 디자이너는 얼마든지 자신만의 독창적인 양식을 통해 표현할 수 있다. 그러므로 두 지하철 노선도는 모방이 아니라는 가정 아래에서 서로 다른 저작물이라 할 수 있다.

또 다른 예를 보자. 휴대전화의 제한된 자판 배열 조건에서 한글의 자음과 모음을 손쉽게 입력하는 방법에 대한 기발한 아이디어가 있다면 이는 분명 특허로 등록받아야 한다(그림 1.27).

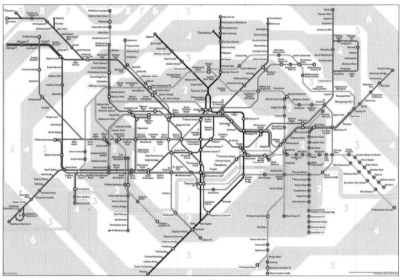

1.26 서로 다른 양식의 영국 런던 지하철 노선도

그러나 이를 실제로 구동하기 위해 완성된 수만 줄의 소스 코드는 아이디어가 아닌 아이디어에 대한 구체적인 외적 표현이다. 그러므로 특허와는 별개로, 프로그램 저작물, 다시 말해 저작권 부여 대상이 된다. 저작권은 특허처럼 아이디어가 아니라 표현이 보호 대상이므로 설사 같은 기능을 구현하더라도 전혀 새롭게 코딩된 프로그램이라면 저작권 침해 문제는 발생할 가능성이 적다. 참고로 저작권법에서 구체적으로 규정하는 저작물의 종류는 그림 1.28과 같다.

1.27 위: 간편한 한글 입력 방식(특허 제100-432267호)
아래: 컴퓨터 소스 코드

저작물 종류	특징
어문저작물	서적, 잡지, 문자화된 저작물, 연설 등 구술적 저작물을 포함한다. 일반적으로 카탈로그나 계약 서식 등은 저작물로 인정되지 않으나 표현의 방법이 독창적인 경우에는 저작물로 인정한다.
음악저작물	클래식, 팝송, 가요, 오페라, 뮤지컬 등 음악에 속하는 모든 저작물을 말한다. 즉흥 음악 같이 악곡이나 가사가 고정되어 있지 않아도 독창성이 인정되면 저작물로 인정한다
연극저작물	연극, 무용, 무언극 등과 같이 인간의 사상이나 감정을 신체의 동작으로 표현한 것을 모두 포함한다. 연극이나 무용 자체는 저작인접권의 보호 대상에 속하나, 무보(舞譜) 등은 연극저작물로 보호된다.
미술저작물	형상 또는 색채에 따라 미적으로 표현된 것을 뜻하며, 회화, 서예, 조각, 공예, 응용미술저작물 등을 포함한다. 단, 미술 작품의 소유권과 저작권은 구별된다
건축저작물	건축물을 건축하기 위한 설계도, 모형과 건축된 건축물을 포함한다. 통상적인 형태의 건물이나 공장 등은 건축저작물에 포함되지 않으며, 사회 통념상 미적인 가치가 인정되는 것만 저작권으로 보호된다
사진저작물	사진가의 사상과 감정을 표현한 사진으로서 독창적이면서도 미적인 요소를 갖추어야 한다. 단, 인물 사진은 초상권과 경합해 일부 권리가 제한된다.
영상저작물	음의 수반 여부와 관계없이 연속적인 영상이 수록된 창작물로서, 기계 또는 전자장치에 의해 재생하거나 볼 수 있는 것. 통상적으로 영화, TV 필름, 비디오테이프 등을 포함한다.
도형저작물	지도, 도표, 설계도, 약도, 모형 등으로 표현된 저작물로 평면이나 공간에 선이나 형태로 표현된다. 학술적 내용의 표현이라는 점에 미술저작물과는 다르다.
컴퓨터프로그램저작물	컴퓨터에서 특정한 결과를 얻기 위해 직간접적으로 사용되는 일련의 지시, 명령으로 표현된 컴퓨터 프로그램을 말한다. 이전에는 '컴퓨터프로그램보호법'에서 별도로 보호했으나, 2009년 저작권법 개정 후 저작권법으로 보호된다.

저작물 종류	특징
2차적저작물	기존의 원저작물을 번역, 편곡, 변형, 각색, 영상 제작을 비롯해 그 밖의 방법으로 만들어진 창작물을 말한다. 원작 소설로 만든 영화, 외국 소설을 한국어로 번역한 번역물 등을 포함한다.
편집저작물	편집물의 소재, 구성, 내용의 저작물성 여부와 관계없이, 소재의 선택 또는 배열에 창작성이 있는 저작물을 말한다. 편집물이란 논문, 수치, 도형, 기타 자료의 집합물로 백과사전, 명시 선집 등이 해당하며, 이를 정보 처리 장치를 이용해 검색할 수 있도록 체계적으로 구성한 것까지 포함한다.

1.28 저작물의 종류(저작권법 제4조)와 특징(문화체육관광부 웹사이트에서 발췌)

앞서 언급한 특허권, 디자인권, 상표권 같은 산업재산권과 저작권은 기본적으로 권리 획득 과정과 권리 존속 기간에 큰 차이가 있다. 산업재산권은 모두 특허청이라는 행정기관에 공식적으로 서류를 제출하고 법으로 정해진 심사 절차를 거쳐 등록된 뒤 권리가 형성된다. 그러나 저작권은 별도의 정해진 행정 절차 없이 창작의 순간 창작자에게 자동으로 부여된다는 것을 원칙으로 한다. 이를 전문적인 용어로 '무방식(無方式)주의'라 한다. 물론 창작한 지 1년 이내의 저작물인 경우 한국저작권위원회에 저작물을 기탁해 저작권등록증을 발급받아 놓으면 나중에 발생할지 모르는 저작권 분쟁에서 절차상 많은 불편함을 덜 수 있다. 그리고 산업재산권과 대비되는 저작권의 또 하나의 큰 특징은, 우연히 서로 다른 이가 창작한 두 가지 같은 저작물이 있더라도, 한 창작자가 다른 창작자의 저작물을 모방했다는 것이 증명될 수 없는 한, 두 저작물의 공존을 인정한다는 점이다. 그러나 이와 대조적으로 특허나 디자인권은 같은 발명 또는 디자인을 서로 다른 이가 창작했다고 하더라도 먼저 특허청에 출원한 이에게 권리 부여의 우선권이 주어진다. 마지막으로 권리의 유지

기간은 우리나라는 특허, 디자인이 20년이고 그 이후에는 누구나 허락 없이 자유롭게 사용할 수 있는 공공 영역의 재산이 되는 데 반해 저작권은 창작자 사후 70년까지 그 권리가 유지된다.

그렇다면 아무래도 디자이너 입장에서는 번거로운 등록 절차도 필요 없고 권리의 지속 기간도 70년에 달하는 저작권이야말로 산업재산권보다 편리하면서도 강력한 지식재산권이라 여길 수 있다. 그러나 대법원의 판례에 비추어 보면 타인이 내 디자인을 모방한 저작권 침해 분쟁이 일어난 경우 저작권을 통해 자신의 디자인을 보호하기란 실무적으로 그리 쉽지 않다. 특히 법원은 해당 창작물을 디자인, 특허 등 기존의 지식재산권을 통해 충분히 보호할 수 있는 가능성이 있다고 판단하는 경우 저작권을 통한 보호에 인색한 편이다(2장 사례 3).

그림 1.28에서 미술저작물 가운데 특히 응용미술저작물은 실무상 디자인권의 보호 대상과 겹치는 경우가 많은데, 응용미술저작물로서 디자인권이 아닌 저작권에서 인정할 정도의 창작성을 갖추기란 그리 쉽지 않다. 그렇다면 과연 디자이너가 저작권이라는 카드를 사용할 수 있는 경우는 어떤 상황일까. 패션 디자인과 제품 디자인 분야와 관련된 두 가지 대법원의 판례를 살펴보자.

> 응용미술저작물은 물품에 동일한 형상으로 복제될 수 있는 미술저작물로서 그 이용된 물품과 구분하여 독자성을 인정할 수 있는 것을 말하며, 디자인을 포함한다.

저작권법 제2조
저작물의 정의

그림 1.29는 디자이너가 넥타이를 개발한 뒤 디자인을 등록하지 않고 영업을 해오다가 수년이 지난 뒤 해당 디자인을 모방한 제품이 시장에 등장하면서 야기된 분쟁이다. 이는 실체적으로는 '넥타이 디자인 모방 사건'이지만 절차적으로는 넥타이 표면에 표현된 태극무늬 저작물에

대한 저작재산권 침해 사건의 양상으로 전개되었다. 피해 디자이너는 대법원까지 가는 치열한 법정 공방 끝에 다행히 저작권 침해 판결을 이끌어 내는 데 성공했다. 대법원 판결의 요지는 넥타이 표면에 형성된 태극무늬가 넥타이라는 기능적 물품으로부터 분리할 수 있는 미술저작물이며 동시에 그 자체가 예술 작품으로서 충분한 창작성을 가졌으므로(저작권법 제2조) 저작권의 보호 대상인 응용미술저작물, 다시 말해 독창성 있는 저작물에 해당한다고 판결한 것이다. 아울러 이를 저작권자의 허락 없이 무단으로 모방한 것은 분명 저작권 침해라고 판결했다(대법원2003도 7572). 정리하자면, 저작권법상으로 넥타이 표면에 표현된 패턴은 독창적인 저작물이며 이는 저작권으로서 보호받아야 한다는 것이다. 참고로 기능적 물품인 넥타이는 저작물이 될 수 없으며 단지 저작물인 패턴을 이용한 물품일 뿐이다.

(1) 이 법에서 말하는 저작물을 예시하면 다음과 같다.

저작권법 제4조 저작물의 예시

4. 회화, 서예, 조각, 판화, 공예, 응용미술저작물 그 밖의 미술저작물

1.29 왼쪽: 모방 저작물 | 오른쪽: 원 저작물

그림 1.30의 냉장고 표면에 표현된 꽃무늬도 대법원에서, 분리할 수 있는 시각 미술품, 다시 말해 응용미술저작물에 해당한다고 저작인격권 침해 소송을 통해 간접적으로 인정된 사례이다. 디자이너의 창작물 가운데 비기능적이거나 비록 기능적인 물품에 적용되었더라도 이와 분리할 수 있는 창작물일 경우 응용미술저작물로 간주될 수 있다는 것이 우리나라 대법원의 기본적 입장이다. 요약하면 자신의 창작물이 그 특성상 특정 제품에 국한되는 것이 아니라 조형적으로나 개념적으로 제품과 얼마든지 분리될 수 있고 다른 제품에도 쉽게 적용될 수 있는 형상이나 모양에 해당할 경우, 창작성만 갖추고 있다면 저작권으로 보호할 수 있다. 그러나 앞서 언급했듯이 자신의 창작물이 비록 저작권으로 보호할 수 있으리라 여겨지더라도 만에 하나 디자인 분쟁이 발생한 경우 디자인 등록을 통해 보호하는 것이 여러모로 유리하다. 따라서 그림 1.29의 사건 같이 부득이한 경우가 아닌 이상은 최대한 산업재산권, 다시 말해 디자인권을 통해 보호하는 것이 실무적으로 법적 대응이 쉽다(그림 1.31).

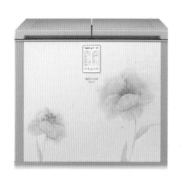

1.30 냉장고 및 김치냉장고 표면에 표현된 응용미술저작물

1장 '지식재산권 이해하기'에서는 디자이너가 필수적으로 숙지해야 할 지식재산권의 기본 개념과 특허, 디자인, 상표 등 산업재산권은 물론 저작권에 이르기까지 주요 지식재산권과 디자인 창작물 보호와의 관련성에 대해 개괄적으로 살펴보았다(그림 1.32). 이어서 2장 '지식재산권 사례 엿보기'는 국내외 기업이 지식재산권을 실제 비즈니스에 활용하는 다양한 사례로 구성되었다. 기업이 특허, 디자인, 상표, 저작권 등 자신이 보유한 지식재산 포트폴리오를 어떻게 전략적으로 이용하고 있는지 하나하나 살펴보자.

저작권을 통한 디자인 보호	디자인권을 통한 디자인 보호
절차 없이 창작과 동시에 권리 자동 형성	출원 후 심사를 거쳐 등록 후 권리 형성
창작자 사후 70년 동안 권리 유지	최대 20년 동안만 권리 유지
특정 물품에 제한 없이 권리 유효	해당 물품에만 권리 유효
우연한 타인의 동일한 디자인 허용	먼저 출원한 디자인에 우선권 부여
분쟁 발생 시 법원에서 권리 확정	디자인 등록을 통해 권리 확정
디자인 분쟁 발생 시 타인의 모방 사실을 입증해야 함	별도의 입증 책임 없이 양 디자인의 유사 여부만으로 침해 여부 판단

1.31 저작권을 통한 디자인 보호와 디자인권을 통한 디자인 보호의 차이점

디자인 요소	보호 대상	관련 디자인 분야	사례
디자인권	외관, 생김새	광고 디자인, 타이포그래피, 리플릿 등 인쇄 매체, 캐릭터 디자인, 텍스타일, 용기·패키지 디자인, 제품 디자인, 도자 디자인, 패션 디자인, 공예 디자인, 게임 디자인(화상 디자인, 캐릭터) 등	등록디자인 제0621159호
특허권	기능, 구조	패키시 디사인, 제품 디자인, 실내 디자인(기능) 등	특허 제1076507호
상표권	표장	CI·BI 디자인, 캐릭터 디자인, 용기·패키지 디자인, 제품 디자인 등	DIOS 등록상표 제0453975호
저작권	예술적 표현	리플릿, 캐릭터 디자인, 텍스타일(문양), 실내 디자인(도면), 건축·환경 디자인, 패션 디자인, 게임 디자인, 애니메이션 등	하상림의 미술저작물

1.32 산업재산권과 저작권을 통한 창작물의 보호 비교

저작재산권과 저작인격권

저작권은 저작자의 경제적 이익에 관한 권리인 저작재산권과 저작자의 명예 및
인격에 관한 권리인 저작인격권으로 나뉜다. 여기에서 저작재산권은 저작물의 공연
및 실시를 통해 저작자가 얻어야 할 경제적 이익을 침해당하지 않을 권리를 의미하며
저작인격권은 저작자가 자신의 저작물의 공개 여부, 성명 표시, 동일성 유지 등에
관한 권리를 침해당하지 않을 권리이다. 쉬운 예로 저작자의 허락 없이 모방품을
판매해 저작자의 경제적 이익에 손해를 끼치는 경우 저작재산권 침해로 볼 수 있으며
타인이 저작자에게 대가를 지불했더라도 저작물을 자기가 창작했다고 공표하는 것은
저작인격권 침해로 볼 수 있다. 저작인격권은 저작자의 인격, 명예, 자존심에 관계된
것이므로 저작재산권과 달리 설사 양자 간의 별도 협의가 있었더라도 타인에게
양도나 상속 자체가 불가능하다(2장 사례 7).

지식재산권
사례 엿보기

2

이 장에서는 국내외 다양한 분야의 기업이
지식재산권을 전략적 목적으로 활용한 사례를
소개한다. 이들은 공들여 구축한 브랜드 아이덴티티를
견고하게 보호하거나 이미지가 퇴색되는 것을 막기 위해
지식재산권 포트폴리오를 적극적으로 활용하고 있다.
해외 사례는 우리나라의 법률 시스템과 다소 차이가
있을 수 있지만, 큰 틀은 다르지 않을 뿐더러 젊은
디자이너들의 해외 진출이 활발해지는 오늘날 시사하는
바가 크다. 또한 우리나라 법률 시스템을 국제적
수준으로 끌어올리는 데에도 좋은 참고 자료가 될 것이다.

사운드 마케팅과 소리상표 활용

'사운드 마케팅(sound marketing)'을 들어본 적이 있는가. '소닉 브랜딩(sonic branding)'이라 부르기도 하는 이것은 소리를 이용해 특정 기업의 제품이나 서비스의 이미지를 소비자에게 효과적으로 각인시키는 접근법이다. 기존의 마케팅이 소비자의 마음을 사로잡기 위한 수단으로 시각 영역에 중점을 두었다면, 사운드 마케팅은 그 수단을 비시각적인 영역까지 확대했다.

따라서 각국에서는 기업의 비시각적인 마케팅과 브랜딩 노력을 지식재산의 영역으로 받아들이고 법적 테두리 안에서 보호하기 위해 소리 상표 제도를 마련했다. 다시 말해 어떤 소리가 특정 상품 또는 서비스 범위 안에서 특정 기업을 연상시킬 만큼 두드러지게 식별력이 있다고 인정될 경우 상표로 등록받아 독점적·배타적으로 사용할 수 있도록 권리를 부여하는 것이다. 우리나라도 한미 FTA와 연계해 2012년 4월

2.1 왼쪽: 미국상표특허청 소리상표 제3,411,881호 | 오른쪽: 미국상표 특허청 소리상표 제2,315,261호

부터 소리 상표의 출원을 허락하고, 이미 수십 건의 소리상표가 등록되었다. 미국 특허청에 소리상표로 등록된 대표적 사례는 NBC 뉴스 시작 부분에 등장하는 실로폰 소리, 네 가지 음으로 구성된 인텔(Intel)의 멜로디, 20세기폭스(20th Century Fox Film Corporation)의 애니메이션 〈심슨 가족(The Simpsons)〉에 등장하는 아버지 캐릭터인 호머 심슨의 감탄사 '도(Doh)!'에 이르기까지 다양하다. 이는 소비자가 애니메이션 분야에서 "도!"라는 감탄사만 들으면 자연스럽게 20세기폭스의 애니메이션을 떠올린다는 것이고, 이를 법적으로 해석하면 이 감탄사가 상표로 등록된 이상 애니메이션 분야에서는 20세기폭스만이 이를 사용할 수 있다는 것이다.

그러나 소리상표 등록은 생각만큼 쉽지 않다. 모터사이클 업계의 유명 기업 할리데이비슨(Harley Davidson)의 경우만큼 소리상표 등록의 어려움을 대변하는 사례도 드물다. 할리데이비슨 특유의 엔진 배기음, 다시 말해 '포테이토(Potato)'를 연속으로 발음하면 나오는 소리와 비슷

2.2 왼쪽: 커먼크랭크핀 2기통 엔진
오른쪽: 1889년 등록된 커먼크랭크핀 2기통 엔진 특허

해 소비자가 무척 독특한 이 소리만으로도 쉽게 자사를 연상할 정도로 식별력을 갖춘 것은 사실이었다. 그렇다면 6년 동안의 공방 동안 할리데이비슨의 소리상표가 끝내 등록되지 못한 이유는 무엇이었을까?

그것은 이 소리를 내는 기술적 요인에 있었다. 미국 법원에서는 할리데이비슨의 엔진 배기음이 기술적으로 커먼크랭크핀(Common Crank Pin) 구조의 2기통 엔진에서 불가피하게 발생하는 소리라고 판단했다. 다시 말해 이 독특한 엔진 배기음이 비록 소비자가 할리데이비슨을 연상할 수 있을 정도로 식별력을 갖추었더라도, 이 소리에 독점적 권리를 부여하는 것은 결국 커먼크랭크핀 구조의 2기통 엔진의 특허가 이미 오래전에 만료되었음에도 상표권 특성상 할리데이비슨이 이 기술을 영구 독점할 수 있다는 것이다. 따라서 특허가 만료된 기술을 누구나 자유롭게 사용하는 데 방해가 되므로 상표로 등록할 수 없다고 결론지었다. 이런 접근 방식은 '기능성 원리(Functionality Doctrine)'라 해서 소리상표뿐 아니라 기존의 시각적 영역의 상표에도 그대로 적용되는 개념이다.

상표법 제7조 제1항 제13호
상표등록을 받을 수 없는 상표

(1) 다음 각 호의 1에 해당하는 상표는 제6조의 규정에도 불구하고 상표 등록을 받을 수 없다.
13. 상표 등록을 받고자 하는 상품 또는 그 상품의 포장의 기능을 확보하는 데 불가결한 입체적 형상만으로 된 상표

이는 갱신을 통해 무한하게 연장될 수 있는 상표권의 특징을 견제해 특허와 상표라는 서로 다른 두 지식재산권의 균형을 유지하고자 한 것이다. 이 사례를 통해 소리상표 출원을 추진하고 있는 기업에는 기능성 원리에 대한 사전 검토가 반드시 필요하다는 것을 알 수 있다.

컬러 브랜딩을 위한 색채상표 보호

물류 서비스 브랜드 UPS, 보석 브랜드 티파니(Tiffany), 문구 브랜드 3M, 신발 브랜드 크리스찬루부탱(Christian Louboutin) 하면 가장 먼저 떠오르는 것은 무엇일까. 그것은 아마도 이 브랜드들이 지닌 독특한 색상일 것이다. 길가에 주차된 갈색 트럭, 리본에 잘 싸인 푸른색 상자, 어느 곳에 붙여놓아도 눈에 띄는 노란색 메모지, 하이힐의 빨간색 밑창 등은 굳이 제품에 브랜드명이 나타나지 않아도 일반 소비자라면 어떤 기업의 제품인지 바로 알아차릴 수 있을 정도이다. 특정 브랜드가 소비자를 대상으로 이 정도의 연상력을 발휘하기란 쉬운 일이 아니다. 시장에서 특정 색상을 지속적으로 사용해야 함은 물론 뚝심 있는 마케팅과 홍보 전략이필요하기 때문이다. 그런데 만약 이렇게 공들여 구축한 이미지에 타사가 고의로 '무임승차'하거나 이를 희석하려 하는 상황이 발생한다면 어떻게 대처해야 할까. 이는 컬러 브랜딩을 추진하고 있는 기업에는 결코 용납하기 어려운 상황이다.

2.3 미국 특허청에 등록된 색채상표

이런 이유로 각국의 특허청에서는 색채를 상표로 등록해 독점적으로 사용할 수 있도록 하는 제도를 마련했다. 다만 원칙적으로 출원인이 해당 색상이 시장에서 소비자에게 특정 제품 또는 서비스의 주체를 명확하게 인식시키는 역할을 하고 있음을 입증해야 한다.

그런데 얼마 전까지만 해도 미국 패션계와 법조계에서는 이 색채 상표를 둘러싼 법적 공방이 한창이었다. 앞에서 잠시 언급했듯이 밑창에 독특한 유광 빨간색을 칠한 하이힐로 유명한 크리스찬루부탱이 법원에 패션 기업 입생로랑(Yves Saint Laurent)을 상대로 상표권 침해 금지 가처분 신청을 요구한 것이다. 크리스찬루부탱의 주장을 요약하면, 자사의 허락 없이 입생로랑이 밑창을 빨간색으로 칠한 하이힐을 출시한 것은 엄연히 상표권 침해라는 것이다. 그러나 법원은 패션 산업의 특성상 특정 기업이 특정 색상을 독점하는 것은 업계의 창작 활동을 과도하게 제한할 수 있는 것으로 판단된다며 '미의 기능성 이론(Aesthetic Functionality Doctrine)'을 인용해 가처분 신청을 일단 기각했고, 나아가 크리스찬루부탱의 등록상표를 무효화하려 했다. 당연히 크리스찬루부탱은 이에 대해 항소했다. 그런데 이 소송을 한층 흥미롭게 하는 것은 티파니, 3M 등의 브랜드가 하나둘씩 법정의견서를 제출해 크리스찬루부탱을 지지하고 나선 것이다. 사실 그들에게는 이런 조치는 어쩌면 당연한 일일지 모른다. 왜냐하면 그들이 각각 색채상표를 등록해 권리를 누리는 대표적인 기업이기 때문이며, 크리스찬루부탱의 색채상표 등록이 무효화된다면 이를 근거로 자사의 상표에 대한 무효 소송이 이어지는 '도미노 현상'을 염려했기 때문이다.

최근 공개된 미국연방항소법원(Court of Appeals for the Federal Circuit)의 판결에 따르면 크리스찬루부탱의 색채상표권은 여전히 유효하며, 동시에 입생로랑 제품은 밑창은 물론이고 갑피까지 빨간색으로 칠해져 있으므로 밑창만 빨간색일 경우의 권리를 의미하는 크리스찬루부탱의 색

채상표권을 침해하지 않은 것으로 판결했다. 다시 말해 입생로랑 제품에 대한 가처분 신청을 기각한 1심의 판결을 지지하며 아울러 크리스찬루부탱의 상표권 역시 그대로 유지하는 것으로 판결한 것이다.

　이번 소송은 비록 크리스찬루부탱의 가처분 신청이 받아들여지지는 않았지만 결과적으로 크리스찬루부탱은 자사의 색채상표권을 그대로 유지할 수 있었던 사례로, 특정 색상을 브랜드의 핵심 가치로 설정하고 이를 장기적으로 유지하고자 하는 기업에 시사하는 바가 크다.

2.4 위: 미국 특허청 등록상표 제3,361,597호 | 아래:크리스찬루부탱의제품과 분쟁 대상이 되는 제품

패션 디자인 보호를 위한 저작권 활용

패션의 전설 코코 샤넬(Coco Chanel)은 "창의성이란 아이디어의 원천이 어디에서 왔는지 교묘하게 숨기는 기술이다."라고 말했다. 이는 패션 디자인 분야에서 지식재산권 활용이 얼마나 어려운지 단적으로 표현하는 말이다. 패션 디자인에서는 디자인이 아무리 비슷해도 브랜드명을 똑같이 표시하지 않는 한 직접적인 상표권 침해로 보지 않을뿐더러 '○○ 스타일'이라는 식으로 시장에서도 모방이 어느 정도 허용되고 있다. 물론 디자인권을 통해 보호할 수 있으나 유행 주기가 짧은 시장 특성상 기업의 유니폼 등을 제외하고 패션 디자인의 디자인 출원은 그리 많지 않은 편이다. 한편 그림 2.5 같이 충성도가 높은 몇몇 브랜드는 시장에서 지속적인 사용과 마케팅을 통해 자사를 상징하는 식별력과 인지도를 갖춘 패턴, 무늬 등을 도형상표로 등록해 권리화한 경우도 있다. 그러나 상표 출원도 그 특성상 전문가의 도움을 받아 정해진 형식과 절차를 거쳐 특허청에 출원해야 하고 등록까지 오랜 시간 관리가 필요하므로 대부분 소규모로 작업하는 패션 디자이너로서는 시도하기가 쉽지 않다.

그렇다면 별도의 등록 절차 없이 권리를 주장할 수 있는 저작권을 통해 패션 디자인을 보호할 수 있을까. 자신이 디자인한 넥타이의 모방품이 대량으로 판매되고 있는 상황을 직면하고 이를 저작권 침해 금지 소송으로 대응해 승소한 사건에 대해서 알아보자(대법원 2003도7572).

2002년 디자이너 A는 태극과 사괘무늬를 이용해 독창적인 패턴을 디자인했고 이 패턴을 적용한 넥타이를 판매했다. 이 넥타이는 월드컵과 맞물리며 한 달에 4,000장 이상 팔려나가는 등 시장에서 큰 인기를

끌었다. 그러나 몇 년 후 A는 태극의 상대적인 크기만 조절했을 뿐 실체적으로 같은 디자인의 넥타이가 다량으로 유통되고 있는 것을 목격하고 이에 대한 법적 대응을 준비한다. 하지만 A는 디자인을 출원하지 않고 넥타이를 판매한 지 상당 기간이 지난 뒤였다. 다시 말해 출원 대상이 출원 전에는 반드시 새롭고 비밀스러워야 한다는 '디자인의 신규성'이 상실되었기 때문에 디자인 등록을 통해 디자인권 침해로 대응하는 것은 이미 늦은 뒤였다. 이런 상황에서 A가 선택한 대응 방안은 저작권 침해 주장이었다. 앞서 언급했듯이 저작권은 창작 순간에 자동으로 발생하는 것으로 상표권이나 디자인권 같은 산업재산권과 달리 별도의 등록 절차나 비용이 필요하지 않기 때문이다.

그렇다고 모든 패션 디자인 창작물이 저작권으로 보호를 받을 수 있는 것은 아니다. A의 넥타이 디자인 역시 대법원의 최종 판결에 이르기까지 지난한 절차를 거쳐서 비로소 저작권의 보호 대상인 응용미술저작물로 인정받았다. 저작권법 제2조 제15호에 따르면 "응용미술저작물이란 물품에 같은 형상으로 복제될 수 있는 미술저작물로서 그 이용된 물품과 구분되어 독자성을 인정할 수 있는 것을 말하며, 디자인 등을 포함"한다. 다시 말해 특정 패션 디자인 창작물이 저작물로 인정받기 위해서는 기능이 있는 물품과 독자적으로 분리할 수 있어야 하며 이 가운데에서 독창성을 갖추어야만 저작권을 부여하고 보호한다는 뜻이다. A의 상황에 비추어보면 일반적으로 생각하는 것처럼 넥타이 디자인 전체가 저작물이 될 수 있는 것은 아니며 넥타이(기능이 있는 물품)와 별도로 구분되어 표면에 인쇄된 태극과 팔괘무늬(물품으로부터 분리할 수 있는 것)만이 응용미술저작물이고 이 무늬의 창작성이 인정되어야 저작권이 부여되어 보호받을 수 있다.

위의 사례에서 볼 수 있듯이 패션 디자인 창작물은 디자인권과 저작권을 통해 중복으로 보호할 수 있다. 단, 창작물의 윤곽, 면 분할, 절

개선, 표면 패턴 등을 한데 아울러 전체적인 물품으로 권리를 보호하고자 할 경우에는 디자인권을 통한 보호가 유리하다. 반면에 표면의 문양이나 패턴을 따로 분리해 이것만을 보호하고자 할 경우에는 저작권에 의한 보호를 검토해 볼 만하다. 단, 저작권은 법적 분쟁이 벌어졌을 경우 타인의 모방 여부를 직접 입증해야 하는 부담이 있고, 저작권으로 보호할 만큼의 창작성을 갖춘 디자인이라는 것이 분쟁이 일어난 뒤 법정에서 판단된다. 따라서 등록 절차도 필요 없고 존속 기간도 길다는 이유로 무작정 저작권을 선택할 것이 아니라 디자인권과 저작권 간의 실익을 따져서 결정해야 한다.

2.5 왼쪽: 마리메코(국제상표등록 제1018791호) | 가운데: 올라킬리(등록상표 제40-0633397호) | 오른쪽: 루이뷔통(국제상표 등록 제846642호)

2.6 왼쪽: 원 저작자의 넥타이 | 오른쪽: 모방품

패션 디자인 보호를 위한 디자인권 활용

앞에서는 패션 디자인, 구체적으로는 표면 패턴 디자인의 보호를 위해 저작권을 적절히 활용한 사례를 살펴보았다. 우리나라는 저작권법상 '분리이론(Theory of Separability)'을 적용해 '기능을 지닌 물품'과 별도로 '분리될 수 있는 시각 미술품' 가운데 창작성을 갖춘 디자인에만 저작권을 부여해 보호하고 있다. 다시 말해 의류, 신발, 액세서리 등의 표면에 구현된 문양 디자인만이 저작권의 보호 대상으로 간주될 가능성이 높다는 것이다.

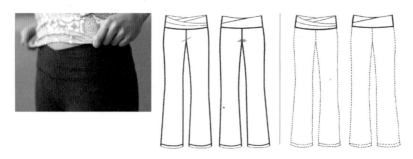

2.7 왼쪽: 룰루레몬의 제품 | 가운데: 미국특허상표청 디자인특허
제645,644S호 | 오른쪽: 미국특허상표청 디자인특허 제661,872S호

그렇다면 패션 디자인 창작물을 구성하는 다양한 요소 가운데 표면 패턴을 제외한 다른 요소, 예를 들어 형태 분할, 실루엣, 절개선을 이용한 세부 부분 등은 과연 어떻게 보호해야 할까. 디자인특허를 활용해 패션

디자인의 다양한 디자인 요소를 보호받은 미국의 사례를 통해 디자인 권을 활용한 패션 디자인 보호 방법에 대해 알아보자.

여성용 요가용품을 전문으로 취급하는 룰루레몬(Lululemon)은 자사가 개발한 요가복의 독특한 디자인 요소를 보호하기 위해 두 건의 디자인특허를 미국 특허상표청에 출원해 등록받았다(그림 2.7). 자세히 살펴보면 한 건은 요가복의 전체적인 형태에 관한 디자인을 권리화한 것(왼쪽)이고 나머지 한 건은 허리 밴드 부분의 특징적 요소만을 따로 떼어 보다 밀도 있게 보호하기 위해 부분디자인으로 등록받은 것으로 보인다.

이런 가운데 룰루레몬은 경쟁사인 C가 출시한 제품의 디자인(그림 2.8)이 자사의 디자인과 비슷하다는 것을 인지했고, 이에 법적으로 대응하기 위해 자신이 보유한 디자인특허를 바탕으로 미국 댈라웨어연방법원(Federal Court in Delaware)에 디자인특허 침해 소송을 제기한다. 다시 말해 패션 디자인 보호를 위해 디자인특허를 이용한 것이다. 최근 언론 보도에 따르면 양자 합의를 통해 룰루레몬은 소를 취하하고 분쟁을 해결한 것으로 알려졌다.

한편, 스포츠용품 전문 회사인 나이키는 2002년 일본의 전통 의상에서 모티브를 얻은 운동화 '교토(Kyoto)'를 개발했다. 교토의 주요 디자인 콘셉트는 옷감을 겹겹이 쌓은 듯한 운동화의 외형이다. 나이키

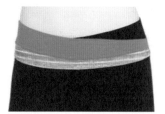

2.8 C의 요가복 디자인

는 이런 디자인의 특징을 효과적으로 보호하기 위해 미국 특허상표청에
디자인특허를 등록했다. 특히 요가복과 마찬가지로 전략적 권리화를 위
해 이 디자인의 지배적인 특징인 신발의 갑피만을 따로 떼어 상대적으
로 중요도가 떨어지는 밑창, 뒤꿈치 부분과 분리했다. 다시 말해 타인이
나이키의 허락 없이 갑피는 교토와 유사하나 밑창과 뒤꿈치 부분의 형
상은 교묘히 다른 디자인을 사용할 경우에도 특허 침해를 주장할 수 있
도록 한 것이다. 두 건 모두 패션 아이템의 부분적인 특성을 효과적으로
보호하기 위해 디자인특허를 활용한 사례이다.

2.9 왼쪽: 교토의 실제 제품 | 오른쪽: 미국 특허상표청 디자인특허 제 475,518호

부정경쟁방지법을 통한 패러디 디자인 대응

냉철한 이성을 바탕으로 한 철저한 분석과 연구가 반드시 좋은 디자인
으로 연결되는 것은 아니다. 때로는 이를 초월한 디자이너의 날카로운
풍자와 기발한 유머 감각이 뜻밖에 소비자의 주의를 끌고 과학적인 조
사를 통해 발견하지 못하는 잠재적인 욕구를 채워줌으로써 시장에서 성
공하는 디자인을 이끌어내기도 한다. 예술 작품의 표현에서 패러디는
창작자의 기발한 상상력과 전달하고자 하는 메시지가 적절히 결합할 경
우 감상하는 이에게 강한 지적 카타르시스를 일으키므로 빈번하게 사용
되어왔다. 그런데 이런 기법은 예술뿐 아니라 디자인 분야에서도 사용되
어왔는데 디자인의 대중적 파급 효과 때문인지 이와 관련된 지식재산권
분쟁이 일어나는 경우가 있다.

 최근 미국 펜실베이니아대학(University of Pennsylvania) 법학전문대
학원의 지식재산권 관련 행사 포스터 디자인이 루이뷔통(Louis Vuitton)
의 상표권을 침해했으며 또한 이는 곧 '부정경쟁행위'에 해당한다며 두
기관 사이에 소소한 지적재산권 분쟁이 발생했다(그림 2.10). 다행이 문서
를 통한 의견이 한 번씩 오고 갔을 뿐 행사는 무사히 치러졌다. 처음 루
이뷔통의 주장은 행사 포스터에 사용된 디자인이 비록 자사가 등록한
상표와 지정상품도 다르고 생김새도 같지는 않으나 매우 비슷하기 때문
에 소비자에게 루이뷔통이 이 행사를 후원했거나 양자가 제휴 관계에
있을 수 있다는 혼동을 유발할 수 있다는 것이었다. 이런 주장에 학교
는 "이 포스터는 학술 행사를 홍보하기 위한 것으로서 엄밀히 말해 루
이비통이 등록한 상표와 지정상품도 다를 뿐더러 소비자에게 혼동을 유

발했다는 그 어떤 증거도 없다."라며 단호히 대응해 법정 분쟁으로까지 확대되지는 않았다.

루이뷔통과 더불어 세계적인 명품 가운데 하나인 에르메스 (Hermes)는 미국 시장에서 자사의 제품을 패러디한 디자인의 토트백이 등장하자 이에 대해 상표법과 부정경쟁방지법으로 대응해 판매를 중단시킨 사례가 있다. 미국 LA에 있는 서스데이프라이데이(Thursday Friday)는 일상생활에서 사용할 수 있는 다양한 캔버스 재질의 토트백을 판매하는 액세서리 회사이다. 그런데 이 회사에서 1984년 에르메스에서 출시한 대표 상품인 '버킨백(Birkin Bag)'의 디자인을 패러디한 '투게더 (Together) 토트백'을 시판했다.

이 가방의 디자인은 그림 2.11에서처럼 장바구니 등으로 활용하는 캔버스 재질의 토트백 네 면에 각각 버킨백의 전후좌우 사진을 그대로 인쇄한 것이다. 그런데 투게더 토트백을 구석구석 찾아보아도 에르메스

2.10 펜실베이니아대학교 법학전문대학원 학술 행사 포스터

가 미국 특허청에 등록한 로고나 심벌 등은 전혀 찾을 수 없었다. 엄밀히 말해서 우리나라의 현실에 비추어 보았을 경우 상표권을 직접 침해했다고 보기는 어려웠다. 이런 상황에서 에르메스가 선택한 법적 대응 방안은 상표권, 트레이드드레스 침해와 부정경쟁방지법 위반이었다. 미국은 우리나라와 법적인 차이가 있어서 비록 등록되지 않은 상표라도 버킨백의 경우처럼 제품의 외관 디자인 자체가 상표의 역할을 한다고 할 만큼 시장에서 널리 알려진 경우, 트레이드드레스 보호라는 명분으로 권리를 주장할 수 있다. 또한 부정경쟁방지법 위반, 다시 말해 서스데이프라이데이가 부정 경쟁 목적으로 에르메스의 명성을 등에 업고 부당한 이익을 취하려 했다는 근거로 부정경쟁방지법을 적용한 것이다.

아무리 버킨백의 이미지가 표면에 정교하게 인쇄되었더라도 시장에서 1,000만 원대의 에르메스 버킨백과 서스데이프라이데이의 투게더 토트백을 혼동할 소비자는 거의 없을 뿐더러 이 토트백이 에르메스의 버킨백 판매량을 잠식했다고 생각할 이도 아마 없을 것이다. 그럼에도

2.11 서스데이프라이데이의 투게더 토트백과 에르메스의 버킨백

어떤 이유에서인지 서스데이프라이데이는 온라인에서 해당 제품의 판매를 즉시 중단했다. 안타깝게도 법원의 판결은 미공개로 부쳐져 현재로서 일반인이 판결문 전문을 접할 가능성은 희박하다. 하지만 많은 전문가는 '희석이론(Dilution Theory)'을 바탕으로 에르메스에 유리하게 법원의 판단이 내려졌을 것이라 추측한다. 투게더 토트백으로 소비자가 출처 표시에 대한 혼동을 일으켜 캔버스 가방을 명품 가방으로 오인할 가능성은 미미하더라도 두 법인이 사업적 제휴 또는 스폰서십 관계라고 착각하게 할 가능성이 있기 때문이다.

'희석'이란 상표의 사익(私益)적 목적을 강조하는 다소 미국적인 개념으로 해당 상표가 기존 상표권자의 상표와 출처의 혼동이나 경쟁 관계가 전혀 없음에도 해당 상표로 기존 상표권자 상표의 식별력을 약화시킬 수 있다는 것을 의미한다. 다시 말해 기존의 전통적인 상표가 소비자가 상품을 선택할 경우 혼동을 일으키는 것을 방지해 시장 질서를 유지하고자 한 공익적 목적에 치중했다면 희석행위 방지는 여기에 더해 혼동은 없더라도 기존 상표권자가 지닌 상표의 식별력이 약화되고 흔해지는 것을 막기 위한 것으로 설명할 수 있다. 다시 말해 보호의 대상이 소비자에서 상표권자로 한층 확대된 개념이다. 특히 널리 알려진 상표의 경우 이종(異種) 상품에 사용되더라도 유명 상표의 이미지, 광고 선전력, 고객 흡인력 등이 희석될 수 있다는 가정에서 발전된 개념이다.

소규모 사업가나 디자이너는 자신의 디자인과 아이디어가 타인에 의해 무단으로 빼앗기거나 도용당하는 경우만을 걱정하는 경우가 대부분이다. 그러나 위의 사례처럼 단지 유머와 위트로 창작한 디자인이 본래 의도와 달리 타인의 지식재산권을 침해하는 행위로 해석될 수 있으므로 주의해야 한다.

상표권 활용을 통한 아이코닉 디자인 보호

특정 제품이 시장에서 지속적으로 사용되고 꾸준히 인기를 끌다 보면 소비자는 제품의 외관만으로도 어느 회사의 제품인지 자연스럽게 인식하게 되는 경우가 있다. 제품에 부착된 로고나 마크를 확인하기에 앞서 제품의 외관 전체를 상표로 인식하기 때문이다. 그림 2.12에서처럼 뱅&올룹슨(Bang & Olufson)의 스피커 베오랩9(BeoLab 9)은 2007년에 우리나라 특허청에 디자인 등록을 받았으나 2012년 다시 입체상표등록을 받았다. 다시 말해 특허청으로부터 소비자가 베오랩9의 외관만 보아도 뱅&올룹슨의 제품이라는 것을 인식한다고 인정받은 셈이다.

2.12 왼쪽: 베오랩9(등록디자인 제30-0454373호) | 오른쪽: 등록입체상표 제40-092189호

이런 입체상표에 대한 소비자의 인식을 클래식 디자인의 독점적 이용에 활용한 미국의 사례가 있다. '바르셀로나체어(Barcelona Chair)'는 전설적인 건축가 미스 반 데어 로에(Mies van der Rohe)가 1929년 바르셀로나 만국박람회(Exposicion Universal de Barcelona)의 독일관을 위해 설계한 의자이다. 그야말로 아이코닉(Iconic) 디자인이라 할 수 있다. 물론 바르셀로나체어는 1927년 당시 독일 특허청에 디자인을 등록(독일 특허청 등록 번호 제486,722호)했으나 수십 년이 지난 현재, 디자인은 물론 특허 관련 지식재산권까지 모두 이미 만료되었고 법적으로 누구나 자유롭게 사용할 수 있는 디자인이 되었다.

　　그러나 미국에는 미스반데어로에재단(The Fundacio Mies van der Rohe)으로부터 그의 이름의 사용에 관한 독점적 라이선싱을 받아 오리

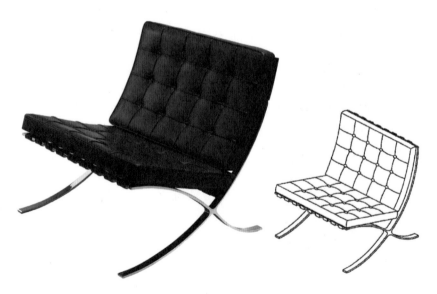

2.13 왼쪽: 바르셀로나체어 | 오른쪽: 미국 특허청 등록상표 제2,893,025호

지널 버전의 바르셀로나체어를 지속해서 생산해오던 가구 회사 놀이 있었다. 놀은 2004년 10월 12일 바르셀로나체어의 디자인을 미국 특허청에 입체상표(미국 특허청 등록상표 제2,893,025호)로 등록하는 데 성공한다. 타사에서 생산하는 조악한 품질의 바르셀로나체어로 자사의 명성이 훼손되고 소비자의 혼동이 유발되는 것을 방지하기 위해 내린 전략적 결정으로 알려져 있다. 놀은 바르셀로나체어에 부여받은 상표권을 활용해 2009년 알파빌(Alphaville)에서 만든 저가의 복제품에 대해 상표권 침해 금지 청구로 대응하는 등 클래식 디자인에 대한 독점적 사용권을 십분 활용하고 있다.

그러나 클래식 디자인을 상표권을 통해 반영구적으로 독점하는 것에 대해서는 다양한 의견이 있다. 순수 상표법 관점에서 특정 디자인이 비기능적이면서 제조사를 나타내는 상징적 지위를 획득했다면, 당연히 이에 대한 독점적·배타적 사용은 다른 상표와 마찬가지로 전혀 문제가 없어 보인다. 그렇다면 바르셀로나체어가 만들어질 당시 모더니즘 디자인의 사상적 기저는 과연 무엇이었을까. 과도한 장식을 배제하고 대량생산에 적합한 소재와 생산 방법을 통해 간결하고 기능적이면서 미적으로도 뛰어난 제품을 생산해 조금 더 많은 이가 누릴 수 있게 하고자 한 것이었으리라. 그럼에도 입체상표 등록을 통해 특정 기업이 디자인을 반영구적으로 독점하게 된 상황을 과연 저 세상의 미스 반 데어 로에는 어떻게 받아들일지 궁금하다.

디자인 관련 저작인격권 침해 대응

최근 다양한 제조업 분야에서 '콜라보레이션(collaboration) 마케팅'이 활발하게 전개되고 있다. 콜라보레이션 마케팅이란 서로 다른 분야의 브랜드가 전략적 협업으로 브랜드 가치를 높이기 위해 취하는 전략이다. 주로 패션 분야에서 활용되던 콜라보레이션 기법이 이제는 가전제품 분야까지 활발하게 전이되고 있다. 미술 분야의 예술가는 물론 패션, 가구, 건축 분야의 저명한 디자이너의 손길을 거친 냉장고, 휴대전화 등을 선보이고 있는 것이다(그림 2.14). 콜라보레이션을 추진하고 있는 가전 브랜드는 이런 예술가와의 협업을 통해 소비자가 일상생활에서 사용하는 '제품'을 장인의 손길이 담긴 '작품'으로 인식하게끔 하는 브랜드 상승 효과를 기대하고 있는 것으로 알려져 있다.

그런데 콜라보레이션 마케팅이란 기본적으로 복수의 서로 다른 창작 주체가 관여하는 활동인 데다가 그 매체가 대체로 예술 작품에 있다보니 법적 관계를 꼼꼼하게 확인하지 않으면 저작권 문제가 발생하는 경우가 있다. 사례를 통해 살펴보자.

2.14 왼쪽: 건축가 알렉산드로 맨디니와 LG전자의 콜라보레이션 디자인
오른쪽: 패션 디자이너 장 폴 고티에와 코카콜라의 콜라보레이션

A는 B와 용역 계약을 맺고 냉장고, 세탁기 등의 전면에 부착되는 장식판의 패턴을 디자인해 납품하는 디자이너이다. 그런데 어느 날 우연히 그의 클라이언트인 B의 제품 카탈로그에 그가 디자인한 패턴이 외국의 패턴 디자이너와 B와의 콜라보레이션에 의한 것으로 소개되고 있는 것을 알게 되었다. 물론 B가 A의 허락 없이 창작물을 사용한 것도 아니고 엄연히 계약을 맺고 용역 결과물의 사용에 관한 권리를 법적으로 양도받아 사용한 것이므로 A가 입은 재산 손해는 사실상 없다. 그러나 우리나라 저작권법에서는 저작권자의 재산적 권리 외에 인격적 권리도 엄연히 보호의 대상으로 규정하고 있다. 저작인격권은 앞서 언급했듯이 공표권, 성명표시권, 동일성유지권 등 크게 세 가지로 나뉜다. 공표권은 저작자만이 자신의 저작물을 공표하거나 그렇지 않을 권리를 가진다는 것이고(저작권법 제11조), 성명표시권은 저작물이 공표될 경우 자신의 실명을 표시할 권리를 가진다는 것이며(저작권법 제12조), 동일성유지권은 저작자가 자신의 저작물의 내용, 형식의 동일성을 유지할 권리를 가진다는 것이다. 다시 말해 이 사건에서는 저작인격권 가운데 성명표시권에 대한

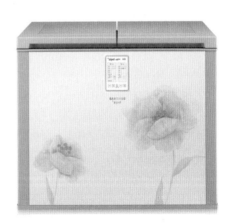

2.15 A가 B에 납품한 패턴 디자인이 표면 장식으로 적용된 제품

침해가 발생한 것으로 볼 수 있다. 결국 디자이너 A는 B를 상대로 한 저작인격권 침해와 관련된 손해 배상 청구 소송을 제기해 승소했다.

디자인 전문 회사는 대부분 개인보다는 기업을 클라이언트로 디자인 컨설팅을 제공하고 이에 대한 대가를 받는 구조로 운영된다. 이런 관계에서 만약 저작권법상 응용미술저작물로 간주할 수 있는 창작물이 클라이언트에게 용역 결과물로 제공되었을 경우 통상적으로 디자이너는 용역의 대가를 받았으므로 모든 저작권은 이미 클라이언트에게 양도된 것으로 생각하기 쉽다. 그러나 저작인격권은 저작자의 인격, 명예, 자존심에 관계된 것이므로 저작재산권과 달리 설사 양자 간의 별도의 협의가 있었다 할더라도 타인에게 양도나 상속할 수 없다(저작권법 제14조 제1항). 그러므로 만약 클라이언트가 디자이너가 창작해 납품한 저작물(디자인의 경우 응용미술저작물)을 임의로 변경하거나 카탈로그 등에 타인의 이름을 창작자로 기재한다면 디자이너는 비록 디자인 비용을 모두 받았더라도 법적으로 떳떳하게 저작인격권 침해를 주장할 수 있다. 단, 저작권과 달리 산업재산권에 속하는 특허권이나 디자인권은 인격권이 인정되지 않는다.

저작권법 제14조
제1항 제2항
저작인격권의 일신전속성

(1) 저작인격권은 저작자 일신에 전속한다.
(2) 저작자의 사망 후에 그의 저작물을 이용하는 자는 저작자가 생존했더라면 그 저작인격권의 침해가 될 행위를 하여서는 아니 된다. 다만, 그 행위의 성질 및 정도에 비추어 사회 통념상 그 저작자의 명예를 훼손하는 것이 아니라고 인정되는 경우에는 그러하지 아니하다.

콜라보레이션과 공동 저작물

거의 모든 디자인 프로젝트는 여러 사람의 협업을 통해 이루어지는 것이 일반적이다.
여러 디자이너가 공동 작업을 통해 저작물을 창작한 경우 이들의 권리 문제는 어떻게
될까. 저작권법에서는 이런 공동 작업을 통해 창작되는 저작물을 '공동저작물'이라
한다. 공동저작물은 둘 이상의 공동 창작자의 노력이 상호 의존적으로 투여되어
단일한 저작물로 결합된 것을 의미한다(저작권법 제2조 제21호). 저작물을 서로
분리할 수 있는 '결합저작물'과 달리 공동저작물은 공동 저작자 각자의 기여분을
개별적으로 분리하는 것이 기본적으로 불가능해야 하며 공동 저작자는 단순히
저작자의 창작을 돕는 보조자가 아닌 스스로 저작을 하는 이여야 한다. 비슷한 예로
만화가와 스토리작가가 협업해 하나의 작품을 만드는 경우 이는 '공동저작물'에
해당하며(서울북부지방법원 2007가합5940), 기존의 소설을 영화화한 경우 이 영화는
공동 저작물이 아니라 소설의 '2차저작물'에 해당한다. 반면에 여러 학자의 논문을
특정 주제 아래 한 권의 책으로 엮은 저작물은 '결합저작물'로 볼 수 있다. 아울러
공동저작물의 저작재산권과 저작인격권은 공동 저작자 사이에 합의 없이는 행사할 수
없고, 저작재산권 역시 타인에게 양도조차 불가능하다는 것을 명심해야 한다(저작권법
제15조 제1항, 저작권법 제48조 제1항).

부정경쟁방지 및 영업비밀보호에 관한 법률을 통한 미등록디자인 보호

우리나라의 디자인보호법은 기본적으로 창작된 디자인을 특허청에 등록해야만 보호받을 수 있다는 '등록주의'를 채택하고 있다. 아울러 디자인권 부여에서도 실제로 창작이 일어난 시점과 상관없이 특허청에 디자인출원서를 먼저 제출하는 이에게 우선순위를 부여하는 '선출원주의'를 적용한다. 이는 권리가 형성되는 데 별도의 등록 절차가 필요하지 않은 저작권과 여러모로 차이가 크다. 그렇다면 충분히 독창적인 디자인을 창작해 이미 시장에서 판매하고 있었음에도 개인적인 사정으로 미처 특허청에 디자인을 등록하지 못했다면 이후 발생할 수 있는 타인의 악의적인 디자인 모방에 대해 취할 법적 대응 방법은 과연 전혀 없는 것일까.

이와 비슷한 상황을 우리나라에서 '부정경쟁방지 및 영업비밀보호에 관한 법률(부경법)'을 통해 해결한 사례에 대해 살펴보자. 먼지 봉투가 필요 없는 사이클론 방식의 진공청소기로 널리 알려진 영국의 다이슨(Dyson)은 날개 없는 선풍기 '에어멀티플라이어(Air Multiplier)'를 개발하고 그 디자인을 2009년 10월 12일 일반에 공개했다. 당시 다이슨은 이 디자인을 유럽연합 상표디자인청(Office for Harmonization in the Internal Market, OHIM)에 출원해 등록받았으나 어떤 이유에서인지 한국 특허청에는 출원하지 않았다. 그러다가 2년여가 지난 시점에서 돌연 한국에 이 제품을 출시했다. 그러나 이미 일반에 공개된 지 2년이 넘었으므로 한국 특허청에 디자인을 출원하더라도 등록받기 어려운 상황이었다. 다시 말해 다이슨은 디자인 권리를 확보하지 않고 한국 시장에 진출한 셈이다. 더구나 당시 한국 시장에는 이미 중국을 통해 에어멀티플라이어의 디자인을 모방한 다양한 제품이 대량으로 수입되어 유통되고 있

었다. 이런 상황에서 다이슨의 대응 방안은 무엇이었을까.

그것은 모방품에 대한 부경법 제2조 제1호 자목의 적용이었다. 부경법 제2조 제1호 자목은 타인이 제작한 상품의 형태가 업계에서 같은 종류의 상품과 차별성이 있을 경우 해당 상품의 디자인이 갖추어진 날로부터 3년이 지나기 전에 이를 모방하려는 것은 부정경쟁행위에 해당한다고 규정한다.

타인이 제작한 상품의 형태(형상·모양·색채·광택 또는 이들을 결합한 것)를 모방한 상품을 양도·대여 또는 이를 위한 전시를 하거나 수입·수출하는 행위. 다만, 다음의 어느 하나에 해당하는 행위는 제외한다.
(1) 상품의 시제품 제작 등 상품의 형태가 갖추어진 날부터 3년이 지난 상품의 형태를 모방한 상품을 양도·대여 또는 이를 위한 전시를 하거나 수입·수출하는 행위
(2) 타인이 제작한 상품과 동종의 상품이 통상적으로 가지는 형태를 모방한 상품을 양도·대여 또는 이를 위한 전시를 하거나 수입·수출하는 행위

부정경쟁방지 및 영업비밀보호에 관한 법률 제2조 제1호 자목

엄밀히 말해 등록받지 않은 디자인이더라도 시장의 동종 상품과 비교해 독특한 형태를 지닌 것으로 인정된다면 공개한 뒤 3년 동안은 부경법을 통해 보호할 수 있다는 것이다. 결국 서울중앙지방법원은 2012년 6월 29일 다이슨의 에어멀티플라이어 디자인을 악의적으로 모방한 디자인들에 대해 "타워형 기둥 상부에 선풍기 날개 없이 뒷면이 뚫려 있는 점, 양방향으로 돌려 바람의 세기를 조절하는 조작 버튼 등 형상이나 모양·색채 등이 다이슨 제품을 모방했다."라며 일반에 공개된 지 3년이 되는 날까지 모방품의 양도·대여·수입·수출·전시하는 것은 엄연히 부정경쟁행위에 해당한다고 판결했다.

물론 단순히 생각하면 부경법에 따른 디자인의 보호가 별도의 절차나 비용이 전혀 필요하지 않으므로 특허청에 디자인을 등록하는 것보다 한결 간편하게 보일지 모른다. 그러나 부경법을 통해 자신의 디자인을 보호하기 위해서는 타인의 모방이 의도적이라는 것을 원고 측이 직접 입증해야 하고 아울러 보호받고자 하는 디자인의 독특성 여부가 법원에서 판단되는 점, 보호 기간이 3년에 불과하다는 점 등을 명심해야 한다. 다시 말해 부정경쟁행위 중지 청구 소송을 제기했더라도 최악에는 법원에서 타인의 디자인이 독자적으로 창작되었다거나 보호받고자 하는 디자인이 충분히 독창적이지 못하다고 판단될 경우, 부정경쟁행위가 성립하지 않아 결국 디자인을 보호받지 못할 수도 있다. 참고로 유럽연합과 일본에서도 미등록된 디자인이더라도 특정 기간 보호하는 제도가 마련되어 있다. 흔한 경우는 아니지만 자신의 창작물 또는 성과물이 저작권법, 특허법, 상표법, 디자인보호법 등에서 규정하고 있는 보호 요건을 만족시키지 못해 타인의 교묘한 침해 행위에 무방비 상태에 처한 경우를 구제하기 위해, 부경법 제2조 제1호 차목에서는 '타인의 상당한 투자나 노력으로 만들어진 성과 등을 무단으로 사용함으로써 타인의 경제적 이익을 침해하는 행위'를 불법으로 규정하여 법의 빈틈을 노린 악의적인 행위에 대응 가능하도록 하고 있다. 예를 들면 스마트폰 게임의 경우 설령 모방했을지라도 인터페이스 외관 자체가 서로 다르면 디자인보호법과 저작권법으로 보호받지 못하며, 게임의 규칙이나 방식이 유사하더라도 기술적으로 고도하지 않은 이상 특허의 보호 대상도 아닐뿐더러, 규칙이나 방식 등은 표현이 아닌 일종의 개념이자 아이디어에 해당하므로 저작권을 통한 보호도 어렵다. 그러나 경우에 따라 부경법 차목을 통한 보호는 가능할 수도 있다. 비록 하급심 판례(서울중앙지법 2015. 10. 30. 선고 2014가합567553판결)이기는 하나 법원은 '게임에서 다른 새로운 규칙을 추가하고 변형하여 이를 적용하기 위해서는 개

발자의 창조성 및 그에 대한 노력이 필수적인 점에 비추어 보면, 원고가 이 사건 원고 게임 개발과정에 많은 인력과 비용, 원고가 보유하고 있던 기술 및 노하우 등 유무형의 자산을 함께 투여하였음은 경험칙상 쉽게 알 수 있으므로, 이 사건 원고 게임은 원고의 상당한 투자 및 노력으로 만들어진 성과에 해당한다'고 보호를 인정한 바 있다.

2.16 왼쪽: 다이슨의 에어멀티플라이어 | 오른쪽: 모방품

유럽연합과 일본의 미등록디자인 보호 제도

유럽연합의 디자인보호법인 '공동체디자인법(Community Design Regulation)'은 우리나라 디자인보호법과 달리 등록하지 않은 디자인에 대해서도 독점적 권리를 부여하는 '미등록공동체디자인(Unregistered Community Design Right)'제도를 마련해놓았다. 물론 보호받고자 하는 디자인이 새롭고 독특해야만 한다는 요건은 등록디자인권과 같다. 미등록디자인권은 유럽에서 대중에 공개된 뒤 3년 동안 타인의 의도적인 모방에 대해 법적으로 대응할 수 있도록 하는 것으로, 등록디자인은 최대 20년까지 권리가 존속될 수 있고 고의성과 상관없이 등록된 디자인과 같거나 비슷한 타인의 디자인에 대해 모두 침해를 주장할 수 있다는 것에 비하면 상대적으로 느슨한 보호 시스템이라 할 수 있다. 일본의 부정경쟁방지법 제2조 제1항 3호에서도 동종 상품이 '통상의 형태'가 아니라면 한 상품의 형태를 판매한 날로부터 3년이 지날 때까지 보호할 수 있도록 명시되어 있다.

부정경쟁방지 및 영업비밀보호에 관한 법률을 통한 입체상표 보호

1장 '지식재산권 이해하기'에서는 상품의 입체적 형상 자체가 시장에서 장시간 지속적·독점적으로 사용되어 소비자들의 인식 체계에 상표로 받아들여지는 경우, 다시 말해 입체상표에 대해서 알아보았다.

일반적인 소비자의 상표 인식 메커니즘은 특정 상품(지정상품)과 표장(상표)이 서로 결합하면서 소비자들에게 출처표시로 작용하는 것인데 반해 입체상표는 지정상품의 외관 자체가 표장 역할을 한다. 따라서 상품 표면에 별도로 부착된 로고나 심벌 없이 상품 자체의 형상만으로도 소비자에게 특정 사업자의 제품임을 인식하게 하는 것이 특징이다.

2.17 왼쪽: 유럽연합 상표·디자인청(OHIM) 등록입체상표 제 4,857,827호 | 오른쪽: 미국 특허청 등록입체상표 제2,754,826호

그림 2.17에서 왼쪽 주서기는 제품 그 자체가 소비자에게 필리프 스타르크라는 권리자를 연상시킨다고 해서 유럽연합 상표디자인청에서 입체상표 등록을 허가받은 것이다. 오른쪽 의자는 미국 특허상표청으로부터 의자의 형상 자체만으로도 허먼밀러(Herman Miller)의 제품임을 강하게 암시한다고 인정받아 입체상표로 등록되었다.

우리나라의 산업재산권은 기본적으로 등록주의를 기반으로 한다. 따라서 특허, 디자인, 상표 모두 특허청에 등록을 받아야만 독점적·배타적 권리를 보호받을 수 있다. 하지만 경우에 따라 특허청에 상표 또는 디자인으로 등록되지는 않았지만 특정 디자인이 시장에서 장시간 지속적으로 거래되어 소비자에게 특정 회사의 제품임을 강하게 연상시키는 경우가 있을 수 있다. 다시 말해 특정 디자인이 '미등록입체상표'로 간주되는 경우라고 할 수 있다. 그러나 앞서 언급했듯이 우리나라 상표법상 등록되지 않은 상표는 엄격히 말해 독점적·배타적 권리가 형성되지 않았으므로 타인이 이와 같거나 비슷한 형상의 상품을 시장에서 판매하거나 거래하더라도 상표권 침해를 주장하는 것은 불가능하다. 그렇다면 과연 지속적인 마케팅과 일관성 있는 상품 전략을 통해 정성 들여 브랜드 아이덴티티를 구축했더라도 상표 등록이 되어 있지 않다면 타인의 악의적인 모방으로부터 보호받을 방법은 없다는 말일까. 이런 상황을 부경법을 통해 대응한 한 완구 업체의 사례를 살펴보자.

완구 업체 A는 그림 2.18에서처럼 1983년 이후로 오랫동안 같은 형태의 완구를 지속해서 생산해오며 '노래하는 거북이'라는 상품명으로 시장에서 거래해왔다. 그러나 '노래하는 거북이'라는 상품명은 상표로 등록했지만 완구의 외형 디자인은 디자인으로 등록되지 않은 무방비 상태였다. 그러다가 1999년 '멜로디 터틀'이라는 상품명의 모방품이 갑자기 시장에 등장했다. A는 '노래하는 거북이'의 외형 디자인에 대한 등록디자인권이 없었던 상황에서 결국 부정경쟁행위 중지 소송을

청구했다. 관련 근거가 된 부경법 조항은 법제2조 제1호 가목으로 "국내에 널리 알려진 타인의 성명·상호·상표·상품의 용기·포장 기타 타인의 상품임을 표시한 표지와 같거나 비슷한 것을 사용하거나 이런 것을 사용한 상품을 판매하는 등의 행위로 타인의 상품과 혼동을 하게 하는 행위"는 부정경쟁행위에 해당한다는 내용이다. 다시 말해 A는 자사의 '노래하는 거북이'의 외형이 시장에서 장시간 지속적·독점적으로 거래되어 단순히 상품의 외관 디자인을 넘어서 사업 주체를 표시하는 상표, 다시 말해 미등록입체상표로 인식된다는 자신감이 있었다. 결국 대법원은 원고인 A의 손을 들어주었다.

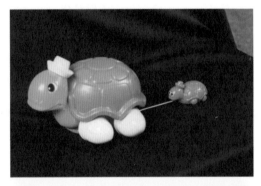

2.18 위: 노래하는 거북이 | 아래: 멜로디 터틀

이 사례는 해당 디자인이 비록 특허청에 디자인 또는 입체상표로 등록되어 있지 않았더라도 시장에서 특정 사업 주체를 의미하는 상표의 역할로 인식될 정도로 개별성, 다시 말해 아이덴티티가 있다면 부경법으로 보호받을 수 있다는 가능성을 제시했다. 이는 흡사 미국의 트레이드 드레스 같은 역할과 효과가 국내법 환경에서도 가능하다는 것을 보여주었다는 점에서 시사하는 바가 크다. 그러나 원고 측이 직접 해당 상품의 판매 기간, 판매량, 관련 상품의 마케팅 및 홍보 비용과 디자인의 유사성 등의 근거 자료를 법원에 제시해 실제로 해당 디자인이 상표적 역할을 하고 있음을 스스로 입증해야 하므로 소송 비용 부담이 적지 않다. 그러므로 초기에는 해당 디자인에 대한 디자인권을 등록하고 이를 통해 독점적·배타적 사용 기간을 확보한 뒤 이를 바탕으로 사용에 의한 식별력을 획득하고 입체상표를 출원하는 순서를 밟는 것이 가장 현실적이다.

제품 디자인의 콘셉트 보호를 위한 트레이드드레스 활용

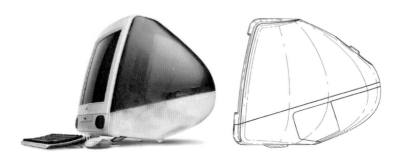

2.19 왼쪽: 애플의 아이맥 | 오른쪽: 미국 특허상표청 디자인특허제 413,105호

소비재 시장의 제품 디자인을 살펴보면 입체적인 형상이 지닌 개성뿐 아니라 표면에 적용된 독특한 색상이나 소재가 소비자에게 강한 호감을 주는 제품이 있다. 1990년대 말 애플의 CEO로 복귀한 스티브 잡스(Steve Jobs)의 첫 작품인 일체형 개인용 컴퓨터인 아이맥(iMac)이 그 대표적인 사례이다. 아이맥의 외관은 당시 컴퓨터 케이스에 사용된 적이 거의 없었던 엔지니어링 플라스틱의 일종인 폴리카보네이트수지로 만들어졌었다(그림 2.19). 아이맥은 소재의 투명성 덕에 제품 안에 배치된 부품이 그대로 보이는 독특한 효과를 연출했는데 이는 당시 다른 제품에서는 볼 수 없었던 독창적인 시도였다. 이 점이 미국 시장에서 소비자에게 반향을 일으켰다. 개인용 컴퓨터 분야가 아닌 다른 분야의 회사들도 앞다투어 이를 차용해 당시 제품 디자인 시장은 '누드 디자인' 열풍에 휩싸일 정도였다.

이런 와중에 이머신즈(eMachines)가 누드 디자인을 적용한 일체형

개인용 컴퓨터 이원(eOne)을 출시했다(그림 2.20). 애플은 처음 이원에 대해 그리 신경쓰지 않았으나 예상과 달리 이원의 매출이 크리스마스 시즌을 앞두고 가파른 상승세를 기록하자 법적 대응을 준비하기에 이른다. 물론 아이맥과 이원은 모니터와 컴퓨터 본체를 하나로 구성했다는 점과 반투명 재질을 주로 사용했다는 점을 제외하고, 운영체제도 다르고 전체적인 형상에서 커다란 차이가 있다. 당시 애플이 미국 특허청에 등록한 제413,105호 디자인특허의 디자인 도면(그림 2.19)을 보면 아이맥은 전체적으로 둥글고 완만한 곡면으로 구성되어 있다. 그러나 이원은 옆에서 보면 각이 진 형태일 뿐 아니라 '파팅라인(parting line)'의 위치와 형태 분할 구조도 크게 다르다. 그러므로 애플의 입장에서 여느 때처럼 디자인특허 침해를 주장해 승리하기에는 불확실한 면이 있었다.

2.20 이머신즈의 이원

이러한 상황에서 애플이 취한 전략은 트레이드드레스 침해 주장이었다. 1장 '지식재산권 이해하기'에서 언급했듯이 트레이드드레스란 해석하기에 따라 제품의 크기, 모양, 색상, 색상 조합, 표면 재질감, 그래픽, 포장은 물론 영업 방식에 이르기까지 거의 모든 것이 포함될 수 있다. 다시 말해 상품의 전체적인 이미지를 구성하는 다양한 요소가 모두 트레

이드드레스로 해석될 수 있다. 따라서 애플은 당시 시장에서 소비자에게 시장에서 처음 선보인 반투명 표면 재질은 자사의 아이맥임을 인식하게 하는 주요 요소라는 점에서 자신감이 있었고, 이를 강조해 소송을 제기했다. 결과적으로 이 트레이드드레스 분쟁은 이머신즈가 막대한 배상금을 지급하고 반투명 소재를 불투명 소재로 교체하는 등 애플의 요구 조건을 거의 모두 수용함으로써 양자의 합의를 통해 법원의 판결 없이 끝을 맺는다(그림 2.21).

애플과 이머신즈의 분쟁은 제품에 적용된 소재의 시각적 특수성이 강력해 소비자에게 해당 회사를 상징하는 연상 요소로 작용할 정도로 독특하다고 자신한다면 트레이드드레스를 디자인 보호의 전략적 수단으로 검토해 볼 수 있음을 시사한다. 물론 제품 디자인에 적용된 소재가 지니는 시각적 인상이 소비자에게 강한 식별력이 있다는 것을 스스로 입증해야만 하는 부담이 있다는 것을 알아야 한다.

2.21 왼쪽: 교체 전의 디자인 | 오른쪽: 교체된 후의 디자인

지식재산권
묻고 답하기

3

이 장은 이 책의 핵심으로 디자인 실무에서 맞닥뜨릴 수
있는 다양한 지식재산권 문제와 이에 대한 기본적인
대처 방안을 소개한다. 제품, 시각, 공간, 패션 등
다양한 분야의 디자인을 기획, 개발, 활용하는 과정에서
발생할 수 있는 22가지 문제에 대해 가상의 디자이너가
질문하고 전문가가 답변하는 대화 형식으로 구성되어
있다. 이 장에서 소개된 사례를 자신이 처한 상황에
대입하면 조금 더 이해하기 쉬울 것이다. 물론 이 장에서
제안한 대안은 수많은 지식재산권 분쟁 해결 방안
가운데 하나일 뿐이다. 따라서 개인이 처한 상황, 시기 등
다양한 주변 요인에 따른 다양한 대처 방식이 있을 수
있다. 아울러 이 장에서는 앞서 소개한 디자인권, 특허권,
상표권, 저작권 등 다양한 지식재산권을 총망라했으므로
경우에 따라 정확한 이해를 위해 앞장으로 다시 돌아가야
하는 상황이 번번히 있을것이다.

1. 디자인 보호를 위한 지식재산권 선택

스포츠용품 디자이너입니다. 다용도 가방을 디자인하는 프로젝트를 진행 중인데, 얼마 전 최종안이 결정되었습니다. 주요 디자인 콘셉트는 상황에 따라 가방을 간이 의자로 변형시킬 수 있다는 것입니다. 그런데 생산에 앞서 다른 이가 가방 디자인을 모방하지 못하도록 보호하고 싶습니다. 특허, 실용신안, 디자인, 상표 등 지식재산권의 종류가 다양하던데 정작 제 가방 디자인을 보호하려면 어떤 지식재산권을 어떻게 이용해야 하나요? 게다가 디자인을 하기 전에 인터넷을 검색해보기는 했지만, 혹시 제 디자인과 같거나 비슷한 가방을 누군가가 이미 개발한 것은 아닌지 궁금합니다. 더 나아가 이미 특허까지 받았으면 어쩌나 하는 걱정도 되고요.

지식재산권 분야는 전문용어가 많고 생소해서 일반인이 이해하기 어려운 면이 많지만 기본 개념을 알고 보면 그리 어렵지만도 않습니다. 디자인권은 특정 제품(물품)에 적용되는 장식적(비기능적)인 외형을 보호하는 권리입니다. 특허권은 장식적인 외관이 아닌 기능을 구현하기 위한 구조나 아이디어에 부여하는 권리지요. 사례를 통해 알아봅시다.

그림 3.1의 폴딩플러그 디자인을 보면 엔지니어나 발명가가 아닌 디자이너의 창작물임에도 디자인권이 아닌 특허권으로 보호되고 있습니다. 이는 디자인 창작의 핵심이 단순히 외관이 아니라 기능적인 구조와 아이디어에 있기 때문입니다.

하지만 경우에 따라 그림 3.2 같이 질문자의 가방 디자인을 디자인권으로 보호할 수도 있습니다. 다만 다른 가방들과 기능이나 구조에서 차별성이 없고 단지 외관에서 차이가 있을 경우 선택하는 방안입니다. 그러나 앞서 다음과 같은 점을 고민해보아야 합니다. 아시다시피 디자인은 내부 구조가 같더라도 모서리 치수, 가로세로의 비율, 면의 곡률 등의 미묘한 변화만으로도 인상이 다른 디자인이 무수히 나올 수 있습니다. 같은 구조와 기능에서 다양한 디자인의 자동차가 나오는 것도 이런 이치입니다. 다음의 사례를 살펴봅시다.

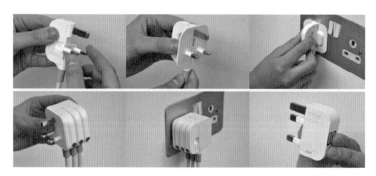

3.1 디자이너 최민규의 폴딩플러그(특허 제 10-0949459호)

그림 3.3같이 콤팩트 케이스의 독창적인 슬라이딩 구조는 이미 실용신안(왼쪽)으로 등록받은 것입니다. 그렇지만 내부 구조를 공유하면서도 외관을 조금씩 변형시키면 다양한 디자인(가운데, 오른쪽)이 나올 수 있고, 이를 각각 서로 다른 디자인으로 등록할 수도 있습니다. 다시 말해 구조에 중점을 둔 디자인을 특허나 실용신안으로 등록받지 않고 디자인권으로만 보호하려 한다면 충분하게 보호되지 않을 수 있습니다.

마지막으로 저작권을 고려해볼 수도 있습니다. 저작권은 주로 문학, 음악, 미술 등 예술 분야의 창작물을 보호하는 지식재산권인데요, 역사

3.2 가방(등록디자인 제30-0667454호)

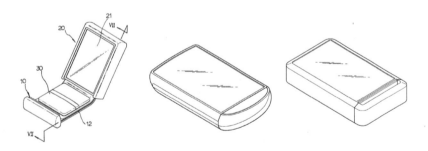

3.3 왼쪽: 외부에 거울이 부착된 콤팩트 케이스(실용신안 제200372849호)
가운데: 등록디자인 제30-04140090001호 | 오른쪽: 등록디자인 제30-04140060000호

적으로 18세기경 유럽에서 문학작품의 창작자 보호에서 출발했고, 20세기에 비로소 음악을 거쳐 미술로 점차 확대된 것으로 알려져 있습니다. 산업 디자인 창작물의 경우 대부분 미술저작물 가운데 응용미술저작물에 포함될 수 있을 것입니다. 저작물이란 기본적으로 창작에 대한 콘셉트 등 아이디어가 아닌 창작의 구체적 표현 자체를 의미합니다. 다시 말해 가방이 의자로 변신하는 구조나 아이디어 자체는 특허권의 대상이 될 수 있지만 저작권의 대상은 절대 될 수 없습니다.

아울러 우리나라의 저작권 관련 대법원의 최근 판례를 살펴보면 그림 3.4 같이 3차원 입체형상보다는 주로 장식적 역할만을 수행하는 그래픽 요소, 다시 말해 표면에 표현된 패턴이나 무늬만을 저작물로 인정하는 경향이 두드러집니다. 곧 넥타이 디자인 전체는 앞서 말한 디자인권으로 보호해야 할 대상이지 저작권의 대상이 될 수 없습니다. 다만 적용되는 물품과 상관없이 독립적으로 존재할 수 있는 표면의 패턴만이 저작물이 될 수 있으며 창작성이 있다고 인정될 경우 권리를 주장할 수 있습니다. 결과적으로 만약 가방 표면에 독창적인 패턴, 무늬 등이 있다

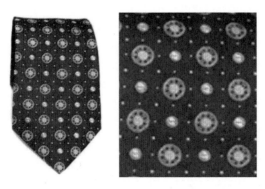

3.4 왼쪽: 디자인권의 대상인 넥타이 디자인 | 오른쪽: 저작권의 대상인 태극무늬

면 이 부분은 저작물로 인정되고 보호받을 가능성도 있습니다.

　　이제 어느 정도 이해가 되셨나요? 그다음에는 나의 창작물이 본의 아니게 타인의 특허권, 디자인권, 저작권 등을 침해하는 것은 아닌지, 특허청의 등록을 받을 가능성이 있는지를 세심하게 짚어보아야 합니다. 사실, 가장 좋은 방법은 전문가의 도움을 받는 것입니다. 지식재산권 분야의 전문가로는 국가로부터 변리사, 변호사 등의 자격을 부여받은 이들이 있고요, 특허법률사무소 또는 (재)한국특허정보원 부설 특허정보진흥센터, (주)윕스처럼 지식재산 전문 컨설팅 서비스를 제공하는 기관도 있습니다. 또한 특허청이 지원하는 공익변리사상담센터(pcc.or.kr)를 방문해 볼 수도 있습니다. 이들에 컨설팅을 요청하면 어떤 지식재산권을 활용하는 게 가장 합리적인지 전문적인 조언을 받을 수 있습니다. 물론 자신의 것과 같거나 비슷한 창작물이 특허청에 이미 등록되어 있거나 일반에 공개된 것이 있는지도 전문적으로 조사해볼 수 있습니다. 아울러 특허청에서는 우리나라에 등록된 특허, 실용신안, 디자인, 상표의 데이터베이스를 구축해 인터넷을 통해 무료로 공개했습니다. 특허 정보 검색 서비스 웹사이트(kipris.or.kr)에 접속해 키워드 검색 등 다양한 검색 기능을 활용하면 먼저 등록되었거나 등록이 되지 않았지만 공개된 지식재산권을 편리하게 검색할 수 있습니다(3장 질문 22).

2. BI 및 CI 디자인 보호

현재 디자인 회사에서 일하는 그래픽 디자이너입니다. 저희는 로고나 심벌을 중심으로
기업의 시각적인 브랜드 이미지를 만들고 표준화 매뉴얼을 개발하는 일을 주로
합니다. 이런 일을 흔히 BI 또는 CI 디자인이라 합니다. 그런데 누군가 허락 없이
저희가 먼저 만든 로고나 심벌을 모방해 사용하거나 반대로 저희가 개발한 로고나
심벌이 우연히 타인의 것과 같거나 비슷한 것으로 밝혀지면 업계에서 치명적인 타격을
입게 됩니다. 이런 상황을 미리 방지하려면 어떻게 해야 하나요?

BI, CI 디자인은 한 기업 또는 브랜드의 정체성을 만들어내는 작업이므로 그 중요성은 아무리 강조한다 해도 지나치지 않습니다. 아울러 장수하는 브랜드 이미지를 구축하려면 BI, CI의 창작 못지않게 이를 전략적으로 보호하고 관리하는 것도 중요하겠지요. 로고나 심벌의 디자인은 저작권은 물론 상표권, 디자인권 등 다양한 권리를 이용해 중첩 보호할 수 있는 대상일뿐더러 권리별로 각각 장단점이 있어서 이를 전부 이해하는 것은 쉽지 않습니다. 그러므로 우선 그 대상을 상표권과 디자인권으로 한정한 경우만을 사례로 들어 설명드리겠습니다.

3.5 왼쪽: 문자상표 제40-0289829호 | 가운데: 도형상표 제41-0411805호 | 오른쪽: 결합상표 제40-0390831호

먼저, 로고나 심벌 디자인을 상표로 등록해 보호하는 방법에 대해 설명드립니다. 이는 법적으로 소비자에게 특정 사업 분야의 사업 주체를 로고나 심벌을 통해서 수요자에게 널리 알리고 법적으로 보호받는 것을 의미합니다. 상표법 관련 실무 용어로 특정 사업 분야는 '지정상품'이라 하고 특정 주체는 '출원인' 또는 '상표권자', 그리고 특정 로고나 심벌은 '표장'이라 합니다(그림 2.1). 앞서 언급했듯이 상표는 그 유형에 따라 문자 상표(그림 3.5 가운데), 도형상표(왼쪽), 결합상표(오른쪽), 입체상표, 색채상표, 소리상표, 냄새상표 등으로 나뉘는데, 주위에서 흔히 볼 수 있는 로고나 심벌 디자인 대부분은 문자, 도형 또는 이 둘을 결합한 경우 가운데 하나에 해당합니다

상표에서 무엇보다도 중요한 개념이 '지정상품'인데, 이는 다름 아닌 해당 상표가 사용되는 사업 품목 또는 영역을 의미합니다. 다시 말해 질문자께서 만들어 출원한 상표가 특허청에 등록된다면 그 상표는 해당 상품 영역에서만 효력을 지닌다는 뜻일 뿐 세상의 모든 품목이나 사업 영역에서 오직 자신만이 특정 상표를 사용할 수 있는 것은 절대 아닙니다. 해당 상품 영역에서만 타인의 진입을 차단할 수 있다는 것이지요. 물론 질문자보다 앞서서 같거나 비슷한 상표를 해당 사업 분야에 출원하거나 등록한 이가 있다면 질문자께서는 반대의 입장에 처하게 되겠지요.

등록번호	국제등록상표 제51626호
출원인	애플
지정상품	디지털 포맷 오디오 플레이어용, 휴대용 컴퓨터 등

3.6 상표의 주요 등록 사항

참고로 그림 3.7에서처럼 상표의 심사 또는 심판 과정에서 비교 대상이 되는 상표들의 동일성 또는 유사성 여부는 특허청의 심사 기준은 물론 상표법 및 각종 판례를 근거로 생김새, 발음, 의미는 물론 지정상품에 이르기까지 다양한 요소를 종합적으로 판단해 결정됩니다. 이미 등록된 상표와의 유사성 외에도 식별력 등 여러 판단 요건을 검토해 최종 등록 여부가 결정됩니다. 또 하나 중요한 것은 상표를 등록만 해놓고 특정 기간 이상 사용하지 않을 경우 '불사용취소심판'이라는 절차를 거쳐 등록된 상표라도 등록이 취소될 수 있으므로 사용은 하지 않고 등록만해서 타인이 사용하지 못하게 하려고 하는 부정한 의도의 선점 행위는 삼

가야 합니다. 참고로 특허나 디자인은 사용하지 않는다는 이유로 등록이 취소되지는 않습니다.

두 번째, 그림 3.8에서처럼 로고나 심벌 디자인을 상표가 아닌 디자인 등록을 통해 보호할 수 있습니다. 그런데 디자인은 상표로 출원하는 경우와 달리 로고나 심벌이 부착되는 제품을 일일이 별도의 디자인으로 출원하고 등록받아야 합니다(치약 용기, 티셔츠 등). 왜냐하면 디자인권은 물품에 적용된 독창적인 형상, 모양, 색채 등 창작물의 외관 자체에 대해 독점권을 부여하는 그것을 보호하는 것이 목적이지 상표처럼 출처표시를 목적으로 하지 않기 때문입니다. 그러나 예측할 수 있는 상품을 모두 다 디자인으로 일일이 등록해야 하므로 매우 부담이 큰 방법입니다. 그러나 상표는 구체적인 제품 외관에 전혀 구애 받지 않고 상품 영역(완구, 문구, 의류 등)이 같거나 비슷하다면 등록상표를 '일반적으로 사용하는 방식'으로 부착해 사용하는 한 모두 권리 범위가 미친다고 봅니다. 이런 점에서 디자인권과 큰 차이가 있는 셈입니다. 더불어 존속 기간도 상표를 사용하는 한 갱신을 통해 무한하게 연장시킬 수 있는 장점

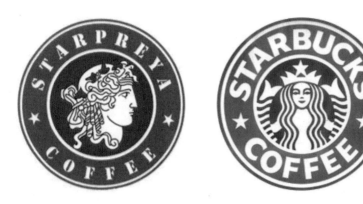

3.7 서로 비슷하지 않은 상표로 판결된 스타프레야와 스타벅스의 사례

(대법원 2005후926)

도 있습니다. 물론 '부분디자인'으로 출원하거나 그림 3.9 같이 '표딱지' '라벨' '전사지' '포장지' 등으로 디자인을 출원하는 경우 그림 3.8에서처럼 일일이 제품에 로고가 부착된 상태를 표현해 출원하지 않아도 됩니다. 하지만 디자인은 단지 시각적으로 보이는 제품의 외관을 보호하는 것이고, 상표는 생김새뿐 아니라 문자상표는 발음, 의미까지 그 권리 범위가 미치므로 이런 상표와 디자인의 차이점을 염두에 두어야 합니다.

3.8 왼쪽: 치약 용기(등록디자인 제30-595338호) | 오른쪽: 티셔츠
(등록디자인 제30-597778호)

3.9 왼쪽: 표딱지(등록디자인 제30-06043340001호) | 오른쪽: 라벨
(등록디자인 제30-0618934호)

3. 캐릭터 디자인 보호를 위한 지식재산

캐릭터 디자이너입니다. 현재 회사에서는 다음 달에 방영 예정인 애니메이션에 등장하는 캐릭터 가운데 몇 개를 골라 문구, 인형, 의류 등에 적용하고자 머천다이징을 준비 중입니다. 다음 주부터 한 박람회에 부스를 마련하고 캐릭터를 출품해서 업체 관계자도 만나보고 일반인의 반응도 살펴볼까 합니다. 그런데 이런 공개적인 행사에서 여러 사람과 상담하면서 항상 느끼는 것이, 혹시나 이들 가운데 전시 중인 저희 캐릭터를 보고 자신들의 자금력과 영업력을 바탕으로 저희보다 먼저 사업화를 하면 어쩌나 하는 것입니다. 이런 상황을 미리 방지할 방법이 없을까요?

캐릭터라는 창작물은 지식재산권 관점에서 다소 복잡하기 때문에 차근차근 고민해볼 필요가 있습니다. 예를 들어 캐릭터가 단지 게임, 애니메이션, 영상물에 등장하는 예술적 창작물에만 머문다고 할 경우, 이는 저작권법상 영상저작물에 해당한다고 볼 수 있습니다. 따라서 한국저작권위원회 웹사이트(copyright.or.kr)에 접속해서 간단한 절차만 거치면 온라인을 통해 간편하게 영상저작물로 등록할 수 있습니다. 또한 별도로 애니메이션에 등장하는 캐릭터 단독으로 저작물로서 창작성이 있다고 판단되면 '응용미술저작물'로 등록할 수도 있겠지요. 그러나 캐릭터에 대한 '원소스 멀티유즈(One Source Multi Use, OSMU)'가 일반화된 시대에 인기 있는 캐릭터가 단순히 저작물의 차원에만 머무는 경우는 거의 없습니다. 때로는 그림 3.10에서처럼 캐릭터가 특정 상품에 부착되어 시장에서 특정 사업자의 상표 역할을 하는 경우도 있겠지요. 다시 말해 캐릭터가 사용되는 지정상품 영역(사무용품, 그림 등)을 구체적으로 지정해 상표로 등록받은 경우로 해당 분야에서 독점적인 권리를 보호받을 수 있습니다. 그림 3.10의 경우는 종이 봉투 등 사무용품이 속하는 상품을 지정 상품으로 하는 상표의 사용 사례겠지요. 그러나 만약 질문자께서 타인에게 라이선스를 준 적도 없는데 허락 없이 질문자의 지정상품 분야에서 질문자의 캐릭터 상표를 사용한다면, 이는 법적으로 엄연히 질문자의 재산권인 상표권이 침해받는 상황인 것입니다.

그럼 디자인 등록을 통해 캐릭터 디자인을 보호하는 방법에 대해 살펴보겠습니다. 경우에 따라 질문자의 캐릭터가 특정 물품에 적용되어 전체적인 형상과 모양에서 기존에 없었던 새로운 제품 디자인이 만들어질 수도 있습니다. 그림 3.11은 캐릭터가 신발 전면부에 사용된 것으로 전체적으로 신규성 있는 외관을 형성한다고 인정받아 디자인 등록을 받은 사례입니다. 하지만 질문자 같이 아직 신발, 문구, 의류 등 어떤 분야의 사업 파트너를 만나 어떤 상품에 캐릭터가 적용될지 모르는 상황이

라면, 제품의 디자인을 미리 진행할 수도 없고, 더욱이 제품별로 모두 등록을 해야 하므로 비용 측면에서 부담이 가는 방법입니다.

정리하면, 캐릭터를 저작권으로 보호하는 것은 권리의 확정 측면에서 다소 추상적이나 포괄적인 방법입니다. 비용도 가장 저렴하고요. 반면, 디자인권으로 보호하는 것은 디자인한 제품을 일일이 도면으로 표현해 상품 개수별로 등록받아야 하므로 비용 부담이 큰 대신 매우 구체적인 보호 방안입니다. 상표권 역시 저작권보다 비용 부담이 있는 편이지만 캐릭터 디자인 라이선싱과 관련해서 많은 분이 선택하는 방법입니다. 질문자의 전략적인 선택이 필요합니다.

3.10 왼쪽: 등록상표 제40-0990296호 | 오른쪽: 종이 봉투

3.11 신발(등록디자인 제30-0619056호)

4. 글꼴 디자인 보호

편집 디자이너입니다. 얼마 전에 폰트업체 A에 권리를 위임받았다고 주장하는
법률사무소 B로부터 '디자인권 침해 금지 경고장'이라는 것을 받았습니다. 경고장을
읽어보니 제가 디자인한 인쇄물에 사용된 글꼴이 자신들이 개발한 것이고 이를
제가 허락 없이 사용했다는 것이 '디자인권 침해'라고 적혀 있었습니다. 이런 경우가
처음이어서 당황스럽습니다. 어떻게 대처해야 할까요?

먼저, 우리나라 디자인보호법은 글꼴, 다시 말해 글자체를 디자인의 보호 대상으로 명확하게 규정했으므로 다른 디자인 분야와 마찬가지로 신규성과 창작성 등이 있는 글자체를 만든 이는 누구나 특허청에 이를 출원해 디자인을 등록받을 수 있습니다. 그림 3.12에서 보는 것처럼 음향기기 회사 뱅&올룹슨과 통신 전문 기업 KT는 각각 영문 알파벳에 관한 글자체 디자인을 등록하고 사용 중입니다.

그러나 등록받은 글자체에 대한 디자인의 권리가 미치는 효력 범위는 다른 디자인 분야와 비교하면 매우 제한적입니다. 물론 타인이 자신이 등록한 글자체와 같거나 비슷한 글자체를 특허청에 출원할 경우 이를 차단해 등록받지 못하게 하고, 허락 없이 글자체를 유통하는 것을 통제할 수 있는 권리가 있기는 합니다. 하지만 해당 글자체를 이용해 인쇄

ABCDEFGH
IJKLMNOP
QRSTUVWX
YZÆØÅ
abcdefghij
klmnopqrst
uvwxyzæøå

ABCDEFG
HIJKLMN
OPQRSTU
VWXYZ
abcdefghi
jklmnopqr
stuvwxyz

3.12 왼쪽: 덴마크 문자 글자체(등록디자인 제30-04957060호) | 오른쪽: 영문 글자체
(등록디자인 제30-05760600001호)

물, 웹사이트 등을 제작하는 것을 중지하도록 요구할 수는 없습니다(디자인보호법 제44조 제2항). 다소 소극적인 보호만 할 수 있다는 것이지요. 다시 말해 특허청에 디자인 등록을 받은 글자체 C가 있을 경우 권리자의 허락 없이 C를 활용해 인쇄물, 웹사이트 등을 디자인한다 해도 디자인권 침해는 성립하지 않습니다. 왜냐하면 이는 디자인보호법 제94조 제2항에서 특별히 허용한 타자, 조판 또는 인쇄 등의 통상적인 과정에서 글자체를 사용하는 행위에 해당하기 때문입니다.

글자체가 디자인권으로 설정등록된 경우 **디자인보호법 제94조 제2항**
그 디자인권의 효력은 다음 각호의 1에 해당하는
경우에는 미치지 아니한다.
1. 타자·조판 또는 인쇄 등의 통상적인 과정에서
글자체를 사용하는 경우
2. 1호의 규정에 따른 글자체의 사용으로 생산된
결과물의 경우

결론적으로 질문자께서 디자인 권리자인 폰트업체 A의 허락 없이 디자인 등록을 받은 글자체를 사용해 인쇄물을 디자인했더라도 이는 디자인권 침해에 해당하지 않습니다. 따라서 '디자인권 침해 금지'라는 경고장의 내용은 허위 사실인 셈이지요.

그렇다면 현행 디자인보호법이 글자체 디자인을 강력하게 보호하지 못하는 상황에서 어떻게 하면 글자체를 온전하게 보호할 수 있을까요? 해답은 저작권법(2009년 이전 컴퓨터프로그램 보호법)에서 찾을 수 있습니다. 요즘 개발되는 글자체는 대부분 컴퓨터 파일 형태로 판매됩니다. 업계에서 편집, 디자인 등의 업무가 컴퓨터를 통해 수행되기 때문이지요. 예를 들어 신규로 개발한 글자체명을 '홍길동체'라고 합시다. 그런데 마이크로소프트(Microsoft)의 운영체제인 윈도(Windows)에서 홍

길동체를 사용하기 위해서는, 'honggildong.ttf'라는 파일이 있어야만 합니다. 그런데 만약 누군가 'honggildong.ttf'라는 파일을 정식으로 구매하지 않고 불법으로 내려받은 뒤 사업에 이를 이용하는 경우가 있을 수 있겠지요? 이에 대해서는 디자인권 침해가 아니라 저작권침해(2009년 이전 저작권법통합 이전에는 컴퓨터프로그램보호법 위반)를 주장할 수 있습니다.

글자체 디자인의 보호와 관련해 이렇게 절차가 복잡한 이유는 안타깝게도 우리나라의 저작권법이 글자체 자체를 독립적인 저작물로 인정하지 않기 때문입니다(대법원 94누5632). 그래서 글자체를 컴퓨터 프로그램으로 보고 이를 통해 글자체 디자이너의 권리를 간접적으로나마 보호하게 된 것이지요(대법원 99다23246, 대법원 98도732).

다시 경고장 문제로 돌아가보면, 질문자께서 경고장을 보낸 업체의 등록 글자체를 불법으로 내려받아 사용했더라도, 이는 저작권법 위반은 될지언정 디자인보호법 위반은 성립하지 않습니다.

5. 출판물의 레이아웃 디자인 보호

잡지사에서 일하는 편집 디자이너입니다. 매월 잡지의 내용이 바뀌고 매체
특성상 독자의 눈을 사로잡을 수 있는 감각이 필요하므로 편집 디자이너의 역할이
중요합니다. 콘텐츠의 성격에 맞게 독자에게 정보를 효과적으로 전달하기 위해 문장과
이미지를 적재적소에 배치하는 등의 수준 높은 레이아웃 디자인 감각이 필요하지요.
그런데 최근 경쟁사의 잡지에서 제가 디자인한 레이아웃을 그대로 모방한 것을 보게
되었습니다. 혹시 제가 만든 레이아웃 디자인을 보호받을 방법은 없을까요?

결론부터 말씀드리면 우리나라에서는 출판물의 레이아웃 디자인을 지식재산권으로 보호하기가 어렵습니다. 저작권법 제6조에서 편집저작물에 관한 보호를 명시하기는 합니다. 백과사전이나 잡지 같은 편집물의 출판물인 경우 출판자의 소재 선택과 인쇄 배열 등의 창작성이 인정된다면 이 조항의 보호를 받을 수 있습니다. 하지만 법원의 판례에 비추어 볼 때 편집저작물로 보호받을 수 있는 저작물은 한정적입니다. 만약 법원에서 경쟁사가 질문자의 편집물의 창작성을 좌우하는 소재의 선택 또는 인쇄 배열 등 상당 부분을 복제하지 않았다고 판단한다면 편집저작권의 침해가 성립하지 않는 것으로 결론 내려질 가능성이 높습니다. 다시 말해 단순히 일부분을 복제하는 것은 편집저작권 침해가 아니라는 것이지요.

① 편집저작물은 독자적인 저작물로서 보호된다.
② 편집저작물의 보호는 그 편집저작물의
구성부분이 되는 소재의 저작권 그 밖에 이 법에 따라
보호되는 권리에 영향을 미치지 아니한다.

저작권법 제6조
편집저작물

외국에는 편집저작물 창작 과정에서 문자, 그림, 기호, 사진 등의 구성 요소를 제한된 공간 안에 효과적으로 배열하는 편집 행위, 다시 말해 레이아웃 디자인에 대해 '판면권(版面權)'이라 해서 이에 대한 창작권을 보호하는 나라가 있습니다. 일반적으로 판면권이 미치는 권리 범위는 출판된 저작물을 구성하는 각 면의 스타일, 구성, 레이아웃이나 일반적인 외관입니다.

판면권은 최초로 영국에서 보호되기 시작했으며 최초 발행일로부터 25년 동안 보호됩니다. 독일에서는 순수한 의미에서의 판면권은 아니나, 고문서나 저작권이 이미 사라진 미발행 저작물을 학술적 연구 활동을 위해서 또는 비용과 노력을 들여 발행한 이에게 '학술적 판본' 또

는 '사후 저작물'의 보호라는 독특한 권리를 인정합니다. 그래서 그 작성자 또는 발행자를 25년 동안 저작인접권의 일종으로 보호합니다. 그러나 우리나라는 아직 판면권을 인정하지 않습니다.

3.13 레이아웃 디자인

6. 인터페이스 디자인 보호

인터페이스 디자이너입니다. 현재 은행 업무를 손쉽게 처리할 수 있는 스마트폰용 애플리케이션을 개발하고 있습니다. 개발 중인 앱은 스마트폰뿐 아니라 태블릿 PC, 스마트 TV에 이르기까지 같은 운영체제를 사용하는 한 모든 하드웨어에서 구동될 예정입니다. 주위에 물어보니 프로그램을 구동하기 위한 소스 코드는 저작권법(과거의 컴퓨터프로그램보호법)으로 보호할 수 있고 앱의 주요 구동 원리나 아이디어를 보호할 때는 BM특허를 등록하면 된다고 하더군요. 그렇다면 과연 시각적으로 드러나는 그래픽 인터페이스 디자인 자체는 어떻게 보호할 수 있나요?

알고 계신 대로 애플리케이션(앱)의 프로그램 소스 코드, 구동 원리나 아이디어 등은 각각 저작권과 특허를 등록받아 보호할 수 있습니다. 시각적으로 표현되는 인터페이스 디자인, 다시 말해 GUI(Graphic User Interface)는 특허청에 디자인 등록을 받아 보호할 수 있습니다. 다만 인터페이스 디자인은 디자인출원서를 작성하는 방법에서 일반적인 제품 디자인과 몇 가지 차이가 있습니다.

첫 번째, 디자인출원서에 기재하는 내용 가운데 '디자인의 대상이 되는 물품의 명칭' 부분이 중요합니다. 우리나라 디자인보호법은 특정 디자인이 물품에 적용되거나 결합되었을 경우에만 법적으로 디자인의 성립이 인정되고 나아가 심사를 거쳐 등록될 수 있습니다. 다시 말해 우리나라 디자인보호법에서 인터페이스 디자인은 하드웨어와 분리되어 그 자체로는 디자인의 등록 대상이 될 수 없습니다. 예컨대 디자인의 대상이 되는 물품의 명칭을 '휴대용 단말기 인터페이스 디자인'이라 기재하면 안 되고, '화상 디자인이 표시된 휴대용 단말기' 등과 같이 '인터페이스 디자인이 설치되어 구동되는 하드웨어'에 초점을 맞춘 명칭을 사용해야만 합니다. 여기에서 화상(畵像)디자인이란 컴퓨터의 액정 화면 등에 나타나는 인터페이스 디자인을 일컫는 법적 명칭입니다.

다른 예를 들자면 그림 3.14 같이 휴대용 단말기 전면부에 설치된 액정 화면에 구현되는 인터페이스 디자인을 등록받고자 할 경우 디자인출원서의 '디자인의 대상이 되는 물품의 명칭'은 '화상 디자인이 표시된 휴대용 단말기' 등으로 표현해야겠지요. 여기에서 중요한 것은 질문자의 앱 디자인이 TV에서 구동될 경우입니다. 만약 질문자께서 단순히 스마트폰에서 구현되는 인터페이스 디자인뿐 아니라 TV에서도 구현되는 상태까지 보호하고자 한다면 '화상 디자인이 표시된 TV'라는 이름으로 별도의 디자인 출원을 해야 합니다. '하드웨어에 상관없이 구현되는 시각적 인터페이스는 같으니까 별도로 디자인을 출원할 필요는 없겠

지.' 라고 생각하면 안 됩니다. TV와 휴대용 단말기는 그 안에서 구현되는 화상 디자인이 설령 같거나 아무리 비슷하더라도 서로 다른 물품에 해당하므로 별도의 출원을 해야만 합니다. 다만 2014년 1월부터는 디자인심사기준의 개정으로 TV, 휴대용 단말기 외에도 '디스플레이 패널'을 물품으로 지정해 출원할 수 있어 더 포괄적으로 화상 디자인을 보호할 길이 마련되었습니다.

두 번째, 인터페이스 디자인 출원은 디자인출원서에 첨부하는 도면의 표현 방식이 다릅니다. 그림 3.15에서처럼 인터페이스 디자인뿐 아니라 인터페이스가 탑재되는 하드웨어를 도면에 함께 표현해야 합니다. 등록받고자 하는 주인공인 인터페이스 화면은 실선 또는 색상으로 식별되게 표현하고, 조연인 하드웨어 부분은 모두 점선 등으로 표현한 뒤 '디자인의 설명' 부분에 '점선 부분은 등록받고자 하는 대상이 아니고, 다만 화상 디자인이 설치되는 물품을 표현한 것'이라고 기재해야 합니다.

도면에 위와 같이 표현하는 것은 다음과 같은 법적 의미가 있습니다. 점선으로 표시한 하드웨어의 생김새와 상관없이 소프트웨어적으로 표현되는 실선으로 작도된 인터페이스 부분만을 권리화하고자 한다는 것입니다. 질문자께는 소프트웨어가 구동되는 하드웨어 디자인이 어떻게 바뀌든 상관없고 오직 그 위에 구현되는 앱의 디자인만이 중요한 것이니까요.

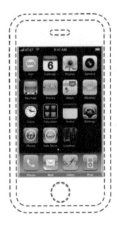

3.14 왼쪽: 화상 디자인이 표시된 휴대용 단말기(등록디자인 제30-05386660호)

오른쪽: 화상 디자인이 표시된 디스플레이 패널(등록디자인 제30-0798521호)

3.15 왼쪽: 화상 디자인이 표시된 세탁기(등록디자인 제30-0621157호)

오른쪽: 화상 디자인이 표시된 TV(등록디자인 제30-0477220호)

7. 인테리어 디자인 보호

인테리어 디자이너입니다. 개업을 앞둔 레스토랑의 내부 인테리어와 외부
파사드(facade) 디자인을 얼마 전에 마무리했습니다. 건물의 기본 구조는 유지한 채
리모델링한 것이지요. 간판을 포함한 입구의 파사드에서 바닥, 벽면, 천정과 조명,
가구의 배치에 이르기까지 색상 조합은 물론 소재의 선택에서도 서로 조화를 이루면서
일관성 있는 이미지를 연출할 수 있도록 공을 들인 프로젝트였습니다. 사업주가
프랜차이즈 레스토랑을 계획 중이어서 이번 일이 성공적으로 진행되면 제가 디자인한
인테리어가 전국 규모로 적용될 수도 있습니다. 이제 시공하는 일만 남았습니다.
그런데 인테리어 디자인 분야가 워낙 경쟁이 심해서 혹시나 제 인테리어 디자인을 타
업체가 허락 없이 모방하지는 않을까 걱정됩니다. 지식재산권을 통해 제 인테리어
디자인을 보호할 방법은 없을까요?

무엇보다 질문자의 인테리어 디자인이 그림 3.16에서 보는 것처럼 같이 '시공 방법' '고효율 방음' 또는 '단열 기술' 등과 같이 기능적이고 기술적인 효과가 있는 발명에 해당하지 않는 이상 특허의 등록 대상이 되기는 어려워 보입니다. 그러므로 고려할 수 있는 지식재산권은 상표권, 디자인권, 저작권 등이 있겠습니다.

디자인권부터 살펴보면, 우리나라 디자인보호법상 그림 3.17에서처럼 미리 어느 정도 조립된 부품을 현장에서 단순 조립하는 방법을 통해 완성하는 방식의 시설물은 디자인권으로 보호할 수 있으나, 현장에서 처음부터 끝까지 시공하는, 전형적인 부동산 성격의 건축은 디자인권의 부여 대상으로 보지 않습니다. 다시 말해 공원이나 놀이터 등에 설치되는 화장실, 자전거 거치대, 육교 등은 미리 제작된 주요 부품을 현장에서 단순 조립하는 물품에 해당하므로 디자인으로 등록받을 수 있었던 것입니다.

그러나 미국이나 유럽은 우리나라와 제도적으로 차이가 있어서 건축물의 외장, 인테리어도 디자인으로 등록해 보호합니다. 그림 3.18에서처럼 미국 애플의 뉴욕 매장의 외장 디자인은 디자인특허로 등록을 받았고, 유럽연합도 그림 3.19, 그림 3.20 같이 상업 시설인 바(Bar)의 인테리어를 디자인으로 등록받은 사례가 있습니다.

그렇다면 우리나라에서 건축 관련 디자인을 지식재산권으로 보호할 방법은 전혀 없는 걸까요? 반드시 그렇지만은 않습니다. 가장 기본적인 방법으로 저작권을 통한 보호를 고려해 볼 수 있습니다. 저작권법(저작권법 제4조)에 따르면, 건축물은 엄연히 저작권의 부여 대상인 건축저작물(건축물을 건축하기 위한 설계도, 모형과 건축된 건축물을 포함)에 해당합니다. 단, 문화관광체육부 측의 설명(문화체육관광부 웹사이트의 '저작권의 모든 것' 참조)에 따르면 통상적인 형태의 건물이나 공장 등은 건축저작물에 포함되지 않으며 사회 통념상 미적인 가치가 인정되는 것만이

저작권으로 보호된다고 합니다. 질문자도 인테리어 시공 도면이나 모형 등을 저작물의 명칭, 종류, 저작자명, 창작연월일, 공표연월일, 등록연월일 등의 정보와 함께 저작권위원회에 제출하면 비교적 신속하게 등록되어 저작권등록증을 받을 수 있습니다. 물론 저작권은 법적으로 창작의 순간창작자에게 부여되는 것으로 간주하므로 특별한 등록 절차가 필요 없는것이 원칙이지만 향후에 혹시나 발생할지 모르는 저작권 분쟁에서 창작자와 창작일을 증명하는 데 참고 자료로 사용할 수 있으며 모방품에 대한 대처 방식에서 여러 이점이 있으므로 수고스럽더라도 등록을 해두면 도움이 됩니다.

3.16 왼쪽: 복도형 아파트(특허 제10-778809호) | 오른쪽: 주택의 천정 시공 방법 (특허 제10-1119820호)

3.17 왼쪽: 자전거 보관소(등록디자인 제30-645964호) | 오른쪽: 파고라
(등록디자인 제30-623372호)

3.18 왼쪽: 건물 외관(미국 특허상표청 등록디자인특허 제648,863S호)
오른쪽: 부티크 인테리어(미국 특허상표청 등록디자인특허 제395,521호)

3.19 실내 배치(유럽연합 상표디자인청 등록디자인 제001252342-0008호)

아울러 저작권은 '모방금지권'으로 상대방의 저작물이 설사 질문자의 인테리어 디자인과 같더라도 모방했다는 사실을 질문자가 증명하지 못하는 한 상대방의 디자인도 독자적인 저작물로 인정합니다. 또한 법정에서 질문자의 디자인이 저작물로 인정될 만큼의 창작성을 갖추지 못한 것으로 판단된다면, 하물며 타인이 모방을 했더라도 최악에는 저작권 침해 자체가 성립하지 않을 수 있다는 점도 명심해야 합니다.

질문자의 인테리어 디자인을 상표로 보호하는 방법도 있습니다. 상표는 단순히 문자나 도형의 조합으로 구성되는 로고나 심벌 같이 전형적인 형태만 있는 것은 아닙니다. 최근에는 '비전형상표'라 해서 상품의 입체적인 외형 자체를 상표로 보호받을 수도 있습니다).

3.20 실내 배치(유럽연합 상표디자인청 등록디자인 제001252342-0008호)

3.21 BP 주유소의 매장 디자인(등록상표 제45-0005058호)

그림 3.21의 예에서 볼 수 있듯이 주유소의 매장 인테리어 구성 전체가 하나의 상표로 특허청에서 등록된 사례도 있습니다. 미국에서는 애플의 매장 인테리어 디자인이 서비스표로 등록되었습니다(그림 3.22).

그런데 이런 비전형적인 표장들이 상표로 등록되기 위해서는 몇 가지 등록 요건을 만족시켜야 합니다. 그 가운데 가장 중요한 것이 식별력입니다. 이는 쉽게 말해서 특정 디자인이 시장에서 '강한 연상 효과'와 '상징성'을 획득해 소비자가 상품에 표시된 구체적인 상품명이나 제조사를 확인하지 않은 채 해당 디자인만 보아도 자연스럽게 어떤 회사의 상품인지 연상될 정도의 수준이어야 한다는 것이지요. 결론적으로 질문자의 레스토랑 디자인이 앞서 언급한 주유소나 매장 인테리어의 사례처럼 상표로 등록되기 위해서는 시장에서 지속적 사용과 마케팅을 통해 매장 디자인이 단순히 디자인이 아니라 소비자가 '아! ○○ 레스토랑이구나!' 하고 인식할 정도에 이르러야 합니다. 이를 두고 지식재산권 전문가들은 흔히 디자인이 미적인 장식 기능 외에 '출처표시'라는 2차적 의미를 획득했다고도 표현합니다.

3.22 애플의 매장 인테리어 디자인(미국 특허상표청 등록서비스표 제4,277,914호)

8. 비즈니스 모델 디자인 보호

저는 스마트폰 애플리케이션 개발 회사에서 일하는 디자이너입니다.
인터페이스 디자인 외에 아이디어 개발에도 직접 참여하는데, 며칠 전 회사에서
제가 제안한 아이디어를 제품화하기로 했습니다. 스마트폰을 통한 '실시간 은행
업무 서비스 애플리케이션'에 관한 아이디어인데, 제가 알기로 시각적으로 표현되는
인터페이스 디자인은 디자인 출원을 통해, 프로그램 소스 코드는 저작권을 통해
보호받을 수 있다고 들었습니다. 그럼 제 아이디어는 어떻게 보호받을 수 있나요?

3.23 인터넷을 통한 연예인 채용 및 가수, 사이버 가수, 영화 제작, 감독 발굴 방법(특허
제10-0368599호)

요즘 스마트폰에 설치하는 애플리케이션 개발을 통해 창업하는 사람이 늘고 있습니다. 게다가 디자인계에서 '서비스 디자인(Service Design)'이라는 개념이 새롭게 주목받으면서 기존의 제품 디자인, 시각 디자인, 환경 디자인 등의 영역을 넘어서 눈에 보이지 않는 사용자 경험이나 서비스도 디자인의 대상으로 삼기 시작했습니다. 이런 맥락에서 공들여 개발한 스마트폰 애플리케이션 아이디어를 타인이 모방한다면 안 되겠지요.

질문자처럼 인터넷 등 정보 통신을 매개로 한 발명 아이디어를 보호받고자 한다면 특허를 통한 방법이 가장 효과적입니다. 특허는 일반적으로 기계, 화학, 전기 전자 등 전통적인 산업 영역에 속하는 발명에 관한 것만을 대상으로 하지 않습니다. 영업 방법 등 사업 아이디어를 컴퓨터, 인터넷 등 정보 통신 기술을 이용해 구현한 새로운 비즈니스 시스템 또는 방법도 'BM발명'이라 해서 엄연히 특허의 대상이 될 수 있습니다.

여기에서 'BM'이란 '비즈니스 모델(Business Model)' 또는 '비즈니스 메소드(Business Method)'의 줄임말입니다. 기업 업무, 제품 및 서비스의 전달 방법, 이윤을 창출하는 방법을 나타내는 모델을 일컫는 것으로 기업이 지속해서 이윤을 창출하기 위해 제품 및 서비스를 생산하고 관리하며 판매하는 방법입니다. 단, 주의할 점은 순수한 영업 방법 자체 또는 추상적인 아이디어 자체를 특허의 대상으로 삼을 수 없으며 질문자의 아이디어가 반드시 소프트웨어에 따른 정보 처리를 거쳐 하드웨어를 이용해 구체적으로 실현될 수 있는지를 특허출원서에 명확하고 상세하게 표현해야 합니다.

좀 더 자세한 내용은 1장 '지식재산권 이해하기'를 참조하십시오. 참고로 그림 3.23은 '인터넷을 통한 연예인 채용 및 가수, 사이버 가수, 영화 제작, 감독 발굴 방법'을 특허로 출원해 등록받은 사례입니다.

9. 재활용품을 이용한 디자인의 법적 문제

친환경 디자인 운동에 적극적으로 참여하는 프리랜스 디자이너입니다. 특히, 소비자가
쓰고 버린 물품을 모아서 디자이너의 창작성을 더한 뒤 기존 제품과 전혀 다르게,
새롭고 매력적으로 만드는 재활용품 디자인에 관심이 많습니다. 이런 디자인을
흔히 '그린 디자인(Green Design)', 또는 남들이 버리는 폐기물을 재료로 품질 좋은
제품으로 다시 탄생시켰다 해서 '업사이클 디자인(Up-cycle Design)' 이라 부르기도
합니다. 저는 사람들이 버리는 과자 포장지를 모아 가방으로 만들어 다시 판매하는
사업을 구상 중입니다. 과자 포장지 대부분이 방수 효과가 뛰어나고, 강도도 충분해서
장바구니용으로 사용하기에 적합하다는 생각이 들었습니다. 그리고 과자 포장지의
선명한 색상과 패턴이 서로 불규칙하게 조합되면 콜라주 효과가 나타나 개성적이고
독특한 느낌을 연출할 수 있을 것 같아 착안하게 되었습니다(그림 3.24). 그런데 한 가지
마음에 걸리는 게 있습니다. 만약 과자 포장지에 제조사의 상표가 그대로 드러나는
경우, 제조사가 저를 상대로 상표권 침해 소송을 제기하지는 않을까요?

흥미로운 생각입니다. 재활용 제품은 일반적으로 다른 제품보다 품질이나 디자인이 다소 떨어지지 않을까 하는 것이 일반적인 생각입니다. 그러나 여기에 디자이너의 감각이 더해진다면 업사이클 제품으로 다시 탄생할 수도 있겠군요.

일단 재활용된 제품에 재활용 이전 제품의 상표가 명확하게 그대로 드러난다면 분명히 법적 분쟁 가능성이 있습니다. 제품의 형상과 모양은 전혀 새롭게 바뀌므로 디자인권 분쟁의 여지는 최소화되더라도 표면에 상표로 등록된 로고나 심벌이 그대로 남게 될 경우 유명한 상표라면 분명 상표권 또는 부경법과 관련해서 충분히 문제가 발생할 수 있습니다. 두 가지 해결 방안을 제안합니다.

첫 번째 방법은 해당 기업의 로고나 심벌 등 상표의 역할을 하는 부분을 최대한 제거하고 그 위에 질문자 회사의 선명한 로고나 심벌 등을 부착하는 것입니다(그림 3.25). 이는 질문자께서 해당 회사의 명성에 무임승차해 이익을 취하려 했다거나 질문자의 제품이 해당 회사와 사업 제휴 관계 등이라는 혼동 가능성을 최소화하기 위해 노력했다는 것을 보여주는 것입니다. 그렇지만 표면에 별도의 로고를 붙이거나 해당 회사의

3.24 왼쪽: 트럭 방수포를 활용한 프라이탁의 가방 | 오른쪽: 스키틀즈의 포장지를 활용한 테라사이클의 가방

상표를 가리기 위해 부가적인 노력을 해야 한다면 추가 비용이 발생할뿐더러 처음 기획했던 콜라주 효과는 기대하기 어려울지도 모르겠습니다.

두 번째 방법은 다소 어렵겠지만 구조적이면서도 서로에게 이익이 되는 근본적인 해결 방안입니다. 해당 회사와 전략적 제휴를 시도해 보는 것은 어떨까요? 다시 말해 해당 회사의 상표를 자유롭게 사용할 수 있다는 라이선스를 받는 것이지요. 이 경우 해당 기업에도 많은 이득이 있으므로 계약은 의외로 쉽게 진행될 가능성이 높습니다. 다시 말해 질문자께서는 디자인 측면에서 패키지의 그래픽 요소를 그대로 활용하므로 처음 기획한 콜라주 효과를 이용해 디자인의 품질을 높일 수 있고, 해당 회사는 재활용 제품 표면에 부착된 자사의 상표를 본 소비자에게 '환경을 생각하는 기업'이라는 이미지를 얻을 수 있으므로 마케팅에 큰 도움이 되기 때문입니다. 실제로 미국의 테라사이클(Terra Cycle)은 유명 제과 회사, 화장품 회사 등과 앞서 언급한 두 번째 방법을 통해 계약을 맺고 재활용 포장지를 이용한 다양한 제품을 생산하고 있습니다

3.25 알토이즈 패키지를 활용한 스마트폰 충전기

10. 기존의 발명을 이용한 디자인

생활용품 디자이너입니다. 주로 주방용품을 많이 디자인하는데요, 며칠 전 TV에서
한 손만으로 간편하게 병마개를 딸 수 있는 병따개의 발명가를 보았습니다. 물론 그
발명가는 이미 병따개에 대한 특허 등록을 받았고요, 제품을 대량생산하기 위한 추가
자금 모집을 위해 특집 프로그램에 출연한 것이었습니다. 그런데 제가 보기에 기능은
우수할지 모르나 외관 디자인이 조악해서 실제 제품으로 생산해 시장에 내놓기에는
상품성이 턱없이 부족해 보였습니다. 그래서 제 경험을 살려 그 발명가의 발명품과
구조는 같지만 외관을 다듬어 최근에 만족스러운 결과물이 나왔습니다.

그러던 가운데 운 좋게 그 발명가와 연락이 닿아 조만간 만날 예정입니다. 그런데 몇
가지 걱정이 앞섭니다. 첫 번째는 제가 스스로 디자인했다고는 하나 발명가의 발명을
기반으로 디자인한 것이므로 혹시 법적으로 이 발명가가 소유한 특허권을 침해한 것은
아닌가 하는 것입니다. 두 번째는 만약 이 발명가에게 제 디자인을 보여주면 혹시나 이
발명가가 나중에 제 디자인을 모방해서 제 허락 없이 직접 물건을 생산하지는 않을까
하는 것입니다. 어떻게 대처하면 좋을까요?

답변에 앞서 등록된 특허권을 기반으로 새롭게 디자인을 하는 것은 전략적인 접근 방법인 것 같습니다. 일반인의 제품 선택 기준이 기능에서 디자인으로 이동하는 상황에서 디자인 품질의 중요성은 아무리 강조해도 지나치지 않습니다.

첫 번째 질문에 대한 답변입니다. 질문자께서 비록 병따개의 구조에 관한 기본적인 아이디어는 타인의 특허를 차용했지만 이를 상업적으로 이용한 것이 아니라 개인적으로 디자인 아이디어를 시각적으로 표현하는 것에 그친 것은 특허 침해로 보기 어렵습니다. 아울러 질문자의 병따개 디자인이 특허청에 디자인으로 출원될 경우라도 디자인 심사는 등록된 발명품과의 구조와 기능, 효과와 상관없이 기존 병따개들과 전체적인 외관의 유사성만을 비교하므로 유사성이 없다면 등록될 수도 있습니다. 단, 질문자께서 디자인을 등록받았더라도 해당 병따개 디자인을 실제로 제조하거나, 수입, 전시 등 상업적으로 실체화할 경우 중간 과정에서 이 발명가의 병따개 특허권을 이용하지 않고는 제작할 수 없을 것입니다. 따라서 이 과정에서 특허권을 침해한 것으로 간주될 수 있습니다. 다시 말해 디자인 등록은 받았더라도 디자인의 실체화를 위해서는 선행 발명자의 허락을 얻어야만 합법적으로 생산할 수 있다는 것이지요.

3.26 미국 특허 제2,155,947호를 기초로 한 가상의 사례

두 번째 질문은 디자인권과 특허권의 '크로스라이선싱(Cross Licensing)'에 관한 문제로 볼 수 있는데요, 앞서 언급했듯이 만에 하나 질문자의 디자인이 혹시나 특허권자에게 모방당하지는 않을까 걱정된다면 질문자의 병따개 디자인을 특허청에 출원해 디자인권을 미리 확보하십시오. 그런데 이 상황에서 재미있는 것은 질문자께서는 병따개의 '디자인권'을, 발명가는 병따개 '특허권'을 각각 따로 소유하게 된다는 점입니다. 다시 말해 병따개를 둘러싼 서로 다른 두 가지 지식재산권이 공존한다는 것이지요. 여기에서 크로스라이선싱의 개념이 필요하게 됩니다.

크로스라이선싱에 대한 예를 들어 보겠습니다. 먼저 병따개의 특허권자는 아이디어는 훌륭할지 모르나 외관 품질이 떨어져 상품화될 경우 이익을 얻기 어려운 상황입니다. 그렇다고 질문자의 디자인을 허락 없이 모방한다면 그건 엄연히 질문자의 디자인권을 침해하는 것이 됩니다. 한편 질문자께서는 '디자인권'이 있지만 이를 바탕으로 이익을 얻고자 제품으로 실체화할 경우 타인의 특허를 이용할 수밖에 없으므로 그 발명가의 라이선스를 받지 않고 물건을 제조하면 특허권 침해가 성립하는 것이지요. 다시 말해 두 권리자 모두 각각 '특허'와 '디자인'이라는 권

3.27 미국 특허 제2,155,947호를 기초로 한 디자인의 가상의 사례

리 증서는 있지만 상품성 있는 병따개를 제조할 수 없는 상황이 된 것이지요. 이런 경우 서로 소유한 권리를 상대방이 어느 정도 자유롭게 사용할 수 있도록 허락하는 공생(共生)을 위한 크로스라이선싱을 통해 문제를 해결할 수 있습니다. 그러면 특허권자는 질문자의 디자인권을 이용해서 자신의 특허 발명에 상품성을 향상할 수 있고, 질문자 또한 해당 발명을 자유롭게 사용할 수 있습니다.

11. 다기능 디자인 보호

쓰레기통에서부터 주방용 용기에 이르기까지 가정에서 사용하는 다양한 소품을 주로 개발하는 디자이너입니다. 전자제품이나 자동차 등과 달리 생활용품 대부분은 구성 부품 수가 적고 구조가 간단해서 복잡한 기술이 필요 없습니다. 오히려 감각적인 색상이나 독특한 형태, 다시 말해 디자인이 제품 판매량을 좌우하는 중요 요소인 것이지요. 반면, 제품을 개발하는 데 별다른 기술이 필요한 것이 아니라서 누구나 한번 보기만 해도 모방이 쉬워 일단 시판되어 인기를 얻으면 바로 유사품이 등장하는 경우가 많습니다. 얼마 전에는 제가 만든 쓰레기통을 누군가 단순히 크기만 줄여 연필꽂이로 판매하는 것을 보고 당황했던 적도 있습니다. 사실 생활용품 시장에서 이런 일은 빈번합니다. 현실적으로 이런 상황에서 제 디자인을 효과적으로 보호할 방법은 없나요?

생활용품이야말로 다른 제품보다 디자이너가 영향력을 크게 발휘할 수 있는 영역 가운데 하나입니다. 이탈리아 알레시(Alessi)의 사례만 보더라도 알 수 있지요. 기술적 성능보다 외관을 중시하는 생활용품 시장에서 질문자의 디자인을 가장 효과적으로 보호할 방법은 특허청에 디자인을 등록하는 것입니다. 디자인 등록은 특허 같이 기술적인 아이디어를 보호하거나 상표처럼 제품에 자신의 상징을 표시하는 기능을 하는 것이 아니라 오직 물품의 장식적 외관만을 보호하는 지식재산권 제도이기 때문입니다. 더 자세한 내용은 1장과 3장 질문 1을 참고하십시오.

아울러 예전에 질문자의 디자인을 누가 거의 그대로 모방해 용도가 다른 제품으로 만든 사례를 언급하셨는데요, 우리나라 디자인보호법 관점에서 말씀드리겠습니다. 물론 사안에 따라 법원의 판단이 다를 수 있겠으나 일반적인 디자인보호법 관점에서 디자인의 유사성 판단은 비교 대상이 되는 디자인이 용도와 기능이 서로 같거나 비슷한 제품 범주에 적용되어야만 한다는 생각이 지배적입니다. 다시 말해 질문자가 어떤 제품의 디자인 권리를 손에 쥔 권리자라 하더라도 질문자의 디자인 권리는 같거나 비슷한 제품군 안에서만 유효합니다. 예를 들어 질문자께서 우연히 길을 가다가 전혀 다른 제품 영역이지만 질문자의 등록디

3.28 왼쪽: 카림 라시드가 디자인한 휴지통 가보
오른쪽: 카림 라시드가 디자인한 연필꽂이

자인과 생김새가 거의 같은 제품을 발견했다면 이것은 디자인 침해일까요? 안타깝지만 법원은 그 모방품이 질문자의 권리를 침해하지 않았다고 판단할 가능성이 높습니다. 그림 3.28에서처럼 질문자께서 크기는 다르지만 같은 디자인의 쓰레기통과 연필꽂이를 디자인했고, 아울러 이들에 대한 권리를 모두 보호하고자 원한다면 특허청에 쓰레기통과 연필꽂이 디자인을 각각 등록하는 것이 가장 확실한 방법입니다.

조금 다른 이야기일 수도 있는데, 만약 질문자께서 디자인한 제품이 경우에 따라 두 가지 이상의 기능을 할 수도 있습니다. 예를 들어 질문자께서 그림 3.29 같이 장식용 조명등과 와인 쿨러 등 서로 다른 기능을 하나의 제품에 담은 디자인을 창작했고 이 디자인을 효과적으로 보호하고자 한다면 어떻게 해야 할까요? 역시 같은 디자인이더라도 하나는 디자인의 대상이 되는 물품을 장식용 조명등으로 또 하나는 와인 쿨러로 디자인을 출원해 등록받아야 합니다. 다른 방법으로는 '조명등이 결합된 와인 쿨러'라는 다소 복잡한 명칭을 사용하는 것인데요, 이는 결과적으로 와인 쿨러라는 하나의 제품으로 한정해 하나의 디자인만 출원해서 등록받는 것입니다. 이 경우 타인이 질문자의 디자인과 비슷한 디자인을 '장식용 조명등'이라는 이름으로 특허청에 출원할 경우

3.29 필립스의 LED 라이트 와인 쿨러

심사 과정에 서 등록될 가능성은 높지 않겠지요? 다만 타인이 특허청에 자신의 디자인을 등록하는 것에는 관심 없고 다만 질문자의 디자인과 비슷한 디자인의 장식용 조명등을 제작해서 시중에 판매한다면 어떻게 될까요? 질문자의 디자인 권리는 장식용 조명등 디자인이 아니라 와인 쿨러 디자인에 있습니다. 그러므로 현실적으로 질문자께서 그를 상대로 디자인권 침해 소송을 제기하더라도 법원에서 질문자의 손을 들어줄 가능성은 그리 높지 않습니다.

12. 디자인의 일부 보호

저는 신발 디자이너입니다. 이번에 새로운 스니커즈 라인을 구성해 얼마 전 모두 여섯 개로 구성된 디자인을 모두 마쳤습니다. 그런데 신발은 공정상 갑피보다는 밑창을 개발하는 데 금형 비용을 포함해 가장 많은 개발비가 듭니다. 그래서 밑창은 공유하고 갑피의 디자인을 바꿔가면서 전체적인 라인을 구축하는 것이 일반적입니다. 이번 라인도 갑피보다는 밑창이 기존에 없었던 디자인으로 개발되었습니다. 그런데 작년에 출시된 모든 신발에 디자인 등록을 받았음에도 밑창 디자인은 저희 회사 제품과 거의 같지만 갑피 디자인이 다른 경쟁사의 제품을 발견하고, 이에 대해 디자인권 침해로 소송했으나 승소하지 못했습니다. 올해에는 어떻게 디자인권 출원 전략을 짜야 디자인 모방품에 효과적으로 대처할 수 있을까요?

우리나라의 디자인보호법은 디자인의 유사 여부를 판단할 경우 특별한 경우가 아닌 이상 전체적인 디자인을 비교합니다. 그래서 이전에는 밑창이 아무리 비슷하더라도 갑피의 디자인이 다르기 때문에 법원이 결론적으로 비슷하지 않은 디자인이라고 판결한 것으로 보입니다. 이런 경우의 대처 방안이 없는 것은 아닙니다. 우리나라 디자인보호법에는 '부분디자인'이라는 제도가 있습니다. 디자인 일부를 따로 떼어 권리화하는 것이지요. 만약 경쟁사에서 질문자의 허락 없이 이 특정 부분을 자사 신발의 일부로 사용한다면 갑피 디자인과 상관없이 질문자의 부분디자인권을 침해한 것으로 주장할 수 있습니다. 먼저 그림 3.30에서처럼 질문자 신발의 밑창을 색으로 표시하고, 갑피는 모두 검은색으로 표시해 밑창과 그 외의 부분이 명확히 구분되도록 합니다. 그 뒤에 특허청 디자인 출원서에 '부분디자인'으로 표시한 뒤 출원하면 됩니다. 이렇게 디자인 등록을 받으면 타인이 밑창 디자인은 그대로 모방했으나 갑피는 다르게 만들어, 결국 전체적으로 다르게 느낄 정도로 디자인하더라도 밑창의 디자인만 비슷하다면 디자인권 침해를 주장할 수 있습니다. 주요 국가들 가운데 중국을 제외하고 유럽연합, 미국은 물론 일본에서도 이와 비슷한 제도를 운용합니다. 그림 3.31은 유명 디자이너인 마크 뉴슨(Marc Newson)이 디자인한 신발로 밑창이 아닌 갑피에 창작의 요점이 있으므로 이 부분을 부분디자인으로 미국 특허상표청에 디자인특허로 등록해 권리화한 사례입니다.

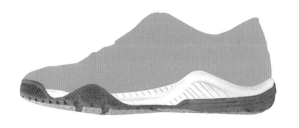

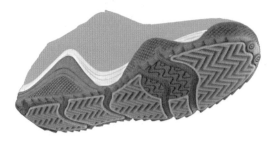

3.30 신발(등록디자인 제30-0480808호)

3.31 왼쪽: 미국 특허상표청 등록디자인특허 제508,603호

오른쪽: 나이키의 즈베즈도츠카

13. 움직이는 디자인 보호

변형 구조의 가구를 많이 만드는 가구 디자이너입니다. 변형 구조라는 것은 사용자의 간단한 조작으로 소파가 침대가 되는 구조를 생각하시면 될 것 같습니다(그림 3.32). 그렇다고 구조나 메커니즘이 기발하거나 독창적인 것은 아니어서 특허를 받을 정도는 아닙니다. 최근에 마무리한 다용도 의자 역시 그런 콘셉트입니다. 간단한 연결 구조로 되어 있는데 이를 중심으로 의자의 등받이 부분을 회전시키면 높이가 낮은 의자로 사용할 수 있습니다. 그런데 가구 분야에서는 공공연한 모방이 심해서 시판에 들어가기 전에 보호 장치를 마련하고 싶습니다. 콘셉트를 유지하면서 효과적으로 제 디자인을 보호할 방법이 없을까요?

가구 분야에서 간단한 슬라이드나 경첩 등의 조작을 통해 구조를 변경시키는 사례는 수없이 많습니다. 실용성을 중요하게 생각하는 젊은 층을 중심으로 이 같은 다용도 가구의 수요는 계속 확대될 것 같습니다.

질문자의 디자인은 특허청에 디자인 출원을 통해 등록받는다면 적절히 보호받을 수 있습니다. 특허나 실용신안 같이 움직이는 구조에 기술적 고도함이나 독창성이 있지는 않더라도 움직임이 전체적인 디자인을 구성하는 주요한 미적 요소라고 생각된다면, 디자인출원서에 이를 포함해 단순히 정적인 모습뿐 아니라 동적으로 변형하는 과정과 각각의 상태 역시 질문자의 디자인 권리 범위로 확보할 수 있습니다.

이를 우리나라 디자인보호법에서는 '동적(動的) 디자인' 또는 '형상이 변화하는 디자인'이라 부릅니다. 일반적인 정적(靜的) 디자인의 출원과 비교하면 디자인출원서에 첨부하는 도면의 제출 방식과 '디자인의 설명' 부분의 작성에서 약간의 차이가 있습니다. 그림 3.33은 실제 등록된 의자 디자인입니다. 중앙의 테이블을 중심으로 둘러서 의자가 꽃잎처럼 배치된 것인데, 경첩으로 서로 연결되어 있습니다. 의자를 중앙으로 모으면 전체적으로 원통 형상의 테이블이 되고 경우에 따라 의자를 꽃잎처럼 펼칠 수 있는 동적인 구조를 지닌 것입니다. 일반적인 의자 디자인 출원의 경우 정적인 상태를 여러 각도에서 바라본 상태의 도면을

3.32 콜롬보가 디자인한 멀티체어

첨부해 제출하면 되지만 동적인 요소를 포함하는 디자인의 경우에는 마치 스톱 모션 애니메이션을 제작하는 것처럼 단계마다 동적인 움직임을 보이기 이전과 움직임을 마친 상태의 도면을 서로 짝을 맞추어 '사시도 A(움직이기 전의 상태를 표현한 것)' '사시도 B(움직인 뒤의 상태를 표현한 것)' 등으로 제출하면 됩니다.

그리고 만약 움직이는 중간 상태에 대한 조금 더 정교한 묘사를 원한다면 단계를 조금 더 늘려 조밀하게 표현할 수 있습니다. 그 경우에는 당연히 'A(초기), B(중간 1), C(중간 2), D(종료)' 같은 식으로 도면을 만들어야 하겠지요(그림 3.34).

도면		
도면 명칭	사시도A	사시도B

3.33 테이블이 부설된 의자(등록디자인 제30-510228호)

도면 1. A	도면 1. B	도면 1. C	도면 1. D

3.34 동적 디자인의 사례

14. 패러디 디자인의 법적 문제

다음 달에 있을 전시회를 준비하는 프리랜스 디자이너입니다. 전시회가 끝나면
전시물은 모두 판매할 예정이고요. 반응이 좋으면 대량생산도 계획 중입니다. 저는
유명 디자이너인 카림 라시드(Karim Rashid) 의 대표작 가운데 하나를 선택해서
시각적으로 풍자한 작품을 디자인할 계획입니다(그림 3.35). 의자의 입체적인 형상은
그대로 유지하면서 표면에 카림 라시드가 애용하는 핑크색과 유광 표면 처리를
배제하고 군대 장비 같은 인상을 주는 올리브색과 카키색을 바탕으로 한 위장색
패턴을 적용하려 합니다. 여기에 무광 표면 처리를 시도할 예정이고요. 그런데 제가
시도하려고 하는 이 같은 패러디 디자인이 법적으로 문제가 없는 것인지 염려가
됩니다. 혹시나 카림 라시드 측으로부터 소송을 당하지는 않을까요?

새로운 시도에는 용기가 필요합니다. 그렇지만 시도에 앞서서 철저히 검토하고 준비하는 것도 나쁘지 않겠지요. 질문자께서 가장 먼저 검토해야 할 것은 앞서 언급하신 카림 라시드의 의자 디자인이 우리나라 특허청에 디자인으로 등록되었는지와 등록되어 있다면 그 권리가 여전히 유효한지를 자세히 확인하는 것입니다. 디자인의 등록 여부는 특허청에서 등록디자인의 목록을 데이터베이스로 만들어 인터넷을 통해 일반에 공개하고 있으므로 인터넷을 검색(3장 질문 22)하면 쉽게 확인하실 수 있습니다. 만약 등록되어 있다면 권리자 측의 허락 없이 이 의자를 이용해 개인적인 취미를 벗어나 판매와 전시를 목적으로 새로운 의자를 제작할 경우 이는 엄연히 디자인권 침해로 간주될 가능성이 높기 때문에 사용에 대한 허락을 반드시 받아야 안전합니다. 그러나 등록되어 있지 않거나 등록되어 있더라도 권리가 만료된 디자인이라면 법적으로 공공 영역에 속한 창작물로 간주되므로 누구나 자유롭게 사용할 수 있습니다. 당연히 질문자께서 마음껏 활용하여도 무방합니다. 만에 하나 카림 라시드의 의자가 응용미술저작물로 인정받아 저작권을 보호받을 가능성(저작자 사후 70년)이 있을 수 있으나 이는 카림 라시드의 디자인 스타일에 비추어 보면 희박합니다. 실용적인 제품인 의자의 디자인이 조각품이나 예술성이 있는 패턴, 문양 등과 결합되지 않고 형상 그 자체로만 응용미술저작물로 간주된 사례는 우리나라에서 거의 찾아보기 어렵기 때문이지요. 그래도 걱정이 된다면 디자인을 전시할 경우 도록이나 설명 자료에 카림 라시드의 디자인에 대한 패러디와 풍자임을 밝혀 질문자께서 저작자인 카림 라시드에게 재산적·인격적 피해를 끼치고자 한 것이 아님을 명시해 혹시나 있을지 모를 저작권 분쟁 가능성을 최소화하시기 바랍니다.

3.35 의자(등록디자인 제30-527499호)

3.36 헤리트 리트벨트와 에토레 소사스의 의자를 풍자한 디자이너 마르텐 바스의 작품

15. 유명 저작물을 이용한 디자인

제품 디자이너입니다. 가전제품 디자인이 제 전문 분야입니다. 최근에 냉장고를
디자인하고 있는데요, 요즘 주방 가전제품이 인테리어의 요소가 되는 경향이 짙어지고
있습니다. 이런 경향에 맞는 디자인을 개발하고자 냉장고 전면에 인상주의 화가
모네(Claude Monet)의 작품을 단순화한 뒤 특수 인쇄 처리해서 적용하고자 합니다.
그런데 저명한 예술가의 작품을 허락 없이 사용할 경우 혹시나 저작권 침해에
해당하지 않는지 궁금합니다.

최근 가전제품이 인테리어의 한 경향으로 자리 잡아가면서 강화 유리, 목재 등 전통적으로 가구 디자인에 주로 사용된 소재가 냉장고 등 대형 가전제품에 하나둘씩 적용되고 있습니다. 아울러 '아트 마케팅'이라 해서 기업들이 예술 작품을 비즈니스에 적극적으로 활용해 자사 브랜드의 품격을 높이고 자신들이 생산하는 제품이 소비자에게 단순히 상품이 아닌 작품으로 자리 잡게 하기 위한 시도가 활발해지고 있습니다. 이런 맥락에서 질문자의 시도는 시의적절한 것 같습니다.

　기본적으로 현대미술 작가의 작품을 디자인에 이용하는 경우 저작권자의 허락을 받지 않으면 엄연히 저작권 침해에 해당할 수 있습니다. 최근 미국에서는 예술가 셰퍼드 페어리(Shepard Fairey)가 AP통신의 기자가 촬영한 버락 오바마(Barack Hussein Obama, Jr.) 대통령의 사진을

3.37 왼쪽: AP통신의 버락 오마마 대통령 사진 | 오른쪽: 셰퍼드 페어리의 작품

이용해서 자신만의 독창적 기법을 적용한 2차 저작물, 다시 말해 벽화와 포스터 등을 만들었는데, 이 과정에서 페어리는 AP통신으로부터 자사의 저작권을 침해했다며 소송을 당했습니다(그림 3.37). 다행히 셰퍼드 페어리가 관련된 작품을 판매해 얻은 수익의 일부를 사회에 기부하기로 약속하는 등 양자의 합의를 통해 문제를 해결했습니다.

단, 현행법상 저작자 사후 70년이 지난 저작물의 경우 저작권은 사라지며 누구나 자유롭게 사용할 수 있는 공공 영역에 속하게 됩니다. 다시 말해 저작자 사후 70년이 지난 저작물은 저작권자의 허락 없이 자유롭게 디자인에 이용할 수 있습니다. 예를 들어 보면 그림 3.38에서처럼 1918년에 세상을 떠난 구스타프 클림트(Gustav Klimt)의 작품을 이용한 에어컨이나 의약품 패키지는 저작권이 사라진 작품을 이용한 것이므로 저작권자의 허락을 받지 않았더라도 저작권 침해에 해당하지 않습니다.

3.38 왼쪽: 클림트의 작품을 이용한 LG 전자 휘센 LS-C603FT
오른쪽: 클림트의 작품을 이용한 종근당 의약품 패키지

16. 유행이 빠른 디자인 보호

의류 디자이너입니다. 내년 여름 시즌을 겨냥해 티셔츠를 디자인했는데, 아시다시피 의류 디자인은 시장에 출시된 후 며칠만 지나도 짝퉁 디자인이 등장할 정도로 모방에 취약한 분야입니다. 그래서 특허청에 디자인을 등록해 법적으로 보호를 받았으면 합니다. 디자인을 출원하면 등록까지 1년 정도 걸린다고 하던데, 티셔츠처럼 유행이 빠른 디자인은 1년이면 모든 비즈니스는 이미 끝났다고 보아야 합니다. 출원에서 등록까지 조금 더 빠르게 진행할 방법은 없을까요?

패션처럼 유행에 민감한 디자인 분야의 경우 디자인 출원에서 등록까지 1년 이상 걸린다는 것은 사업자에게는 심각한 문제일 수 있습니다. 그래서 특허청에서는 그림 3.39에서처럼 의류, 직물류, 섬유 제품, 문구, 사무용품 등과 같이 회전이 상대적으로 빠르다고 판단되는 분야의 경우 디자인 출원에서 등록까지 약 2개월 안에 심사가 착수되도록 제도적 장치를 마련해놓았습니다. 중요한 점은 이런 분야의 디자인을 출원하는 경우 디자인출원서의 '심사 구분' 부분에 '일부심사 등록 출원'을 표시해야 합니다. 일부심사 등록 출원의 특징은 다음과 같습니다.

일부심사 등록 출원의 경우 출원된 디자인과 같거나 비슷한 디자인이 있는지를 심사관이 일일이 검색하지 않습니다. 다시 말해 디자인의 등록 요건 가운데 신규성과 창작성 일부를 심사하지 않는다는 것이지요. 그래서 심사에 걸리는 시간을 단축할 수 있는 것입니다. 그렇다면 신규성이 떨어지는 부실한 디자인이 등록될 수도 있겠지요. 그래서 이를 보완하기 위한 장치가 마련되어 있습니다. 이를 '이의신청'이라 하는데요. 출원된 디자인이 등록되어 공고되면 3개월 안에 누구든지 해당 디자인과 같거나 실질적으로 비슷한 디자인이 이미 있었다는 사실을 특허청에 알릴 수 있도록 했습니다. 다시 말해 업계의 이해 당사자가 심사에 직접 참여하는 공중 심사의 성격이 있다고 볼 수 있습니다.

따라서 일부심사 등록 출원은 스스로 사전 조사를 통해 자신의 디자인이 새로운 것임을 확신하는 이에게는 심사 기간이 단축되므로 절대적으로 유리합니다. 그렇지 않은 이에게는, 최악에는, 심사관의 등록 결정을 받았더라도 얼마 가지 않아 타인의 이의신청을 통해 등록이 취소될 수 있습니다. 우리나라에서는 디자인의 적용 대상이 되는 물품에 따라 일부심사 등록 출원과 심사 등록 출원을 각각 병행하고 있습니다. 미국, 일본 등은 전체 물품에 심사 등록 출원만을 허용하고 있으며 반대로 유럽연합과 중국은 일부심사 등록 출원만을 허용하고 있습니다.

3.39 일부심사 등록 출원의 대상 사례

왼쪽: 〈직물지〉 등록디자인 제30-0800865호

가운데: 〈티셔츠〉 등록디자인 제30-0796852호

오른쪽: 〈화이트보드〉 등록디자인 제30-0769958호

일부심사 등록 디자인 출원 대상 물품

2015년 7월 현재 디자인 일부심사 등록 출원 대상 물품은 의류, 모자류, 신발류, 양말류, 넥타이, 목도리, 손수건, 장갑, 의류 액세서리 등을 포함하는 의류 및 잡화류(로카르노국제디자인분류 2류)와 레이스, 자수, 리본, 직물 등을 포함하는 섬유제품류(로카르노국제디자인분류 5류), 필기구, 사무용품, 서적, 조각, 교재, 미술 재료 등을 포함하는 문방구제품류(로카르노국제디자인분류 19류)이다. '로카르노국제디자인분류(International Classification for Industrial Designs)'란 국제지식재산기구(WIPO)에서 제정한 디자인에 관한 국제 분류 체계이다.

17. 전시회 공개 디자인 보호

가구 디자이너입니다. 최근 중요한 디자인 프로젝트를 마무리했습니다. 독특한 색상과 최신 유행의 소재를 적용한 것으로 다음 주부터 코엑스에서 개최 예정인 박람회에 샘플 제품을 전시해 국내 언론은 물론 해외 바이어들에게 공개하고 시장의 반응을 지켜볼 생각입니다. 그런데 요즘 경쟁사의 악의적 디자인 모방이 너무 심합니다. 어떻게 하면 널리 홍보하면서도 디자인을 효과적으로 보호할 수 있을까요?

디자인을 효과적으로 보호하고자 한다면 원칙적으로 공개에 앞서 특허청에 디자인을 등록해 디자인권을 획득해야 합니다. 그런데 다음 주에 샘플 제품이 전시될 예정이라 했으니 서둘러야 합니다. 디자인 등록을 받으려면 먼저, '디자인 출원'이라는 절차를 거쳐야 하는데요, 이는 디자인 등록을 위한 서류를 갖추고 특허청에 이를 정식으로 접수하는 것을 말합니다. 그런데 디자인 출원은 기본적으로 해당 디자인이 불특정 다수에게 공개되기 이전에 해야만 합니다. 디자인보호법상 출원된 디자인이 심사를 거쳐 등록되려면 해당 디자인이 출원 시점을 기준으로 일반에 공개되지 않은 새로운 디자인이어야만 하기 때문입니다. 다시 말해서 디자인 출원 전에 디자인이 공개되면 아무리 내가 스스로 공개한 것이라 하더라도 그 디자인은 이미 신규성을 상실한 디자인으로 간주되고 등록이 거절될 수 있습니다. 그러므로 공개 전에 서류를 준비해 서둘러 출원하십시오.

그러나 한 가지 예외 규정이 있습니다. 만약 디자인 출원 전에 부득이하게 자신의 디자인을 공개해야만 하는 상황에 처할 경우 공개 시점으로부터 6개월이 지나기 전에 출원하면, 신규성이 상실되지 않은 것으로 인정하는 예외 규정이 있습니다. 이를 '신규성 상실의 예외 주장'이라 하는데요, 미국에서는 이런 제도를 '그레이스피리어드(Grace Period)'라 부릅니다. 이 제도를 이용하려면 디자인 출원 전에 공개된 일자, 장소, 관련 사진 등의 증빙 자료를 별도로 준비해 특허청에 제출하면 됩니다. 질문자께서는 박람회 일자, 박람회 장소 그리고 디자인이 전시되고 있는 장면을 담은 사진 등을 준비해 제출하면 됩니다. 다시 한번 강조하지만 박람회에서 공개된 일자를 기준으로 6개월을 절대로 넘기면 안 됩니다. 아울러 만약 가구에 대한 해외 수출 계획이 있다면, 해당 수출 대상국 특허청에도 디자인을 출원하시기 바랍니다. 외국에서도 질문자의 디자인을 보호받고자 한다면 해당 국가마다 디자인을 등록해 디자인권

을 확보해야만 합니다. 국가마다 제도적으로 다소 차이가 있는데, 미국, 일본, 유럽연합 등은 앞서 언급한 신규성 상실의 예외 주장에 대한 기간이 각각 12개월(미국), 6개월(일본), 12개월(EU)이며 '주장 절차'에서도 차이가 있으므로 이를 염두에 두고 해외 디자인 출원을 준비하십시오.

신규성 상실의 예외 주장과 우선 심사

사업상 때때로 디자인을 출원하기에 앞서 전시회 등 때문에 부득이하게 공개해야만 하는 경우가 있다. 특허청은 이런 경우 공개는 하되 반드시 6개월이 지나기 전에 디자인을 출원하고 스스로 공개했던 시점, 장소, 사진 등을 사전에 근거 서류로 제출하는 이른바 '신규성 상실의 예외 주장' 절차를 밟으면 예외적으로 스스로 공개한 사실로는 디자인 등록이 거절되지 않도록 해준다. 그런데 여기에 더불어 고려해야 할 제도가 또 하나 있다. '우선 심사 신청'이다(3장 질문 20). '우선 심사'란 출원인이 남보다 앞서 급히 심사를 받아야만 하는 상황에 부닥친 경우 이를 특허청이 판단해 심사 착수가 조속히 이루어지도록 하는 제도이다. 비유하자면, 상황이 급한 이에게 일시적으로나마 국도가 아닌 고속도로를 이용하도록 허락하는 것이다. 디자인이 전시회에 앞서 공개된 상황, 다시 말해 자신의 디자인이 이미 제작되어 생산 직전에 있거나 일반인에게 공개되었다면 분명 고속도로를 이용할 수 있는 자격이 충분하다. 그러므로 자신의 디자인을 조속히 권리화하고자 한다면 '우선 심사 신청'과 '신규성 상실의 예외 주장'을 동시에 고려해야 한다.

18. 디자인의 상업적 가치에 대한 공정한 평가

디자인 스튜디오를 운영하는 제품 디자이너입니다. 최근 평소의 아이디어를 정리해서 출품한 디자인이 저명한 국제 공모전에서 수상하면서 언론에 크게 보도되었습니다. 이 때문인지 곳곳에서 실제 제품을 구매하고 싶다는 연락이 많아 현재 디자인을 자체적으로 생산하는 문제를 심각하게 고민하고 있습니다. 그런데 제 디자인은 처음부터 클라이언트가 따로 정해진 것도 아니고 자율적인 주제로 진행한 것이어서 제품을 생산할 업체는 물론, 자금을 지원할 후원자조차 없습니다. 그래서 제가 제품을 생산할 수 있도록 재정적으로 지원하거나 제게 라이선싱을 받고 제품을 생산할 이가 필요한 상황인데요, 이에 앞서 과연 제 디자인이 시장에서 어느 정도의 가치가 있는지를 알아야 자신 있게 다음 단계로 진행할 수 있을 것 같습니다. 제 디자인의 시장 가치를 객관적으로 평가해볼 방법은 없을까요?

공모전 수상이 질문자의 디자인을 널리 알리는 데 큰 역할을 한 셈이군요. 아울러 제품이 현실화되기 전인데도 시장의 반응이 뜨거운 것을 보니 전략적 홍보와 함께 적절한 시기에 판매된다면 성공할 가능성이 높을 듯합니다. 그런데 아시다시피 디자이너가 직접 제품을 제조할 경우 시제품 제작은 물론 양산을 위해 적지 않은 자금이 필요할 텐데요, 이는 투자금을 지원받아야만 가능한 것이고 설사 제조를 직접 하지 않고 타인에게 라이선싱을 주더라도 디자인에 대한 시장 가치를 제대로 파악하고 못한다면 계약 과정에서 자칫 손해를 볼 수도 있습니다.

자신의 발명이나 디자인의 금전적 가치를 평가하는 것을 전문용어로 '기술가치평가'라고 하는데요, 국내에서 공신력 있는 기술가치평가는 주로 공공 기관에서 수행하고 있습니다. 그림 3.41과 같은 기관에서 관련 업무를 수행하고 있는데요, 기관마다 특성이 다르고 기술의 성격 및 난이도에 따라 기술 평가에 걸리는 평가 기간과 평가 비용 역시 각각 몇 주에서 몇 달, 수백만 원에서 수천만 원에 이르기까지 큰 차이가 있습니다. 그러므로 자신의 형편에 맞는 기관을 잘 선택해야 합니다.

예를 들어 자신의 디자인이 기술적 진보성을 인정받아 현재 특허로 등록되었다면 발명진흥회에 평가를 의뢰하는 것이 여러모로 유리합니다. 그림 3.40의 디자이너 이명수의 사례도 자신의 '휴대용 방향 지시등' 디자인에 대해 기술신용보증기금에 기술가치평가를 의뢰했고 한 달여에 걸친 깊이 있는 분석을 거쳐 잠재적 시장 가치를 평가받았습니다. 이 평가 결과는 동산이나 부동산이 아닌 기술 자체를 담보로 대출이나 외부 자금 유치 등에 효과적으로 사용될 수 있을 뿐 아니라 타인에게 기술을 라이선싱할 경우에도 중요한 자료로 활용할 수 있습니다.

3.40 디자이너 이명수의 휴대용 방향 지시등(특허 제10-1098640호)

법적 근거	기술 평가 기관	평가 내용
벤처기업육성에 관한 특별조치법(제6조) 및 외국인투자촉진법 (제30조)	한국발명진흥회, 기술신용보증기금, 한국산업기술평가원 한국기술거래소, 환경관리공단 기술표준원 한국과학기술정보연구원, 한국과학기술원	산업재산권 등의 현물출자에 대한 평가
벤처기업육성에 관한 특별조치법 시행령 (제2조의 2)	한국발명진흥회, 기술신용보증기금, 한국산업기술평가원 한국기술거래소, 환경관리공단, 한국과학기술정보연구원 한국과학기술원, 중소기업진흥공단 한국과학기술기획평가원 한국보건산업진흥원 정보통신연구진흥원, 한국관광연구원, 한국과학기술정보원 한국게임산업개발원, 국방품질관리소, 한국전자거래진흥원 한국식품개발연구원, 한국문화콘텐츠진흥원	벤처기업 확인 평가
벤처기업육성에 관한 특별 조치법	100인 이상의 회계사를 보유한 회계법인(9개) 증권인수 업무를 수행하는 증권사(46개) 기업신용평가업무를 수행하는 신용평가 회사(3개	신주발행에 의한 주식 교환 평가
발명진흥법 (제21조)	한국발명진흥회, 기술신용보증기금, 한국기술거래소 환경관리공단, 기술표준원, 한국과학기술정보연구원 자동차부품연구원, 한국과학기술원, 한국생산기술연구원 한국화학시험연구원, 한국담배인삼공사, 한국해양연구원 한국산업은행, 한국전기전자시험연구원, 한국건자재연구원 한국에너지기술연구원, 한국식품개발연구원 한국건설기술연구원, 한국기기유화시험연구원 한국전기전자시험연구원, 한국지질자원연구소 한국원사직물시험연구원	발명의 사업화를 위한 기술 평가
기술이전촉진법 (제8조)	한국발명진흥회, 기술신용보증기금, 한국보건산업진흥원 한국기술거래소 한국산업은행, 한국발명진흥회 한국과학기술정보연구원, 한국에너지기술연구원 전자부품연구원, 한국전자통신연구원	기술 이전, 거래 등 기술 활용 촉진을 위한 평가

3.41 국내 기술 평가 기관

19. 외국에서의 디자인 보호

저는 신발 디자이너입니다. 최근 회사에서 등산화 개발을 마무리했는데, 이 등산화는
철저한 시장 조사를 통해 유럽 시장을 주요 타깃으로 삼아 개발된 것입니다. 당연히
국내 시장에도 유통하기 때문에 이 제품의 디자인을 경쟁사들이 모방하는 것을
방지하기 위해 특허청에 디자인 등록도 마쳤습니다. 그런데 중국 등지에서 생산된
짝퉁 제품 때문에 세계 시장에서 우리나라의 기업이 큰 피해를 본다는 소식을
들었습니다. 수출을 앞둔 상황에서 어떻게 대비해야 할까요?

먼저 질문자께서 우리나라 특허청에 디자인 등록을 마쳤다고 하셨는데요, 이는 바꿔 말하면 질문자의 디자인은 우리나라에서만 보호받을 수 있다는 뜻입니다. 최소한 중국에서 짝퉁이 생산되는 것을 막지는 못하더라도 우리나라에서 수입되어 유통되는 것을 막을 수는 있겠지요. 하지만 우리나라가 아닌 타국 시장에서도 질문자의 디자인을 보호하고자 한다면 해당 국가에서도 디자인을 등록받아야만 합니다. 이는 우리나라뿐 아니라 모든 국가에서도 마찬가지입니다. 주요 산업재산권인 특허권, 상표권, 디자인권은 기본적으로 보호받고자 하는 국가에서 각각 등록받아야 보호가 되는 '속지주의' 원칙을 따릅니다. 물론 국가마다 지식재산권에 관한 법률체계가 서로 다르므로 해당 국가에서 요구하는 절차와 방식 대로 디자인을 출원해야 합니다. 예를 들어 신규성 상실의 예외 주장 기간도 미국 특허상표청의 경우 해당 디자인이 전시회, 잡지, 인터넷 등과 같은 경로를 통해 외부에 공개된 후 12개월 안에 미국 특허상표청에 디자인특허를 출원해야 하고요, 유럽공동체의 경우도 12개월의 기간을 인정하고 있습니다. 우리나라와 일본에서는 국내외 상관없이 불

우선권 주장

우리나라는 물론 외국에서도 자신의 디자인권을 확보하고자 한다면 앞서 언급한 속지주의에 따라 외국 특허청 또는 상표디자인청에도 출원을 해야 한다. 그런데 외국에 출원하더라도 우리나라에 출원한 일자를 그대로 소급해 인정받고자 한다면 국가 간 조약(파리조약)에 의해 '우선권 주장'이라는 절차를 밟아야만 한다. 만약 우선권 주장을 하지 않으면 출원 일자를 소급받지 못하는 것은 물론 최악에는 자신이 우리나라 출원 후 외부에 공개된 자료를 증거로 외국 특허청에서 등록이 거절당할 수도 있으니 주의해야 한다.

특정 다수에게 이미 공개되었다면 반드시 6개월 안에 우리나라 특허청에 출원해야 합니다(3장 질문 17).

그런데 법무팀을 따로 갖출 정도로 규모 있는 기업에서 일하는 디자이너가 아닌 이상 국외에 마땅히 아는 사람도 없는 상황이고, 그렇다고 한국의 특허 법률 사무소를 통해 해당 국가의 변호사 또는 변리사 같은 대리인을 선임해 그 나라 특허청에 디자인을 출원하려면 사실 비용 부담이 적지 않습니다. 더욱이 자신의 디자인을 복수의 국가에서 보호하고자 한다면 그 비용은 결코 무시할 수 없을 것입니다. 이런 문제를 해결해주고자 한국 특허청은 WIPO를 통해 '산업디자인의 국제등록에 관한 헤이그협정(Hague Agreement Concerning the International Registration of Industrial Designs)'에 가입해 2014년 7월 1일부터 한국 특허청에 디자인을 출원하면서 동시에 미국, EU, 일본 등 주요 국가에 대리인 없이도 출원할 수 있는 국제 디자인 출원 제도를 마련했습니다. 협정에 가입하기 전에는 한국에서 출원한 것을 기초로 6개월 안에 주장해 해당 국가의 대리인을 통해서만 각국 특허청에 출원할 수 있었습니다. 그런데 협정에 가입하면서 기존의 번잡한 절차 없이 한 번의 출원행위를 통해 국내는 물론 국외에 동시에 출원하는 법적 효과를 거둘 수 있게 되어 절차, 유지·보수, 비용 면에서 출원인들에게 큰 이점이 생긴 것이죠. 자세한 내용은 특허청 웹사이트(kipo.go.kr)의 지식재산세도-해외 디자인 출원을 참고하세요.

해외 출원을 하지 않아 어려움을 당한 디자이너의 실제 사례가 있습니다. 그림 3.42에서처럼 디자이너 이달우 씨는 자신이 심혈을 기울여 디자인한 티백을 우리나라 특허청에는 신속하게 등록해 이를 기반으로 국내에서는 모방품에 대한 염려 없이 활발하게 사업을 진행했습니다. 그러나 1년여가 지난 뒤 자신이 디자인한 티백으로 유럽 시장에 진출했을 때, 이미 현지에서 모방품이 유통되는 것을 목격했으나 현지에 디자인

등록이 되어 있지 않아 법적으로 아무런 조치를 할 수 없었습니다(그림 3.43). 이런 경우 이달우 씨의 티백은 디자인 등록을 받은 우리나라에서는 그 권리를 보호받을 수 있었지만 유럽 시장에서는 디자인을 등록하지 않은 채 1년이 넘게 지난 뒤여서 법적으로는 누구나 자유롭게 이용할 수 있는 '자유 디자인'으로 간주된 것입니다. 이달우 씨의 사례를 거울삼아 마케팅 기획 단계에서 국내는 물론 국외까지 치밀하게 고려하는 전략이 필요합니다. 의미 없는 가정일지 모르지만 헤이그협정에 의한 국제 디자인 출원 제도가 일찍이 도입됐더라면 이달우 씨 같은 상황은 발생하지 않았을 수도 있겠죠?

3.42 왼쪽: 티백(등록디자인 제30-05108520호) | 오른쪽: 티백의 실제 모습

3.43 동키프로덕트의 티백 티파티

20. 타인의 디자인 모방에 대한 대처

가구 디자이너입니다. 최근에 마무리한 디자인을 업체에 납품했습니다. 물론 사전에 인터넷을 통해 특허청에 디자인을 출원했습니다. 그런데 납품한 지 채 한 달이 되지 않아 제가 납품한 디자인의 모방품이 버젓이 팔리는 것을 목격했습니다. 그래서 제가 신청한 디자인 출원은 어떻게 진행되고 있는지 알아보니 심사에 착수되려면 보통 출원일로부터 10개월은 지나야 한다고 하네요. 이런 상황에서 제가 출원한 디자인이 등록받을 때까지 모방품이 계속 팔리는 것을 가만히 지켜보고만 있어야 하는지, 모방품을 팔고 있는 이에게 경고할 수는 없는지 알고 싶습니다.

무엇보다 먼저 디자인을 출원해놓으셨다니 다행입니다. 하지만 질문자께서 아직 등록이 결정된 것이 아니므로 법적으로 디자인 권리가 형성되기 이전입니다. 다시 말해 아직은 타인이 눈앞에서 질문자의 디자인과 같거나 비슷한 디자인을 허락 없이 제작하거나 판매한다 해도 질문자께는 이를 중지하라고 할 수 있는 법적 권리가 없는 셈이지요. 그렇다면 이런 상황에서 디자인등록증이 발급될 때까지 손 놓고 기다리기만해야 할까요? 가장 일반적인 대처 방안 몇 가지를 말씀드리겠습니다.

첫 번째, 특허청에 '디자인 우선 심사' 신청을 하는 것입니다. 이미 알아보셨다시피 출원일부터 디자인 심사가 착수되기까지 일반적으로 10개월이 걸립니다. 그런데 질문자처럼 특별히 다급한 상황에 처했거나 국가가 정한 특별한 사유에 해당하는 경우에는 심사 기간을 3개월 정도로 큰 폭으로 단축시키는 제도가 마련되어 있습니다. 비유하자면 특별한 이에게 국도가 아닌 고속도로를 이용하도록 허락하는 것이지요. 단, 자신이 고속도로를 이용해야만 하는 다급한 상황에 해당하는 것을 증명하는 근거 자료와 설명 자료를 준비해서 정해진 절차를 통해 우선 심사신청서를 제출해야 합니다. 질문자께서는 출원한 디자인을 이미 업체에 납품해서 현재 영업장에서 사용하고 있으므로 충분한 자격 요건을 갖춘 것으로 판단됩니다(질문 17). 따라서 우선 심사 절차를 통해 신속히 등록받으면 질문자는 비로소 모방 업체들에 디자인권 침해를 중단하라고 권리를 행사할 수 있고 나아가 침해 금지를 요구하거나 침해로 인한 손해배상을 청구하실 수 있습니다.

두 번째, 현재 특허청에 제출한 출원 건에 대해 출원공개를 신청하는 방법이 있습니다. 기본적으로 일단 출원된 디자인은 등록되기 전에는 외부에 공개하지 않는 것이 원칙인데요, 별도로 '출원공개' 신청을 하면 절차가 진행 중인 질문자의 디자인을 심사가 종결되기도 전에 조기에 일반에 공개합니다. 이 경우 질문자는 나중에 당신의 디자인이 등

록되어 디자인권이 형성되었을 때 앞서 실행한 출원공개 사실을 근거로 모방품을 상업적으로 제작 또는 판매한 이에게 과거 특정 시점(일반적으로 모방품의 제작이나 판매를 중지하라고 경고한 시점)부터 디자인 등록이 설정된 시점까지 질문자께서 입은 피해에 대한 '보상금을 청구할 수 있는 권리'가 있습니다(디자인보호법 제53조). 물론 출원 공개를 근거로 모방품 판매를 중지하라고 경고할 경우에는 내용 증명 등의 명확한 절차를 통해 그 경고 시점과 방법을 분명히 해야겠지요. 쉽게 말하면 출원공개는 스스로 디자인 등록을 확신하는 이가 자신의 디자인을 미리 공개함으로써 모방자, 다시 말해 잠재적인 권리 침해자에게 모방을 스스로 그만두게끔 하는 효과가 있는 것입니다.

세 번째, 질문자의 디자인을 부경법을 통해 보호할 수도 있습니다. 부경법에서는 특허청에 등록되지 않은 디자인이더라도 국내외 상관없이 침해된 상품의 형태가 갖추어진 지 3년이 지나지 않았다면 타인이 그 형태를 모방하는 것을 부정경쟁행위로 보고 법으로 금지하고 있습니다.

3.44 다이슨의 에어멀티플라이어

단, 몇 가지 짚고 넘어가야 할 것이 있습니다. 질문자의 디자인이 업계에서 일반적인 형태가 아니라 어느 정도 독특성이 있는 상품이어야 합니다. 다시 말해 질문자의 의자 디자인이 부경법으로 보호받아야 할 대상임을 증명하는 자료를 스스로 준비해서 그것을 근거로 해당 모방 업체를 부경법 위반으로 소를 제기해야 한다는 것입니다. 다만 보호 기간이 상품의 형태가 갖추어진 날로부터 3년에 불과하고 앞서 말한 요건을 충족하는지에 대한 증명 자료를 스스로 준비해야 하는 부담이 적지 않다는 것을 명심하십시오. 아래의 관련 법 조항을 참조하시기 바랍니다. 그림 3.44는 비록 디자인을 등록하지는 않았으나 부경법을 통해 모방품으로부터 법적 보호를 받은 사례입니다. 다이슨의 에어멀티플라이어는 2009년 10월에 언론을 통해 이미 공개되었던 디자인이었으므로 2012년 10월까지 모방으로부터 보호받을 수 있습니다.

타인이 제작한 상품의 형태(형상·모양·색채·광택 또는 이들을 결합한 것)를 모방한 상품을 양도·대여 또는 이를 위한 전시를 하거나 수입·수출하는 행위. 다만, 다음의 어느 하나에 해당하는 행위는 제외한다.
(1) 상품의 시제품 제작 등 상품의 형태가 갖추어진 날부터 3년이 지난 상품의 형태를 모방한 상품을 양도·대여 또는 이를 위한 전시를 하거나 수입·수출하는 행위
(2) 타인이 제작한 상품과 동종의 상품이 통상적으로 가지는 형태를 모방한 상품을 양도·대여 또는 이를 위한 전시를 하거나 수입·수출하는 행위

부정경쟁방지 및 영업비밀보호에 관한 법률 제2조 제1호자목

21. 3D 프린터 사용의 저작권 문제

최근 3D 프린터가 대중화되면서 자신이 제작한 3D 모델링 데이터를 3D 프린터
커뮤니티(thingivers.com) 자료실에 올리고 아무나 내려받아 3D 프린터로 물건을
만드는 경우가 빈번합니다. 미국에는 3D 프린터로 물건을 출력해 집으로 배송까지
해주는 업체(shapeways.com) 도 있더군요. 저도 얼마 전에 연습 삼아 제가 즐겨하는
온라인 게임에 등장하는 캐릭터를 컴퓨터 3D 모델링 소프트웨어를 이용해 만들어서
그 파일을 커뮤니티 자료실에 올렸습니다. 제 3D 모델링 실력도 자랑하고
관심 있는 사람들은 파일을 내려받아서 집에 있는 3D 프린터에 연결해 손쉽게
캐릭터를 만들어볼 수 있으니 좋을 것 같아서요. 그런데 아니나 다를까 최근 들어
여러 사람이 제가 올린 파일로 캐릭터를 만들어 자신의 블로그에 올리고 있습니다.
그런데 제가 단순한 호기심에서 했던 일이 게임 회사의 저작권을 침해한 것은 아닌가
해서 걱정이 됩니다.

3D 프린터가 대중화되기 시작하면서 그동안 고도의 기술이나 자금을 가지고 있는 사람만이 만들 수 있었던 복잡하고 정교한 형태의 물건을 누구나 손쉽게 제작할 수 있게 되었습니다. 이를 통해 새로운 산업과 비즈니스 기회가 생겨날 것으로 기대합니다. 그러나 3D 프린터의 대중화로, 과거에 불거진 음악 및 영상 저작권 침해 문제가 이제 물리적인 물건의 세계로까지 확대될 조짐이 보입니다.

질문자께서 온라인 게임의 캐릭터를 집에서 개인적으로 3D 모델링 소프트웨어로 제작한 행위는 당연히 저작권자의 허락을 받지 않았다 하더라도 사적인 목적의 복제에 해당해 문제가 없을 듯 보이나 언급하신 게임 캐릭터가 저작물로 간주될 정도의 창작성을 갖추었다고 가정할 경우, 이것을 디지털화한 뒤 인터넷에 올려 누구나 내려받아 사용할 수 있게 한 것은 엄연히 타인의 저작물의 전부 또는 일부를 복제, 배포, 전송 등의 방법으로 이용한 것으로서 저작권자의 권리를 중대하게 침해하는 행위입니다. 특히 게임의 저작권자가 그 캐릭터를 활용한 상품을 판매하고 있다면 문제는 더욱 심각해질 수 있습니다. 아직 3D 프린터와 관련된 법원의 판례는 찾기 어렵지만, 앞서 언급한 음악이나 영상의 디지털화, 인터넷 배포 공유 등과 관련된 저작권 문제가 거의 그대로 적용될 수 있으니 참고하십시오. 일단, 서둘러 인터넷에 올린 파일을 내리고 저작권자에게 사과하는 것이 적절한 대응 방법입니다.

그런데 참고로 3D 프린터 문제에서 특허와 디자인권은 저작권과 관점이 조금 다릅니다. 가령 특허를 받은 물건이나 등록디자인이 적용된 물건을 3D 컴퓨터 모델링 소프트웨어로 디지털화해 인터넷에 올리는 것은 특허 침해 혹은 디자인권 침해일까요? 현재로서는 그렇게 보기 어렵습니다. 단지 특허를 받은 물건이나 등록디자인을 디지털화해서 인터넷에 올린 행위가 특허 또는 디자인을 생산, 사용, 양도, 수입, 대여 등의 행위, 다시 말해 법에서 말하는 특허 또는 디자인의 '실시'라

고 보기 어렵기 때문입니다. 보수적인 입장에서는 침해를 돕는 행위, 혹은 간접적인 침해 행위라는 의견을 제기할 수도 있지만 현재로서는 명확한 법적 근거는 없는 상황입니다. 하지만 한 가지 주의할 것은 인터넷에 올린 파일을 내려받아 특허를 받은 물건이나 등록디자인과 관련된 물건을 상업적인 의도로 3D 프린터로 출력한다면 이것은 곧 특허 침해, 디자인 침해입니다. 그림 3.46에서처럼 실제로 최근 미국에서는 유명 보드 게임 회사인 게임스 워크샵(Games Workshop)이 자사의 게임 '워해머 40K(Warhammer 40K)'에 등장하는 탱크와 로봇을 흉내 낸 3차원 컴퓨터 모델링 파일을 제작해 인터넷에서 공유했다는 이유로 3D 프린터 관련 온라인 커뮤니티 사이트에 저작권 침해를 중단하라며 경고장을 보낸 사건이 있었습니다.

3.45 3D 프린터

3.46 저작권 침해 논쟁이 불거진 게임 '워해머40K'의 탱크와 로봇

22. 특허청에 등록된 디자인 검색

제품 디자인 개발에 앞서 현재 특허청에 등록되어 권리화된 디자인을 확인하고
싶습니다. 자칫 타인이 먼저 개발해 지식재산권을 확보한 디자인과 같거나 비슷한
디자인을 출시하면 본의 아니게 디자인 분쟁에 휘말리게 될 수도 있고 심각한 손해를
볼 수도 있기 때문이지요. 어떻게 하면 등록된 디자인을 쉽게 검색할 수 있나요?

디자인과 달리 기술 개발 분야에서는 의례적으로 프로젝트의 착수에 앞서 선행 기술 조사, 다시 말해 개발하려는 분야의 특허조사부터 하는 것이 관행입니다. 엄청난 비용을 들여 기술을 개발했어도 막상 먼저 개발한 이가 있거나 특허까지 있는 상황이라면 그야말로 막대한 비용 손실이 생길 수 있기 때문이지요. 그래서 흔히 이미 개발되어 특허 기술을 파악한 뒤 이를 교묘히 피해서 개발하는 것을 '회피설계'라 하고 회피설계를 통해 개발된 기술을 '회피기술'이라고도 합니다. 그만큼 선행 기술과 선행 특허의 파악이 중요하다는 것이지요. 그러나 디자인은 기술 분야보다 상대적으로 투자 비용이 적게 든다고 생각해서 그런지 선행 디자인 조사를 인터넷 검색으로 각종 이미지를 수집해 이미지맵을 그려보는 정도에서 마감하는 경우가 대부분입니다. 개인적 경험이나 감에 의지해서 선행 디자인을 가늠하는 것 같습니다. 이런 현실에 비추어 보면 최근 디자인을 주요 쟁점으로 한 국제적 지식재산권 분쟁이 시선을 끌면서 체계적인 선행 디자인권 조사에 관한 관심이 높아지는 것은 어떻게 보면 다행스러운 일입니다.

먼저, 우리나라 특허청에 등록된 디자인을 검색하는 방법을 말씀드리겠습니다. 특허청에서는 현재 등록되어 있거나 출원공개된 디자인을 모두 데이터베이스화해 일반인이 온라인에서 손쉽게 열람할 수 있도록 서비스하고 있습니다. 이를 '특허 정보 검색 서비스'라 하는데, 흔히 '키프리스(Korean Intellectual Property Rights Information Service, KIPRIS)'라 부릅니다. 개인용 컴퓨터에서는 웹브라우저 주소창에서 kipris.or.kr로 들어가면 되고, 스마트폰에서는 앱스토어에서 쉽게 '특허 검색'이라는 앱을 내려받아 설치할 수 있습니다.

구체적으로 선행 디자인을 검색하려면 두 가지를 선택해야 하는데요, 하나는 '일반 검색'으로 관련된 단어를 자유롭게 직접 키워드로 입력해서 검색하는 방법이고, 다른 하나는 '항목별 검색'으로 검색 조건

을 상세히 입력해서 검색하는 방법입니다. 전자는 검색은 쉬우나 검색 양이 많습니다. 후자는 검색 양은 적을지 모르나 물품의 명칭, 디자인 분류, 출원 번호 등의 검색 조건을 상세히 입력해야 하는 단점이 있습니다. 그러나 검색 조건에 대한 상세한 설명 메뉴가 있으므로 그대로 따라 하면 그리 어렵지 않습니다.

마지막으로 디자인 전문 조사 기관에 선행 디자인 조사 서비스를 의뢰하는 방법도 있습니다. 한국특허정보원 부설 특허정보진흥센터 웹사이트(pipsc.or.kr)나 (주)윕스의 브랜드디자인센터 웹사이트(wips.co.kr)에서는 선행 특허는 물론 선행 상표와 디자인을 조사하고자 하는 기업이나 개인을 대상으로 서비스를 제공하고 있습니다. 조사를 의뢰할 경우 검색결과를 조사보고서 형태로 받아볼 수 있습니다. 아울러 앞의 두 기관에 선행 디자인 조사를 의뢰한 경우 우선 심사 신청을 할 수 있는 자격이 부여되므로 조속한 심사를 원할 경우 고려해볼 수 있는 대안입니다.

특허 정보 검색 서비스에서는 디자인과 상표뿐 아니라 특허와 실용신안도 검색할 수 있습니다. BI나 CI 개발 프로젝트를 진행하는 디자이너는 상표 검색 기능도 유용하게 활용할 수 있을 듯합니다. 아울러 한국 외에 등록된 디자인을 검색할 필요도 있을 것입니다. 이런 경우 앞서 언급한 '키프리스'에서는 한국 특허청의 등록디자인정보뿐 아니라 미국, 일본, WIPO 등의 등록디자인정보까지 제공하고, 특허청에서 운영하는 디자인맵(designmap.or.kr)에서는 한국, 미국, EU, 일본, 독일, WIPO 등에 등록된 디자인정보를 총망라해 제공하므로 이를 이용한다면 큰 도움이 될 것입니다. 별도로 국외 특허청 웹사이트를 직접 방문해 조사하는 방법도 있습니다. 참고로 미국 특허상표청 웹사이트(uspto.gov)와 유럽공동체 상표 디자인청 웹사이트(ohim.eu)의 디자인 검색 데이터베이스는 영어 키워드로 검색할 수 있으므로 일반인도 사용하기 쉽습니다.

3.46 일반 검색

3.47 항목별 검색

마치며

변리사나 변호사도 아니고, 그렇다고 정규 학위 과정에서 법을 전공하지도 않은 우리가 겁 없이 이 책을 쓰겠다고 뛰어든 것은 지금 생각해보아도 당돌한 결정이었다. 하지만 디자이너를 위한 지식재산권이라면 누구보다도 우리가 가장 잘할 수 있는 분야라고 생각했다. 이는 우리가 디자이너로 훈련받으며 지식재산권이라는 분야에 처음 발을 디디며 경험했었던 당혹감과 어려움을 생생하게 기억하고 있기 때문이기도 하다. 이런 배경에서 우리는 오히려 고도의 전문성과 깊이를 갖춘 전문서보다는 철저히 디자이너를 독자로 한 책을 쓰는 데 의견을 모았다. 또한 지식재산권 분야에서 일하는 사람으로서 그나마 디자이너의 체온을 간직하고 있다고 느낄 때 시작해야 한다는 생각 역시 강했다.

많은 이가 디자이너는 법을 너무 모른다고 이야기하지만, 실상 디자이너가 법, 그것도 지식재산권에 대한 이해력을 갖추기란 그리 쉽지 않다. 디자이너를 대상으로 한 지식재산권 교육 과정을 제공하는 곳도 드물뿐더러 시중에 나와 있는 거의 모든 관련 도서는 법률 전공자나 기술이나 경영 분야의 독자를 염두에 둔 것이 대부분이기 때문이다. 더욱이 같은 예술 분야 가운데에서도 문학, 음악, 영상 분야를 제외하고 미술분야의 창작자를 위한 지식재산권 도서나 교육 프로그램은 더욱 찾기 힘든 것이 사실이다. 설상가상으로 디자이너 자신들마저 마음 한 구석에 예술가 기질이 있는 이가 여전히 많아, 법적인 요건을 만족시켜야만 권리가 부여되는 지식재산권의 기본 메커니즘을 쉽게 받아들이지 못하는 것도 큰 걸림돌이 되고 있다.

이 책은 이런 배경에서 탄생했다. 최근 시선을 끌고 있는 정보 통신 기기 분야의 디자인 분쟁도 그렇고 지식재산으로서 디자인의 중요성이 증가하고 있다. 그럼에도 디자이너는 그림 없는 책은 눈에 잘 들어오지 않을 뿐더러 마땅히 가르쳐주는 곳도, 편하게 물어볼 대상도 드문 상황이므로 디자이너가 지식재산권의 세계에 최대한 거부감 없이 자연스럽게 접근할 수 있도록 도울 수 있는 매개체가 필요했다.

예상했던 대로 이 책을 만드는 과정에는 어려움이 많았다. 기본적으로 법적인 내용이 주를 이룰 수밖에 없는 상황에서 디자이너가 소화하기 쉬운 문장과 단어를 선택해야만 했다. 더욱이 사례 하나하나도 디자이너가 관심을 가질 만한 매력적인 것을 골라야 했으니 어려움은 곱절이 되었다. 이와 동시에 법적인 내용이 명확하게 전달되어야 했으므로 이 둘의 균형을 잡기란 결코 쉬운 일이 아니었다. 예를 들어 법률적 정확성에 비중을 두자니 디자이너에게는 한없이 어렵고 따분한 내용이 되기에 십상이었고, 그렇다고 쉽게 풀어쓰자니 법의 취지를 온전히 전달하지 못한 것 같은 꺼림칙함이 남았다. 결국 우리는 초심으로 돌아가 디자이너에게 지식재산권 공부를 시키려 애쓰기보다는 그들이 책의 마지막 쪽을 넘길 때까지 최대한 흥미를 잃지 않게 하는 데 중점을 두기로 했다. 나중에 이 분야에 추가적인 관심이 있는 디자이너가 자발적으로 심화 학습을 할 수 있도록 유도하는 데 만족하기로 한 것이다.

이런 맥락에서 이 책의 핵심 가운데 하나라고 할 수 있는 3장 '지식재산권 묻고 답하기'는 디자이너에게 던지는 화두이다. '묻고 답하기'라고는 하지만 실제로는 정해진 답이 애초부터 없었기 때문이다. 어

떤 주어진 사건에 대해 다양한 법률 시스템을 이용해 대응하는 방법은 무수히 많다. 이는 오히려 전적으로 법률 전문가의 창의성과 경험에 바탕을 둔 직관에 달린 것이다. 그럼에도 이 책에서 어느 정도 정형화된 답을 제시한 것은 순전히 초심자가 지식재산권을 이해하는 데 도움을 주고자 한 것일 뿐 그 이상 그 이하도 아니다.

아울러 그 어느 분야보다 축적된 경험과 고도의 전문성이 필요한 영역인 지식재산권 분야를 이 책만으로 어느 정도 이해했다고 믿는 것은 그야말로 어불성설이라고 말하고 싶다. 디자이너 가운데 어떤 엔지니어가 디자인에 관한 책을 한 권 읽었다고 해서 그가 실무에서 당장 디자인을 할 수 있다고 믿는 이가 있을까? 우리는 다만 이 책을 통해 디자이너가 지식재산권 전문가와 조금 더 생산적으로 의사소통할 수 있고, 나아가 불필요한 분쟁을 미리 예방할 수 있는 감각인 '지식재산권 센스'를 갖추기만을 바랄 뿐이다. 이 책을 통해 디자이너가 하나둘씩 지식재산권에 작은 관심이라도 가지고 실무에서 변리사, 변호사 등 법률전문가들과 효율적이고 창조적으로 의사소통할 수 있게 된다면 이 책은 그 역할을 충분히 한 것이라고 생각한다.

여러 어려움 속에서도 이 책을 온전히 마무리할 수 있었던 것은 주위의 도움 덕이다. 공학 분야와 비교하면 정말 보잘것없는 숫자지만 디자이너로 훈련받은 뒤 현재 변호사, 변리사 등 지식재산권 전문가로 활동하고 있는 참으로 희귀한 '하이브리드 디자이너'의 도움에 특히 감사하고 싶다. 아울러 비록 디자인을 전공하지 않았지만 지식재산으로서 디자인의

중요성과 잠재성을 어쩌면 디자이너보다 더 깊이 이해하고 있는 분들의 격려와 조언은 정말 큰 힘이 되었다. 직장의 상사였다는 인연 아닌 인연으로 3장 '지식재산권 묻고 답하기'를 감수해주신 문삼섭 변리사님께 감사드린다. 문 변리사님의 꼼꼼한 지적으로 완성도를 높일 수 있었다. 우연한 인연으로 알게 된 송승민 변호사님께도 감사드린다. 송 변호사님이 아니었다면 저작권 부분은 책을 마무리하는 내내 찜찜했을 것이다. '3호관 빨간벽돌'에서 동거한 인연으로 산업재산권 부분의 감수를 맡아준 후배 정부용 변리사에게도 감사드린다. 지식재산권 분야에서 더욱 오래 동거할 수 있기를 바란다. 해외 판례 부분을 감수해주신 아마추어 화가 경민수 미국 변호사님께도 감사하고 싶다. 디자이너보다 더 디자인과 미술에 관심과 사랑이 많은 경 변호사님의 꼼꼼한 지적으로 해외 판례 부분을 내실 있게 정리할 수 있었다.

개인적인 경험에 비추어보면 불과 10여 년 전만 해도 제품 디자인 분야에서 소재와 가공에 대한 지식을 갖추고 있는 디자이너는 손에 꼽을 정도였다. 소재와 가공에 대한 학교 교육은 전혀 없었고 비로소 실무에 가서야 오랜 시간을 들여 체득하는 것이 유일한 방법이었다. 그러나 지금은 적지 않은 새내기 디자이너도 소재와 가공에 관한 풍부한 지식을 갖추고 있는 것을 보면 격세지감을 느낀다. 그야말로 평준화된 전문성을 갖추고 있다. 머지않아 현장의 많은 디자이너가 소재와 가공뿐 아니라 지식재산권에 관해서도 풍부한 '센스'를 갖추게 될 것이라 기대한다. 샘플 제품을 눈으로 보고 손으로 만져보면 쉽게 이것이 ABS 수지인지, PC 수지인지 알아차리듯 디자인 과정에서 디자이너 스스로 자신의

디자인은 어떤 지식재산권을 활용해 보호하는 것이 가장 적절한지 자연스럽게 떠올릴 수 있는 그런 '센스' 말이다. 이것이 바로 이 책이 소망하는 모습이다.

2013년
김지훈·이정민·안혜신

부록

특허, 상표, 디자인 관련 번호 체계

특허, 상표, 디자인은 특허청에 서류를 제출하는 순간부터 예외 없이 출원, 공개, 등록 등 각 단계별로 고유 번호를 부여받는다. '출원'은 특허청에 특허, 상표, 디자인을 등록받기 위해 관련 서류를 접수하는 것을 의미하며, '공개'는 비록 디자인이나 특허가 등록되기 이전임에도 특별한 목적을 위해 자신의 출원서를 미리 공개하는 것이고 등록은 심사를 거쳐 자신의 특허, 상표, 디자인이 비로소 지식재산권화되었음을 의미한다. 단계별로 주어지는 번호 체계의 세부 번호가 의미하는 바는 다음과 같다.

30-2012-1234567

30	2012	1234567
10: 특허		
20: 실용신안		
30: 디자인	출원(공개) 연도	일련 번호
40: 상표		
41: 서비스표		

출원 또는 공개 단계의 출원 번호가 '30-2012-0000001'이라면 2012년 첫 번째로 출원된 디자인이라는 의미이며 편의상 앞의 숫자 두 자리를 생략하고 '디자인 출원번호 제2012-0000001호'라 하기도 한다.

등록 단계의 번호 체계

30-1234567

30	1234567
10: 특허 20: 실용신안 30: 디자인 40: 상표 41: 서비스표	일련 번호

등록 번호가 '30-12345678912'라면 등록된 디자인이라는 의미이며, 편의상 앞의 숫자 두 자리를 생략하고 '등록디자인 제12345678912호' 라 하기도 한다.

SM, TM, ®, ⓒ 등의 기호가 지니는 구체적 의미

로고나 심벌을 디자인할 경우 TM, SM, ®, ⓒ 등의 기호를 사용하곤 한다. 하지만 이 기호들은 지식재산권적으로 저마다 다른 의미를 담고 있다. TM은 Trademark, 다시 말해 '상표'를 의미하는 것으로 아직 특허청에 등록을 받지는 못했지만 해당 로고를 현재 상표로 사용하고 있다는 의미를 담고 있다. 굳이 등록을 받지 않더라도 같은 주(state)에 서는 먼저 사용함으로써 권리를 주장할 수 있는 미국의 법률 체계에서 유래된 것이다. SM은 서비스마크를 의미하고 TM과 같은 맥락에서 해 석할 수 있다. Registered의 첫 글자인 ®는 상표 또는 서비스표로 특허

청에 등록을 받은 것을 의미한다. 다시 말해 타인에게 상표에 대한 권리자로서 권리를 행사할 수 있다는 것이다. 바꾸어 말하면 미처 상표를 등록받지 않은 로고에 ⓒ를 기재하는 것은 상표의 부정 사용에 해당할 수 있다. 마지막으로 Copyright의 첫 글자인 ⓒ는 산업재산권이 아닌 저작권과 관계된 것으로 과거 세계저작권협약에 가입한 국가를 중심으로 ⓒ와 저작권자의 성명, 최초 발행연도 등을 형식적으로 사용하던 것에서 유래한 표기 방법이다. 그러나 세계저작권협약의 설립국이었던 미국마저 1989년 베른협약에 가입함으로써 이런 표기법은 유명무실해졌다. 베른협약에서는 굳이 이렇게 표기하지 않더라도 저작권은 창작과 동시에 특정한 절차나 형식 없이 형성되는 것을 기본 개념으로 하고 있다. 따라서 이런 표기가 없더라도 우리나라 저작권법상 보호를 받는 데에는 문제가 없다.

TM™	TM®
TM이라는 상표가 현재 상표로서 사용되고 있으나 아직 특허청으로부터 등록을 받지 않은 것을 의미한다.	TM이라는 상표는 현재 특허청으로 등록을 받았기 때문에 권리자의 허락 없이 사용할 경우 상표권 침해가 성립할 수 있다는 것을 의미한다.

디자인등록증 견본

디자인등록증
CERTIFICATE OF DESIGN REGISTRATION

등 록 제 호 출원번호(국제등록번호) 제 호
 (APPLICATION NUMBER)
(REGISTRATION NUMBER) 출 원 일 년 월 일
 (FILING DATE: YY/MM/DD)
 등 록 일 년 월 일
 (REGISTRATION DATE: YY/MM/DD)
 등록의 구분 심사등록
 (TYPE OF REGISTRATION) (EXAMINED REGISTRATION)

물품류(CLASS)

디자인의 대상이 되는 물품(PRODUCT)

디자인권자(OWNER)

창작자(CREATOR)

위의 디자인은 「디자인보호법」에 따라 디자인등록원부에 등록되었음을 증명합니다.

(THIS IS TO CERTIFY THAT THE DESIGN IS REGISTERED ON THE REGISTER OF THE KOREAN INTELLECTUAL PROPERTY OFFICE.)

 년 월 일

특허청장 ○ ○ ○ 서명

디자인보호법 시행규칙 별지 제14호 서식(개정 2014년 12월 31일)

상표등록증 견본

상표법 시행 규칙(별지 제1호 서식)

특허증 견본

특 허 증
CERTIFICATE OF PATENT

특 허 제 호
Patent Number

출원번호 제 호
Application Number
출원일 년 월 일
Filing Date
등록일 년 월 일
Registration Date

발명의 명칭 Title of the Invention

특허권자 Patentee

발명자 Inventor

위의 발명은 「특허법」에 따라 특허등록원부에 등록되었음을 증명합니다.
This is to certify that the Patent is registered on the register of
the Korean Intellectual Property Office.

년 월 일

특허청장
COMMISSIONER,
KOREAN INTELLECTUAL PROPERTY OFFICE

서 명

특허법 시행규칙 별지 제26호 서식(개정 2014년 12월 30일)

저작권등록증 견본

210mm×297mm(일반용지 60g/㎡(재활용품)

별지 제26호 서식(신설 2006년 12월 29일)

지식재산권 관련 기관

산업재산권 전반에 대한 행정 업무를 담당하는 특허청 외에 지식재산권 관련 업무를 수행하는 기관은 다양하다. 가깝게는 저작권 등록 업무를 맡고 있는 저작권위원회와 분쟁 조정 업무를 수행하고 있는 저작권분쟁조정위원회가 있다. 이밖에도 국내에서 지식재산권과 관련된 교육, 지원 사업 등 다양한 서비스를 제공하고 있는 기관들은 다음과 같다.

구분	기관명	웹사이트
산업재산권	(재)한국특허정보원	kipi.or.kr
	(재)특허정보진흥센터	pipc.or.kr
	(재)한국발명진흥회	kipa.org
	(재)한국지식재산연구원	kiip.re.kr
	(재)한국지식재산보호협회	kipra.or.kr
	(사)대한변리사협회	kpaa.or.kr
	(주)윕스	wips.co.kr
저작권	한국저작권위원회	copyright.or.kr
	저작권분쟁조정위원회	adr.copyright.or.kr
행정기관	국제지식재산연수원	iipti.kipo.go.kr
	한국 특허청	kipo.go.kr
	일본 특허청	jpo.go.jp
	미국 특허상표청	uspto.gov
	유럽연합 특허청	epo.org
	유럽연합 상표디자인청	ohim.eu
	세계지식재산기구	wipo.int

디자인 표준 계약서

2013년 6월 13일 한국디자인진흥원에서는 디자인 계약에서 발주자의 우월적 지위를 이용한 불공정 행위를 근절하고, 디자인의 창작성을 쉽고 빠르게 인정받을 수 있도록 디자인 표준 계약서 4종(제품 디자인 일반형, 제품 디자인 성과보수형, 시각 디자인 일반형, 인터랙티브 디자인 일반형)을 고시했다. 이 표준 계약서는 그동안 디자인 계약에서 불명확했던 양 당사자의 권리와 의무 관계를 명확화한 것이 특징이다. 이 책에서는 그 가운데 하나로 현재 지식재산 쟁점과 가장 가깝게 맞닿아 있는 제품 디자인 분야의 일반형 표준 계약서를 수록했으며, 나머지 3종은 한국디자인진흥원 웹사이트(kidp.or.kr)에서 내려받을 수 있다. 그뿐 아니라 PDF 파일로『디자인 권리 보호 가이드북』역시 제공하고 있으므로 디자인 관련 지식재산에 관심 있는 이들은 참고하자.

○○○(이하 '수요자' 라 한다)와 ○○○(이하 '공급자'라 한다)는 아래와 같이 "○○ 디자인 개발"에 관한
업무위탁계약을 다음과 같이 체결한다.

제1조 (계약의 목적)

본 계약은 공급자는 수요자가 발주한 "○○ 디자인 개발"의 목적물을 완성하여 인도하고, 수요자는 그
대가로서 공급자에게 보수를 지불함에 있어서 계약 당사자 상호 간의 권리와 의무 등을 명확히 함으로써
분쟁을 예방하고 상호 간의 이익을 증진하는 데 그 목적이 있다 .

제2조 (용어의 정의)

본 계약서에서 사용되는 용어의 정의는 다음과 같고, 정의되지 않은 용어는 관련 법령 및 상관습에
따른다.

　　1. '계약서'는 본 계약서 외에 수요자와 공급자가 합의한 업무내용, 과업수행 방법과 일정 등을

　　기재한 별첨 공급자의 제안서와 기타 수요자와 공급자가 본 계약과 관련하여 합의한 문서를

　　구성요소로 한다.

　　2. '중간인도물'이라 함은 제안서에 명기된 형식과 수단으로 공급자가 수요자에게

　　인도(제시)하는 특정된 작업생산물을 말한다.

　　3. '최종시안'이라 함은 최종인도물을 제작하기 위해 공급자가 제시한 중간인도물 중

　　수요자가 채택한 디자인 시안을 의미한다.

　　4. '최종인도물'이라 함은 최종시안의 디자인 결과물을 의미한다.

　　5. '지식재산권'이라 함은 「저작권법」, 「디자인보호법」등 지식재산권 관련 법령에 따라 보호되는

　　무형의 재산권을 의미한다.

　　6. '사전작업물'이라 함은 디자인 개발 과정 중에 공급자에 의해 개발된 디자인 콘셉트,

　　디자인 시안 등의 모든 작업물을 의미하며, 이 사전작업물은 수요자에게 제시 또는 전달되었거나

　　전달되지 않았을 수도 있으며 최종인도물의 형태를 구성하지 않을 수도 있다.

제3조(보수)

 1. 공급자의 ○○ 디자인 개발 보수는 일금 원정(₩)으로 한다.

 2. 제1항의 규정에 의한 보수 이외에 공급자의 디자인 개발 수행과 관련하여 발생하는 다음

각호에 열거하는 실비변상적 비용은 수요자에게 별도로 청구한다.

 ① 모형제작비

 ② 출장여비

 ③ 인쇄비

 ④ 기타 전 각호와 유사한 비용

 3. 제1항 내지 제2항에 따라 산출되는 보수는 부가가치세를 별도로 한다 .

제4조(보수의 지급)

 1. 수요자는 본 계약의 이행 대가로 다음과 같이 공급자에게 보수를 지급하기로 한다.

 ① 계약금 및 착수금: 착수일로부터 14일 이내 일금 원정(₩)

 ② 중도금: 최종시안 결정 후 14일 이내 일금 원정(₩)

 ③ 잔금: 최종인도물 검수 완료 후 14일 이내에 보수잔금

 2. 실비변상적 비용은 발생월 익월 14일 이내에 지급하기로 한다.

 3. 제1항과 제2항의 보수는 세법에서 정한 부가가치세를 가산하여 지급한다.

제5조(보수지급지연에 대한 이자)

 1. 수요자의 귀책사유로 인하여 전조의 규정에 의한 계약금 등의 지급기한을 경과한 경우

공급자는 총 경과일에 대하여 지연발생 시점의 금융기관 대출평균금리(한국은행 통계월보상의

금융기관 대출평균금리를 말한다)의 두 배를 곱하여 산출한 금액을 연체이자로 청구할 수 있다.

 2. 천재·지변 등 불가항력의 사유로 인하여 보수지급이 지연된 경우에 제1항의

보수지급지연일수에 산입하지 아니한다.

제6조 (계약 내용의 변경 · 추가)

 1. 수요자와 공급자는 합리적이고 객관적인 사유가 발생하여 부득이하게 계약변경이 필요하거나 수요자의 요청에 의하여 계약내용을 변경·추가하고자 하는 경우에는 상호 합의하여 계약의 내용과 범위를 기명날인한 서면에 의해 변경할 수 있다.

 2. 수요자의 요청에 의하여 업무내용, 일정 등이 변경되어 공급자의 투입시간 등이 증가한 경우에는 공급자는 공급자의 노무비 시간당 표준임률에 따라 추가보수를 청구한다.

제7조(용역의 완료검사 및 인수)

 1. 수요자는 용역의 각 단계에서의 중간인도물에 대하여 검수를 실시하고 5일 이내에 검수 결과를 통지하여야 한다.

 2. 중간인도물에 대한 수요자의 반대, 수정 등의 의견은 공급자가 합리적으로 그 의견을 반영할 수 있도록 명확히 서면으로 하여야 하며 수요자의 반대 등의 통지가 없다면 인수된 것으로 한다.

 3. 공급자는 본 계약에서 규정하고 있는 "○○ 디자인 개발"의 최종인도물 및 관련보고서, 문서 등을 작성하여 계약기간 내에 완료검사를 요청하여야 한다.

 4. 수요자는 제3항에 의거 공급자로부터 제출을 받은 때에는 제출일로부터 10일 이내에 최종인도물의 검사를 완료하고 검사에 합격한 때에는 지체 없이 최종인도물을 인수하여야 한다.

 5. 수요자의 검사 결과 불합격한 때에는 불합격의 사유를 서면으로 통지하고, 공급자는 이에 따라 수정 또는 보완을 하여 수요자에게 재완료 검사를 받아야 한다.

 6. 제5항의 통지가 없다면 최종인도물은 인수된 것으로 본다.

제8조(지식재산권 귀속 등)

1. 당해 계약에 따라 수요자에 의해 인수된 최종인도물에 대한 지식재산권은 용역 종료 또는
보수 지불이 완료된 후 수요자에게 양도되며, 지식재산권의 등록에 소요되는 비용은 수요자가
부담한다.

2. 본 용역 수행과정 중에 수요자에게 제시된 공급자의 중간인도물에 대한 지식재산권은
공급자에게 귀속되며, 수요자는 공급자의 허락 없이 사용할 수 없다.

제9조(제3자에 대한 손해)

1. 공급자는 본 계약의 이행에서 제3자 또는 수요자에 대한 손해를 부담하여야 한다. 다만,
공급자의 책임 없는 사유로 인하여 발생한 경우에는 수요자가 부담 한다.

2. 검수 후 최종인도물에 대한 손해는 수요자가 부담하여야 한다.

3. 제1항에 의하여 부담하는 공급자의 수요자에 대한 손해배상액은 본 계약으로 인하여 수령하는
보수액을 한도로 한다.

제10조(권리 · 의무의 양도 금지)
수요자와 공급자는 서면으로 상대방의 동의를 얻지 아니하는 한 본 계약으로부터 발생하는
권리 · 의무의 전부 또는 일부를 제3자에게 양도 또는 승계시킬 수 없다.

제11조(비밀의 유지)

1. 수요자와 공급자는 본 계약의 이행과정에서 알게 된 상대방의 업무상 · 기술상 비밀을 상대방의
승인이 없는 한 부당하게 이를 이용하거나 제3자에게 누설하여서는 아니 된다.

2. 수요자와 공급자는 계약기간 중, 계약기간의 만료 또는 계약의 해제 · 해지 후에도 제1항의

이행의무가 있으며, 이에 위반하여 상대방에게 손해를 입힌 경우에는 이를 배상한다.

3. 비밀 준수의무는 계약기간의 만료 또는 해제·해지 시점부터 1년간 준수한다.

제12조(자료의 제공 및 반환)

1. 수요자는 공급자가 "○○ 디자인 개발" 수행 상 필요로 하는 제반자료를 제공해 주어야 하며, 공급자는 본 계약의 이행과 관련하여 수요자로부터 제공된 서류, 정보, 기타 모든 자료를 선량한 관리자의 주의의무로 관리하고, 수요자의 사전 서면 승인 없이 복제, 유출하거나 본 계약 이외에 다른 목적으로 이용하여서는 아니 된다.

2. 공급자는 본 계약이 종료 또는 중도에 해지, 해제된 경우, 수요자로부터 제공받은 제1항의 모든 자료를 수요자에게 즉시 반환하여야 한다.

제13조(계약의 해제 또는 해지)

1. 수요자와 공급자는 계약기간 중 다음 각 호에 해당하는 경우에는 본 계약을 해제 또는 해지할 수 있다.

① 양 당사자가 서면으로 합의한 경우

② 당사자 일방이 부도, 파산 또는 회생절차 신청 등 영업상의 중대한 사유가 발생하여 계약을 이행할 수 없다고 인정되는 경우

③ 재해 기타 사유로 인하여 이 본 계약을 이행하기 곤란하다고 쌍방이 인정한 경우

④ 기타 공급자의 책임 있는 사유로 본 계약을 이행할 수 없다고 인정되는 경우

2. 수요자와 공급자는 다음 각 호의 1에 해당하는 사유가 발생하는 경우에는 "상대방"에게 그 이행을 최고하고, 14일 이내에 이를 이행하지 아니한 때에는 본 계약의 전부 또는 일부를 해제·해지할 수 있다.

① 본 계약의 중요한 내용을 위반한 경우

② 수요자가 정당한 사유 없이 공급자의 위탁업무 수행에 필요한 사항의 이행을 지연하여 공급자의 계약 이행에 지장을 초래한 경우

③ 공급자가 정당한 사유 없이 디자인 용역을 거부하거나 용역 착수를 지연하여 계약기간 내에 완성이 곤란하다고 인정되는 경우

3. 수요자와 공급자는 제1항 또는 제2항의 규정에 의하여 계약의 해제 · 해지 사유가 발생한 경우 상대방에게 지체 없이 서면으로 통지하여야 한다.

4. 수요자와 공급자는 자신의 귀책사유로 인하여 이 계약 또는 개별계약의 전부 또는 일부가 해제·해지됨으로써 발생한 상대방의 손해를 배상하여야 한다.

5. 제3항에 의하여 계약이 해제· 해지된 때에는 각 당사자의 상대방에 대한 일체의 채무는 기한의 이익을 상실하며, 지체 없이 이를 변제하여야 한다.

제14조(수요자의 책임에 의한 계약의 해제 또는 변경)

1. 수요자는 필요한 경우 본 계약의 전부 또는 일부를 해제 또는 변경할 수 있다.

2. 제1항에 의하여 계약의 전부 또는 일부를 해제한 경우 수요자는 공급자의 모든 손해를 배상하여야 한다.

3. 제1항에 의하여 디자인 개발 업무가 중지되었을 경우 수요자는 공급자에게 중지로 인하여 발생하지 않는 경비를 제외하고 보수 전액을 지불하는 것으로 한다. 다만, 부득이한 사유로 인한 중지의 경우에는 보수는 중지 시점까지 수행한 업무 수행량에 비례하여 지불한다.

제15조(지체상금)

1. 공급자가 약정한 계약기간 내에 "○○ 디자인 개발"을 완료하지 못한 경우, 수요자는 지체일수에 계약금액의 (2)/1000을 곱한 금액(이하 "지체상금"이라 한다)을 계약금액에서 공제한다.

2. 수요자는 다음 각 호의 1에 해당되어 "○○디자인 개발"이 지체되었다고 인정할 때에는
그 해당일수를 동조 제1항의 지체일수에 산입하지 아니한다.

　① 천재지변 등 불가항력의 사유에 의한 경우

　② 수요자의 책임으로 디자인 용역의 착수가 지연되거나 위탁수행이 중단된 경우

　③ 기타 공급자의 책임에 속하지 않는 사유로 인하여 지체된 경우

3. 지체일수의 산정기준은 다음 각 호의 1과 같다.

　① 계약기간 내에 수행을 완료한 경우에는 검사에 소요된 기간은 지체일수에 산입하지
아니한다. 다만, 계약기간 이후에 검사 시 공급자의 디자인 용역 계약이행 내용의 전부 또는
일부가 계약에위반되거나 부당함에 따라 검사에 따른 수정요구를 공급자에게 한 경우에는
수정요구를 한 날로부터 최종검사에 합격한 날까지의 기간을 지체일수에 산입한다.

　② 계약기간을 경과하여 디자인 용역을 완료한 경우에는 용역수행기간 익일부터 검사
(수정요구를 한 경우에는 최종검사)에 합격한 날가지의 기간을 지체일수에 산입한다.

제16조(공급자의 배상책임)

공급자가 계약을 위반하여 수요자에게 손해를 끼친 때에는 보수금액을 한도로 배상책임을 부담한다.

제17조(불가항력)

"수요자" 또는 "공급자"는 천재지변이나 국가비상사태 등 불가항력의 사유로 상대방에게 의무불이행 및
손해에 대하여는 책임을 지지 아니한다.

제18조(분쟁의 해결)

1. 본 계약과 관련하여 발생되는 모든 분쟁은 한국디자인진흥원의 디자인분쟁조정위원회의
조정에 따른다.

2. 동조 제1항의 규정에도 불구하고, 본 계약과 관련한 소의 제기는 피청구인의 사무소를
관할하는 법원에 하는 것으로 한다.

제19조(통지)

1. "수요자"와 "공급자"는 본 계약의 이행과 관련된 변동사항이 발생하였을 경우에는 상대방에게
이를 즉시 통지하여야 한다.

2. 본 계약 당사자의 타방 당사자에 대한 일체의 통지, 통고 등은 계약서에 기재된 당사자의
주소로 우편 등 서면으로 하여야 하며, 양 당사자는 주소가 변경되는 경우 지체 없이 상대방에게
통지하여야 한다.

3. 통지의 효력은 통지의 서면이 타방 주소지에 도달한 날부터 발생한다.

제20조(상호합의)

1. 본 계약에 명시되지 아니한 사항은 상호합의에 의하여 정하기로 하며, 이 계약조문의 해석은
한국디자인진흥원의 디자인분쟁조정위원회의 해석에 따른다.

2. 본 계약의 일부 조항이 구속력이 없거나 무효인 것으로 판단될 경우에도 나머지 조항은
그대로 유효하며, 무효인 조항도 법의 한도 내에서 최대한 효력을 가질 수 있도록 해석한다.

제21조(기타)

본 계약의 성립을 입증하기 위하여 계약서 2통을 작성하고 수요자와 공급자가 각기 기명날인하여

각각 1통씩 보관한다.

별첨: 업무 제안서

20 년 월 일

수요자

 주 소:

 상 호:

 대 표 자:

공급자

 주 소:

 상 호:

 대 표 자:

참고 자료

단행본

· 『지식재산권법』, 김정완, 전남대학교 출판부, 2011

· 『모방의 경제』, 라우스티아라·스프리그맨, 이주만, 한빛비즈, 2012

· 『지적재산권법』, 송영식 외, 세창출판사, 2011

· 『이지 특허법』, 임병웅, 한빛지적소유권센터, 2009

· 『코어 디자인보호법』, 이승훈, 한빛지적소유권센터, 2010

· 『지적재산권법』, 정상조, 홍문사, 2011

· 『특허전쟁』, 정우성, 에이콘출판사, 2011

· 『OVA 상표법』, 최성우, 한국특허아카데미, 2011

논문

· 「디자인권 보호를 위한 법률 시스템의 전략적 선택」, 손주영 외, 《디자인학연구》통권 제89호, 2010

· 「지적 재산 보호의 기초에 관한 소고」, 우종균, 《지식재산21》통권 제48호, 2004

· 「응용미술 작품이 저작물로 보호되기 위한 요건」, 윤경, 《법조학회》제55권 제9호
 통권 제600호, 2006

· 「디자인 무심사 제도의 실효성 확보 방안에 관한 연구」, 이상만, 고려대학교 대학원 석사 학위 논문,
 2010

· 「서비스 디자인의 법적 보호를 위한 전략」, 이정민, 이화여자대학교 대학원 석사 학위 논문, 2011

· 「트레이드드레스의 법적 보호에 관한 연구」, 이준성, 충남대학교 대학원 석사 학위 논문, 2005

· 「상품 형태의 보호에 관한 연구」, 정봉헌, 한양대학교대학원 박사 학위 논문, 2011

· 「모방 가능성의 관점에서 살펴본 BM 특허의 근거와 의미」, 정호재,
 경희대학교 대학원 석사 학위 논문, 2008

· 「응용미술의 저작권법상 보호에 관한 연구」, 차상육, 한양대학교 대학원 석사 학위 논문, 2010

· 「A Trademark Justifiction For Design Patent Rights」, Dennis D. Crouch,

 《Harvard Journal Of Law And Technology》Vol. 24, 2010

· 「Inventing Brands: Opportunities At The Nexus Of Semiotics And Intellectual Property」,

 James Colney, Et Al., 《Design Management Review》Spring, 2008

연구 보고서 및 간행물

· 『지식기반사회의 지적재산권』, 손영화, 지식연구, 2003

· 『입체상표 심사에 관한 고찰』, 이길상, 《지식재산21》통권 제58호, 특허청, 2000

· 『트레이드드레스의 보호에 관한 미국연방대법원의 월마트 판결과 트라픽스 판결에 관한 소고』,

 이상정, 《창작과 권리》통권27호, 세창출판사, 2002

· 『입체상표의 심사 기준에 관한 연구』, 이영락, 《지식재산21》통권 제74호, 특허청, 2002

· 『개정 저작권법에 따른 저작권 상담 사례 100』, 한국저작권위원회, 2009

· 『개정 저작권법 해설』, 문화관광체육관광부, 한국저작권위원회, 2009

· 『공무원을 위한 저작권』, 문화관광체육관광부, 한국저작권위원회, 2009

· 『디자인 권리 보호를 위한 가이드라인 수립 연구』, 지식경제부, 2010

· 『디자인 보호 범위 확대에 따른 영향 분석 및 해결 방안 연구』, 특허청, 2010

· 『중소기업이 알아야 할 상표권 50문 50답』, 상공회의소, 2012

· 『중소기업을 위한 브랜드 디자인 경영 매뉴얼』, 특허청, 2006

· 『지적재산권의 이해와 활용』, 프로그램심의조정위원회, 2006

· 『판례로 풀어보는 저작권 상담 사례』, 한국저작권위원회, 2010

· 『BM 특허 길라잡이』, 특허청, 2011

도판 출처

찾아보기